U0128582

汪民安 著

绘画反对图像

中国社会科学出版社

图书在版编目（CIP）数据

绘画反对图像/汪民安著. —北京：中国社会科学
出版社，2023.1
ISBN 978-7-5227-0576-7

Ⅰ.①绘… Ⅱ.①汪… Ⅲ.①艺术评论—中国—
现代 Ⅳ.①J052

中国版本图书馆 CIP 数据核字（2022）第 135627 号

出 版 人	赵剑英
选题策划	王小溪
责任编辑	王小溪
责任校对	郝阳洋
责任印制	戴 宽

出 版	中国社会科学出版社
社 址	北京鼓楼西大街甲 158 号
邮 编	100720
网 址	http://www.csspw.cn
发 行 部	010-84083685
门 市 部	010-84029450
经 销	新华书店及其他书店

印刷装订	北京君升印刷有限公司
版 次	2023 年 1 月第 1 版
印 次	2023 年 1 月第 1 次印刷

开 本	787×1092 1/32
印 张	11.625
字 数	222 千字
定 价	98.00 元

汪民安，清华大学人文学院教授，主要研究方向为批评理论、文化研究、现代艺术和文学。

目　录

论 庸 碌

刘小东作品中的人物，总是处在不愤然、不沉思、不爆发和不极端的状态。他们被一种自在的满足所控制，他们都处在瞬时状态，被眼前的情景所抓住，从而将自身从自身的历史状态中解脱开来。但是，这种对自身历史状态的解脱，恰好构成了自身的历史状态。这些人物的一贯历史，就是对瞬间的力比多投入，他们从他们此刻所处的周遭环境中，从周遭的偶发事件中，从周遭的习惯中，从周遭的命运中，来获取自己的满足机缘。这些人，大都是历史的匿名者，他们是人群中的人，从没有被光芒和荣耀所眷念，也没有被耻辱和罪恶的标志所铭刻。这些人普通至极，他们处在各种历史典籍的记载之外，如果没有这些绘画，他们将像历史中的千百万人那样被历史的巨大黑洞所吞噬，而悄无声息地消失。他们在历史书中只能成为烘

托他人的抽象之人，绝不会被书写，被记载，被各种喋喋不休的声音所惊扰。刘小东用自己的目光，抓住了他们的片刻，抓住了他们的小小欢乐、小小满足、小小意愿和小小苦恼，刻意将他们从历史长河的漫不经心的刷洗中打捞出来。他没有将画面上的人物置入某个激情的巅峰时刻，相反，他保留了这些人的日常状态。这些状态，在我们看来，只能用庸碌来表达。庸碌，在这里完全不应该作为历史的特例和人格的特例来对待，这些庸碌，正是历史的常态和核心。画面上的人（我们看到，这些人穿越了阶层的划分，城乡的划分，年龄的划分和职业的划分），无论置身于怎样的境遇中，都有一种巨大的生存能力，他们韧性十足，即便重重艰辛，也不会轻易地使自己的生活之链崩断。他们能够利用一切机缘来寻欢，焦虑和无聊在短暂的寻欢中被冲淡，被遗忘。他们也借此冲淡了苦痛，冲淡了哀伤。但是，这些机缘获得的游戏，并不让人深深地陶醉，也不导致爆笑和狂喜。总之，没有什么事情令人刻骨铭心。一些微末的愿望，小小的满足，对琐事的关注，力比多对日常事物的投入，对瞬间状态的全神贯注——所有这些，都在咀嚼着，甚至是在品尝着，生活的庸碌。日常生活中到处开满的，不是邪恶之花，而是庸碌之花。这样的庸碌，并不是没有自身的合法性。为什么要说他们庸碌？为什么要说他们

琐碎？为什么要说他们无聊？为什么要抱着居高临下的态度表达对这些人的不屑？从庸碌的目光来看，那些崇高、英雄、伟业和不朽的意愿，不外乎是些病态的歇斯底里症状。事实上，生活到底被一种什么样的目标所主宰？——如果庸碌中并不排斥小小欢乐和小小满足的话，那些琐碎的庸碌，为什么不是一种生活的目标，为什么不能成为生活的全部？在这些绘画面前，人们禁不住要问：庸碌，为什么不能获得自身的主权？

刘小东给庸碌谱上了一层光环。他用两种方式来谱写这种光环，一种是叙事性的，一种是非叙事性的。就叙事性而言，他将这些庸碌根植于场景片断中。他将一个场景的某个正在进行中的片断凝固化：几个人或一个人在小道上的行走，几个人对莫名对象的观看，两个年轻人在烧一只老鼠，几个男人在烧野火，两个孩子在烧垃圾，几个人在牌桌上，几个人在餐桌上，几个人在澡堂中，几个人在抓鸡，几个人在锻炼，几个人在游泳——特别值得一提的是，刘小东对"烧"和"打牌"充满兴趣——这是不是日常生活中隐秘激情的倾泻通道？在这些画面上，几个人共处一个场景，时间在流逝（尽管不是快速地），事件和行为在发生（尽管是一个日常事件）。这是一个事件的片断，但它并不激动，并不高潮迭起和扣人心弦，并不令人目瞪

口呆。这绝不是生活中熠熠生辉的奇观。相反，这些片断司空见惯，它们充斥于我们的日常生活中，琳琅满目。这是一个历史时期的普通人的"习性"，它们，连同它们所挥发出来的无聊和庸碌气息，如此频繁地包围着我们的生活，以至于我们对这些事件和场景熟视无睹，更恰当地说，我们对我们的日常生活熟视无睹。日常生活，它是我们置身于其中的场所，但不是我们的目光所专注的场所。人们的目光总是在电视和报纸的传奇中耐心地搜索，不放过任何一个戏剧性情节；人们的目光，也总是转向历史的深处和高处，它们不无倾慕地被名垂青史的英雄和臭名昭著者的非凡所吸引；人们能够对远离自身处境的事件津津乐道，不倦地言谈，反复地追忆。但是，他们总是忽略了自身，他们总是将自身的平淡无奇的琐碎掩埋在历史的尘土中，让这些平淡无奇的人和事披上了黑暗的外衣。刘小东的绘画，犹如一束光，划破了包裹这些琐碎的黑夜，让它们从浪漫而恢宏的历史压抑中探出了自己细致的面容。这些画，猛然地推开了我们自我关闭之门，我们一再历经的却从来没有细察的东西，突然显现在我们面前。同从那些英雄的壮观场景中所见到的完全不同，现在，我们在刘小东的绘画中，看到了自己。这些绘画像镜子一般，我们在观看画中人的时候，看到的是自身：自身的卑微，自身的庸碌，自身的琐

碎，自身的习性，自身的历史。绘画中的人，毫无喧嚣的光芒，亦无罪恶的阴影，他是我们所有的在饱尝艰辛同时又将艰辛转化为乐趣的凡人。

因此，毫不意外，这些画通常以人为中心。画中人基本上是安静的，没有激烈的动作（除了运动和锻炼之外），他们目光懒散，表情倦怠，沉浸在画面的内部，沉浸在自身之中。画面上各种各样的事无巨细的背景（器具、置身于其中的空间、人的条件和自然环境等）堆积起来，似乎烦琐、不安、倦怠和快乐也在此时此地相应地堆积。它们如此之饱满，如此之细致，如此之沉浸在自我的内在性中，似乎在全力排挤外部世界的希望空间，也在排挤外部世界的意义对绘画的注入，排挤任何的诗意想象对绘画的浪漫入侵。超越性被挡在画框之外了。正是在这个意义上，一种新的绘画语言出现了：绘画在封闭绘画自身的疆界。在绘画的疆界内不是没有意义，而是没有外来的意义。这个疆界不是剔除了意义的疆界，而是剔除了超越性意义的疆界，剔除了抒情性的疆界——抒情性被剔除得干干净净。抒情性，是（以人为主题的）中国油画历史的宿命，尽管在 20 世纪有各种各样的历史变奏交替地上演这个绘画宿命：借助于战斗而抒情，借助于革命而抒情，借助于文化反思而抒情，借助于乡土和异域风光而抒情，借助于美和真理而抒情，借助于历史

追忆而抒情。这些抒情绘画和绘画中的抒情人物，总是无法摆脱浪漫、伤感、纯真、苦痛和喜悦。紧张、残酷以及对未来的期冀在画面上以肿胀的形式存在。在20世纪的中国，绘画，由于它被动荡的历史所折磨，因而也总是被动荡不安的抒情所反复地折磨。到了刘小东这里（还有另一个方向上的方力钧那里），抒情性被驱离了绘画。抒情、浪漫、反思批判和超越性被刘小东过滤了——刘小东将令人惊讶的细致和耐心奉献给了世俗性，奉献给了庸常，奉献给了无名者，奉献给了暗淡无光的生存。是的，这些画是光，但是它照亮的对象却毫无光芒。

刘小东通常是通过写生和再现来进行他的创作的。人们要说，写生和再现，这是一种古老的绘画技艺，毫无新意。这并不错。但是，在刘小东这里，写生和再现还是有一种不同寻常的意义：在中国的油画史上，再现有时以一种写实的方式完成，有时以一种抒情的方式完成。就前者而言，再现似乎是和摄影机器在竞技，它全力以赴地试图为照片谱上一层本雅明式的"光晕"，它一定要惟妙惟肖，消灭任何的视觉破绽，因此，逼真是这类写实再现绘画的普遍基准，这种逼真的写实，在中国油画史中从未断裂过。就抒情的再现而言，模仿是它的法则，它要求相似，它要求画面上的现实逻辑（以此区别于各种各样的非现实主义），

绘画反对图像

6

但逼真并不是它的绝对律令，它容许同被画对象保有些微的差异，这些差异，正好让画面的"意义"穿破逼真的牢笼，从而巧妙地从画框内流淌而出。画面和被画对象在形式上的差异，是破解各种写实绘画的密码。这类抒情性的再现，在 20 世纪 80 年代以前的革命主题的绘画中，要么以虚假的乐观的讴歌形式，要么以夸张的愤怒的指控形式，出现在社会主义的美术经验中；在 80 年代的后革命绘画中，抒情性再现所故意选择的微妙差异，正是绘画中流露出来的真诚的期冀、希望、批判和反省的出口，就是绘画抒情性的出口。刘小东同这两种再现形式都有所不同：他的绘画并不力求绝对的逼真，画面上的人和物同现实中的写生对象总是保有差异。不过，在另一个意义上，这些差异也不是画面"意义"的出口，相反，这些绘画将意义锁在自己的画框内部，它们并不外在地抒情，并不借助于差异性而抒情——这也不是 80 年代写实绘画的抒情性再现。刘小东以此同 80 年代的各类写实绘画区分开来。

那么，这些绘画如何让意义锁在自身画框内部？画面上的人自我沉浸在自身的周遭世界中，他们对外在性毫无兴趣。除此之外，刘小东还让画面到处布满褶皱，布满折叠过的痕迹。写生对象的平滑面孔被折叠起来，身体和肌肉被折叠起来（刘小东显然迷恋对肌

肉的表达，他画了如此之多的上半身、大小腿和裸体——他似乎对服装的兴趣不大），景观和器具被折叠起来，但是它们又在画面上一再被打开。绘画的褶皱过程，就是一个折叠和打开、打开再折叠的反复无尽的过程。画面一点都不平坦，凸起、凹陷、重叠、交叉、错落、坦荡甚至是轻度的扭曲——身体和景观所充斥的画面的折叠和打开这一过程，连绵不断。画面中的人和物像是被某种外力挤压过，然后又被拉开，然后又被挤压，然后又再次被拉开一样——绘画的褶皱感由此而生。画面中就此出现了时间的痕迹——折叠和打开的过程，一个折叠线和打开线的时间过程，一个绘画的书写和笔迹过程。在此，一个被画对象（人或物）出现了，同时，一个绘画的过程也出现了，画这个人的线条出现了，绘画实践行为也出现了。绘画实践和被画的对象，绘画的时间和绘画的结局同时出现在画面上。正如我们在刘小东的绘画上看到了事件的时间性一样（绘画总是一个事件中的片刻），我们再次看到了绘画过程本身的时间性；如同我们在这些画面上看到了画中人物置身其中的空间一样，我们也看到了被画人物本身的物质空间性——被画的人物起着褶皱，身体和肌肤布满着物质性（线条）以及这种物质性堆积起来的厚度，它们构筑了一个非平滑的深度空间——不是横亘在身体和心灵之间的深度空间，而

是身体的物质性构造的纯粹形式空间。绘画就此展现了双重时间和双重空间：画中事件的时间性和绘画过程本身的时间性；画中事件的背景空间（它遵循透视法）和画中人物的形式空间（它由褶皱而起）。所有这些，都借助于绘画的褶皱得以表达。这种褶皱感，这种折叠和打开的无尽的连接之线，这种双重时间和双重空间的交错，使绘画围绕自身的特有沟壑而嬉戏，围绕着沟壑所散发出来的庸碌气息而嬉戏。

刘小东最近通过一些巨大的写生计划将他的褶皱过程完全推向了极致（时间和空间的错落也被推向了极致）——他近期的两组《温床》（一组在泰国写生完成，一组在三峡写生完成）和《十八罗汉》（分别在大陆和台湾金门写生完成），是通过多幅画的折叠和展开组织而成的。就此，他不再是在一个单一自主的画面上展开褶皱，而是在一组画面上展开褶皱。每一幅画面内部充满褶皱，每一幅画和每一幅画之间也充满褶皱。这不仅是一个绘画实践的折叠和展开过程，而且是一个观看和展示的折叠过程（我最初在他的画室里看到两组《温床》作品时，感受到了这一奇妙的过程：他一张张地展开他的绘画，每展开一次，绘画就出现了一个新的事先未知的"景观"，然后他又将这些画一张张折叠和掩盖起来，又将这些新景观和人体折叠起来，使之重新回到了封闭的不展示状态）。褶皱

温床之一

布面油画

260 cm × 1000 cm

2005

刘小东

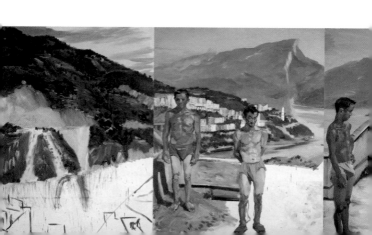

如此之醒目，我们甚至看到了公然的断裂——完全不顾及两张画之间的自然连接，而在空间上和时间上出现了断裂。它们摊开、组装和连接在一起，一些不协调的沟壑坦然地毫无顾忌地存在。人们能够毫不犹豫地在这些画面上，注入各种各样的社会批判意义——诸如军人、妓女和移民的现实性，但是，就我而言，军人、妓女和移民首先是供绘画去尽情地折叠。或者，用更为恰当的说法，世界本身就是——如同德勒兹所认为的那样——一个不屈不挠毫不间断地折叠和展开的过程，这也恰好是刘小东的绘画所展示的：人的形体如此，人的内在性如此，绘画空间如此，诸如三峡这样的充满象征意义的自然空间，仍旧如此。

世界的面孔

　　毛焰 20 世纪 90 年代初期的作品，诸如《小山的肖像》《生日歌——一清先生的肖像》以及《伫立的青年》等，画中的人物非常平静。这些人物都站立着（好像不是站在地面上，而是站在油彩上），既不喧哗，也不急躁，不是处在一个特殊的境遇中，也不是处在运动中和过程中，所有叙事性背景一扫而空。显然，这些肖像人物不是截取于生活中的一个片断、一个场景、一个瞬间——他们是有意地站立在那里。他们站立着，在干什么？在观望什么？因为完全没有叙事性背景，这里的站立和观望，只能看作是对绘画者本身的观望，他们站立着，似乎是在等待被画，在看着画家，在为绘画本身而存在。显然，他们没有什么能动性，没有什么饱满的力量向外爆发，也没有什么力量在被迫隐忍。相反，他们安静，安静得有些拘谨，好

像知道在被一种特殊的眼光所看——他们的手都是内敛性的，手指不是向外伸张开来，而是内向地触摸甚至扣住自己的身体。更重要的是，他们目光平和，完全没有波澜在其中闪耀，完全没有被外部世界所惊扰——这些目光，没有流露出人物复杂的内在性。我们要说，它故意地藏起了这些内在性——毛焰似乎不愿意暴露人的丰富性。这些早期肖像画，与其说是探讨人本身，不如说是在探讨绘画本身：人物肖像不是为了人性事实而存在，而是为了绘画事实而存在的。人物肖像吸引我们的，不是他们置身于一个戏剧性情景中，而是置身于一种特殊的绘画性情景中，置身于一种绘画的技艺之中。

一旦将人的内在世界隐藏起来，绘画就会全力以赴地注意人物的外在性本身，注意整个画面的结构配置本身——这个时候，我们看到，绘画格外注意人物的轮廓本身，注意人的面孔，人的身体结构，人的服装，注重整个绘画色彩的配置本身。也就是说，注意肖像的形式本身——这些身体通常是呈锥形的，上身宽阔饱满，下身的腿则短而细，但面孔的器官高度写实，细腻并且充满质感，这些使得人的身体有一种结构上的错置感。无论是"小山"，还是"一清先生"，他们的身体都被多层次的服装所包裹——他们居然都穿了三件外套！里面的一件 T 恤（露出了领子的一

角），中间的一件衬衣（露出了局部），最外层的一件西装或者背心（露出了整体），这些服装，一层一层地，由局部到整体地暴露出来，随着它的层次由里到外地展开，这些服装各自不同的色彩也一层层地叠加起来——每件服装都是一种色彩，并和其他服装的色彩构成尖锐的对照——整个人体完全被不同的对照色彩所主宰。小山的黑T恤对照着白衬衣，白衬衣对照着红背心，红背心对照着灰裤子，灰裤子对照着黑皮鞋。这些不同的色彩一块一块地拉下来，像是刻意缝合起来的一般，夺人耳目。不仅如此，人物的整个背景也被两个主导性色彩——大片的但并不纯粹的棕褐色和小片的同样并不纯粹的灰黑色所对照。色彩以一种对照的方式，在不停息地追逐和嬉戏。在此，毛焰的形式主义欲望一览无余。

但是，不久，毛焰决定重返人复杂的内心世界——在他90年代中期以后的作品中，他开始全力以赴地勾勒人的内在世界。这个时候，尽管毛焰还保持着他对人体结构的兴趣（比如对锥形人体的兴趣），还流露出他的技艺炫耀，但是，很明显，他添加了更多的东西——他试图画出人的内在性——人现在不仅仅是为绘画而存在的，不仅仅被绘画的目光所观看，而且，人还是作为人性事实而存在的。毛焰开始表达细腻的人性——同样是"小山"，但是，《侧面小山》的小山，

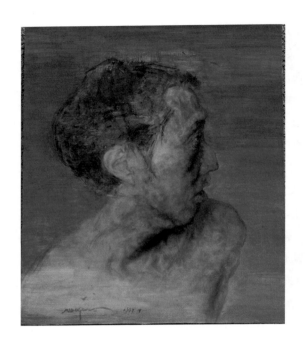

侧面小山

布面油画

61cm × 50cm

1997

毛焰

光着膀子，眼中流露出一丝不安、犹疑甚至恐惧——这不是那个毫无表情的小山，也不是那个穿戴整齐的小山，不是作为绘画对象存在的小山，不是一个被色彩嬉戏所完全覆盖的小山，而是一个"敏感"和"脆弱"的"小山"，一个暴露出人性事实的"小山"——我们被"小山"的内在性（而不是服装多层次的搭配）所吸引，被小山眼睛里流露出来的东西所吸引——尽管这里只有一只眼睛，一只无助的眼睛，尽管这只眼睛在整个画面上占据的面积是如此之小，宛如画布上的一个破碎的小伤口（还需要将另一只眼睛画出来吗？这另一只无法被我们的眼睛所看到的眼睛，难道不能被我们感受到吗）。

人的内在性的表达，必须借助于目光。毛焰这个时期的作品，总是在人物的目光上精雕细刻。"小翟"的目光是借助于白眼的方式来表达不信任和冷漠；"马余"的细小而窄长的目光中流露出忧郁，以及对忧郁的肯定；"郭力"的目光敏感、聪慧，但是这种聪慧又不失尖锐；"Z"的目光暴露了隐秘的难以放开的激情；"小卡"的目光因被紧张所塞满而显得冲动；"黑玫瑰"的目光毫无神采，苍白和空洞中夹杂着冷漠；在所有这些作品中，"我的诗人"的目光最令人震撼——这里的眼珠似乎失去了生命力，似乎有一种死亡的气息盘踞在眼睛中，也因此盘踞在整个画面中。毛焰这

个时期的肖像作品，是奉献给目光的。但是，这目光不是对某一个特定瞬间的捕捉，不是偶然的一瞥，这目光，是透露气质的目光。毛焰不是借助偶然的场景来表达人的内在性，毛焰力图表达人的常性，表达人的一个长时段的稳定状态，表达人的一个特定时期的精神状态。因此，毫不奇怪，毛焰总是要清除叙事性，清除叙事背景。或者说，毛焰的画面背景，总是和人的精神状态相关的，而不是同外在事件相关的。毛焰不是通过运动来表达人物的，而是通过身体的结构本身，通过身体的一般状态，通过身体的姿态，更准确地说，是通过目光来表达人物的内心的。肖像人物的背景通常只有色彩，而无实物，因为实物会瓦解绘画中的目光重心——这点越来越清晰，以至于在《我的诗人》和《青年郭力》这两幅作品中，不仅没有实物，甚至连下半身也不见了，他只是凸显面孔和眼睛，他原先专注的服装，现在被高度地抽象化了，这些服装在这里被神奇地处理得像是山脉一样，头似乎埋在从平地上拱起来的山脉之中，埋在大地上，从而具有一种不朽的效果。在这些90年代中期的作品中，毛焰愿意将人理解成一个有深度的人，一个被丰富的内在性所充斥的人，一个有着魂灵的人。毛焰力图让这些魂灵在他的画面上获得不朽，获得魂灵的自我丰碑。

　　但是，不久，毛焰又逐渐从这个工作风格中退出

了。他不再关注魂灵了，不再关注内在性了，或者，我们也可以换一种说法，他激化了前面的工作方式，将前面的方式推至极端，他以另一种方式来讨论人和魂灵——他对人采取了新的理解方式：人的绘画意义和先前的魂灵意义都不复存在了。从 2000 年之后的"托马斯肖像"系列来看，这与其说是人，不如说是人的轮廓。画面上的人同其深灰色背景色调融为一体，犹如一个在雾天行走的人融入到茫茫大雾之中。在这个大雾背景中凸显出来的是嘴唇、鼻子、耳朵、头发、眼睛（现在是同目光无关的眼睛，是闭着的眼睛）。这些器官，因为它们自身的不规则，因为它们自身从身体的圆满性中凸出或者凹陷下去，因为它们的形状（形式）本身，而从画面的混沌背景中脱颖而出；相反，另外一些身体部位，比如脸、额头和脖子，通常被画面吞没了。就此，毛焰似乎对身体的结构（更准确地说，是面孔的结构）充满了兴趣。对面孔上的器官，以及这种器官之间的关系充满了兴趣。这些器官不仅以一种特殊的形状从身体上突出出来，而且，这些器官的形状构造本身似乎也是一个宽阔的世界——毛焰的这个系列，看不出魂灵的无限广阔性了，而是让人看到了器官本身的广阔性：每一个器官都漂浮在灰色的无垠的背景中，每一个器官或许就是一个无限的世界。

托马斯肖像 No. 5

布面油画

75cm×60cm

2004

毛焰

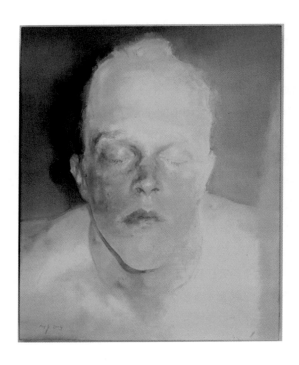

不仅如此，在毛焰这里，这个人体的面孔，很像一个孩子手中的魔方，被不厌其烦地进行摆弄和组合，他似乎变成了一个面孔解剖师，从各个角度，反复地对准这些凸起的器官——毛焰在反复地画这个人，让这个人呈现不同的面孔。就此，这些作品，我们可以说它既是一个作品（一张画），又是截然不同的作品（完全不同的画）；同样，我们说，画面上的这个人，既是同一个人，又是截然不同的人。绘画在这里展现了绘画的悖论和人的悖论：一张画是自己又不是自己，一个人是自己又不是自己。不仅如此，人体在这里被赋予了一种特殊的考虑：一个人的面孔，我们每天所见到的面孔，真的是同一个面孔吗？一个人的面孔，面孔上的器官组合，真的具有一种完全的视觉统一性吗？毛焰似乎在这里挑战这种视觉统一性常识——一幅面孔是由一系列的差异面孔形成的；一个统一性是由一系列的差异性形成的。让我们再发挥一点地说，一个人，是由不同的人组成的；一个实在的人，是由一个虚幻的人组成的；一个面孔，是由一组器官组成的，而一个器官，则包含了全部的世界秘密——在这个意义上，我们可以说，一个面孔，有自己的器官；反过来，一个器官，也有自己的面孔：世界的面孔。

从洁净到强度

袁运生先生 1979 年创作《泼水节——生命的赞歌》是中国当代绘画的标志性事件。这幅广为人知的机场壁画是一个开端：既是一种新艺术类型的开端，也是一个新社会欲望的符号开端。这是根据泼水节的寓言故事而绘制的一幅巨作。它长达 27 米并占据了机场的三面墙壁。画中人物众多，同真实的人物大小相等。画中身材修长的少女都是以强劲的线条勾勒出来的。一方面，它充满了装饰主义意味，尽量地削减人物的细节面貌；另一方面，这些线条强化了身体的运动感，每个人都处在动势之中——生命是通过运动、姿态而不是脸和眼睛得以表述的。生命在运动中获得自身的强度。生命有自己的内在之力，有自己的内在性，它之所以值得肯定，就是因为它这种固有的内在力量。

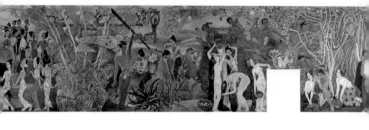

泼水节——生命的赞歌

丙烯壁画

2700cm × 340cm

1979

袁运生

此外，画面突出了几个赤裸的身体，它剥去了社会和文化身份，让生命再次回到了自身。为了获得完全而彻底的绝对性，它在剥去文化身份的同时，还要对身体进行彻底的清洗，让身体彻底地洁净——泼水就是要清洗被污染的身体。生命之所以值得颂歌，既是因为它是有力的，也是因为它是洁净的。从根本上来说，生命应该回归到一种纯粹的身体，没有被任何外在性和超验性所污染的身体，一种让力在其中自发运转的身体。这是一种完全不同的有关生命的观念——生命不再是为了某个理念而奉献，也不应该被外在的超验力量而裹挟。生命的意义就在于它纯粹，干净而绝对的内在性。只有如此，它才是美的生命。对袁运生来说，这也是自由的生命："对人体美的赞赏，对我来说，就是对自由的歌颂。"

这件作品就此预示了一场伟大变革的来临。或许，我们可以将20世纪80年代看作一个欲望机器开始启动的年代。人们开始正视自己的身体、欲望和对美的要求，试图将这些从先前的压抑和禁锢状态中解脱出来。这件作品是对此的公开和坦然的宣告。因为作品置身于首都机场，所以它也变成了一个影响广泛和充满勇气的历史宣言（人们甚至依据这幅壁画的命运来判断当时的历史局势）。它同过去时代的强烈对撞引发了巨大的震荡。在当代艺术史上，也许没有一件作品

绘画反对图像

24

像它这样引发了海啸般的讨论。历史依据这种震荡画出了分界线：前一段是生命被捆绑、被抑制的历史，后一段是生命解开绳索发动自己欲望的历史。

袁运生所开拓的生命主题在 20 世纪 80 年代兴起的中国前卫艺术运动中一直持续着。它是这场生机勃勃的艺术运动中最引人注目的主题之一。有各种裸露而坦率的身体在画布上显赫地出场，也有各种炽烈的激情在画布上流淌。不过，袁运生完成了《泼水节——生命的赞歌》之后，并没有沿着身体在场的方向探索，他对生命的理解和兴趣是以另外的方式展开的：他放弃了身体的美学和卫生学要求，他不再将生命的重心置放于身体之美和纯洁上面。他也不像后来更年轻的艺术家那样，将身体画成一个受囚禁的压抑和叫喊之物，生命就是通过这种剧烈的叫喊而被肯定的。对袁运生来说，生命不是同外在之物对抗的力量，相反，生命是自身内在的力与力冲突的舞台剧场。

他这样的生命观念是通过水墨的形式来表达的。他画了大量的具有表现主义风格的水墨画。生命借助这些水墨的强劲流动性而流动。在 20 世纪 80 年代中期，水墨画面临着一次重大的危机。就像有些批评家所宣称的那样，水墨画穷途末路。这是因为，酝酿水墨画的历史背景已经不可挽回地逝去了——无论这种背景是一种生活方式，还是一种意识形态；无论它是

一种自然结构，还是一种社会结构。水墨画的基础已经消逝了，水墨画所保有的风格习性也失去了其合理性。这样，自然而然地，水墨画如果还要新生的话，它必须被改造，必须进行新的尝试。

存在着各种各样的对水墨的改造方式，有各种各样新的尝试方法：有人通过对水墨进行激进的实验来判定水墨的死亡，又通过判定水墨死亡的方式让水墨获得新生；有人重新挖掘了水墨长期受到抑制的情欲暗面，将一种隐晦、边缘和亵渎的水墨传统重新改写之后推至台前；有人试图将当代生活或者边疆生活塞入到水墨之中，从而冲破水墨画题材的拘谨体制。人们试图用各种方式让水墨新生。

对袁运生来说，他的方式是将油画的现代主义传统引入到水墨之中，更准确地说，用抽象表现主义的风格来使用水墨。或者说，他激活了水墨的另一面，他看到了水墨这种传统形式和现代绘画相通的一面。袁运生说，他相信，"当我们真正研究了古代艺术之后，再回味现代艺术之所追求，也许能找到一个共同的基础，也许认识到现代艺术的追索与我们在本质上相去并不很远，并且从中可以得到必要的启示"。这种结合有内在的合理性。就此，袁运生并不是在改造水墨，而是激活水墨，让水墨这种传统形式和现代艺术共振。这似乎是 20 世纪 80 年代的一个必然结果，

因为水墨本身和表现主义有一种天然的亲密性，将这种表现主义推向极端，推向无序和混乱，最终推向绝对的抽象，这不是中国源远流长的狂草书写传统的所作所为吗？表现主义或许离中国古典艺术并不遥远。但这仅仅是让水墨再生吗？也许不仅如此，我们也可以说，袁运生除了要去发明一种新的水墨风格之外，还要去寻找一种新的讨论生命的绘画形式。对于袁运生来说，灵活的水墨材质和流动的生命感觉也许有一种自然的联系。将水墨从固定程式中解放出来，让它更自然地涌动，不是正契合生命内在的多样性繁殖吗？

袁运生在 20 世纪 80 年代后期的这种表现主义风格的绘画，包含着强劲的能量和蛮力。袁运生激活了水墨固有的流动性和渗透性，他绝不对之进行抑制、修饰和编码，它让这种能量和强力在纸面上肆意地涌动，在各个方向上繁殖，奔突，伸展。它们如此之强劲，相互挤压和撞击，仿佛时刻要冲出画外，冲向纸的边缘，画面因此显得饱和而凌乱，这些画纸仿佛时刻准备被画笔揉碎。这些画只显示能量，而不显示信息；只展示线条，而不固定形象；只在没完没了地运动，而没有片刻的宁静。这些跃动的盲目力量，将人体撕成碎片，碎片般的人体局部和器官在画面上隐隐约约地碰撞、挤压、缠绕、推搡和坠落。这些碎片化

的身体在不停地分解，也在不停地重组，它们脱离了原有的位置和功能，又在尝试新的功能和位置。身体在进行各种各样的尝试，在这个过程中，它们失去了稳定性，破除了有机感，也剔除了情感、历史和文化的包裹，而完全还原为一股内在性的力。孤零零的眼珠，被切断的手，一颗开裂的头颅，一个巨大洞眼穿透的肚子，一张扭曲的脸，没有脚趾的大腿，没有肉的骨架，没有骨架的肉——所有这些身体片段在画面上拥挤、冲撞和重组。我们看不到完整的身体，但是我们仿佛能听到身体的叫喊、嘶吼，能听到力和力的摩擦呼啸——这身体完全而彻底地被力所贯穿，被力所瓦解、搅乱、摧毁——身体就是力的舞台和剧场。这是一个没有中心和等级的残酷剧场。

画面中充斥着各种各样的曲线，正是这些曲线，或粗或细，或厚或薄，或长或短的曲线，让画面在运动。这些突然出现，突然拐弯，突然和别的曲线交叉，又突然隐没的曲线，既构成画面的节奏，又构成画面的反节奏。这些线突出在画面中，维持着一种自主风格，它们仿佛不是在构图，而是在自己书写。这也让画面携带着书写的意味。如果说画面一直处在解体状态的话，那么，它还有另一种形式的结合：一个狂草的书写传统和一种抽象的绘画风格的结合——这是书写的绘画，绘画的书写。

变相图之一

纸本水墨

180cm×291cm

1991

袁运生

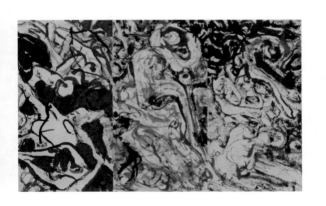

也正是这种遍布画面的曲线，使得画面有一种并不严谨的节奏，画面并没有完全失控，画面并不是杂乱的墨的任意堆砌和点缀；同样，这难以预料的拐弯的曲线，使得画面充满偶然、意外、感性——这正是力的不可预测的轨迹，这是画面剧烈动荡的根源。这动荡是线的摆动，也是力的强弱之间的动荡。在这些绝对的力的动荡之中，美和丑隐没了，意识形态和政治隐没了，利益和纠葛隐没了，历史和现实也隐没了；剩下的唯有强和弱的对抗，唯有力的竞技，唯有身体的破碎和缝合——也许，这就是纯粹的生命本身。这就是生命的内在性。我们用德勒兹的说法就是，"一个单一生命甚至看上去没有任何个性，没有任何其他使其个性化的伴随状态……这种内在生命就是力，就是快乐"。

从《泼水节——生命的赞歌》到这些抽象水墨画，袁运生的画面持续不变地在讨论生命。对他来说，生命一直要摆脱外在的束缚，要回到纯粹的内在性。在《泼水节——生命的赞歌》中，这种内在的生命还有一种对洁净和美的要求，但是，在后来的这些水墨画中，这种内在的生命剔除了洁净和美，而只被纯粹的强度和力量所贯通。在《泼水节——生命的赞歌》中，这种对洁净和美的要求是对一个历史局势的引爆；而在后来的这些水墨画中，这些纯粹的强度和力量预言式地引导了今天形形色色的身体讨论。

痉　挛

　　伍礼给自己营造了一个画面世界，但也是一个生活世界。他沉浸在此，每天在这里经营，从而忘却现实的世界。就像一切敏感脆弱的人都愿意沉浸在自己的世界中一样。绘画为伍礼提供了安全感，让他从混沌的世界中寻找到一个可以置身其中的秩序。绘画不仅赋予难以把握的世界以秩序，也赋予自己的难以把握的生活以秩序，进而在这种秩序中寻找整体感和安全感，就像一个黑暗中的孩子自己给自己赋予光亮一样。伍礼的绘画世界异常明亮，甚至亮得有些耀眼。他用了很多红色，有时候画面像要燃烧起来一样，或者说，就像火一样，或许可以这样说，越是一个明亮的绘画世界，越是能够驱逐自己的不安全感。

　　这个世界对外是封闭的，人们无法进入；它是属于伍礼自己的世界；但是，对他自己而言，则是一个

开放的空间。这个空间没有中心，甚至没有根基。这一切使得画面并不稳定。他画了大量的植物，就像人们通常所说的，他画的似乎是风景画。但是，这种风景画不是一种外在客体，或者说，这风景画不是主体的凝视对象。它们自己本身是主体。它们自己本身是能动者。这些风景本身不是凝固的，不是一个冷静的客体对象。最重要的是，它们好像脱离了大地。这是伍礼所谓的风景画最有意思的地方。这里只有"风景"，而无大地。偶尔有大地，但是完全被植物所严密地覆盖，这些植物好像是悬浮地存在的，好像大地不存在。在大多数情况下，伍礼画的是树和花的上半身，他偏爱树枝和花枝，他让它们挤满画面，大地在此被截断和隐去了。仿佛植物不被任何东西所牵扯，一旦脱离了大地，脱离了存在依据，脱离了基础的引诱和牵扯，这些植物就可以恣意生长，可以恣意地延伸，可以悬浮地伸向外部。一旦这些植物不再受限于根部，它就可以相反地向着天空隐隐约约地开放。伍礼的画面，通常没有地面的绑缚，但总是有一个朝向天空的或大或小的开口。这些画通常在底部被关闭，但在上方有一个透明的光亮，一个出口，一个上升溢出的通道。这不是凭借本源和奠基的绘画形而上学，而是通向开放的天空的力的痕迹。

　　如果植物在恣意生长的话，我们就可以说，画面

上出现的大量植物，与其说是对作为静止客体植物的描摹，不如说是它们自身在独立自主地运动。在伍礼的画面上，植物正在生长、外溢和壮大；它在开花，它的果实在膨胀，树叶在绿化，枝丫在伸展，根茎在盘曲，而植物全身都在抖动——这是生长的抖动，是生命的内在冲动，是这生长正在摆脱大地和根基的冲动。伍礼画出了生长的战栗、窸窣，画出了生长的不屈不挠，画出了果实之间的竞技和争锋，画出了枝叶之间的共鸣和嬉闹。植物在生长，在分裂，在解码，在剧烈地摇晃，在没完没了地冲动。它们如此的不平静，你甚至能在画面上听到植物在唱歌，在鸣叫，在咆哮。所有这些，都是植物自身的扩张和运动，不过这种运动和扩张不是来自外在的风的吹动，而是来自内部的力的溢出。

因此，这些有关风景的绘画，实际上也是有关力的绘画，这是让不可见的力得以显现的绘画。这些力如此的可见，如此的饱满，如此的强烈，它让支撑它的形象本身到处蔓延伸张，从而将所有的界线冲毁了。果实和果实，枝丫和枝丫，花朵和花朵——我们甚至可以说，植物和植物，植物和大地，植物和动物，植物和天空，都相互渗透、缠绕，融为一体。这难以平静的物质客体，被一个扭曲的、挣扎的、能量饱满的力所灌注。它们边沿模糊，永远地处在过渡和渗透状

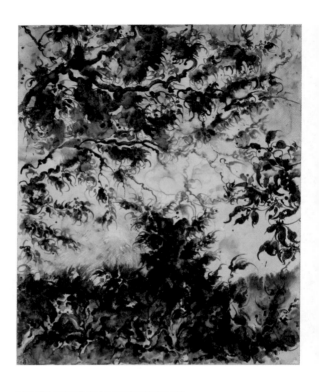

幕

水彩

196cm × 153cm

2020

伍礼

火烧云

水彩

153cm × 196cm

2020

伍礼

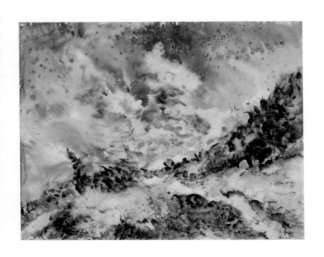

态，处在僭越和入侵状态。正是这种过渡性，它不是彻底的分裂，也不是纯粹的混沌；它们处在分裂的边缘，它在迈向混沌的途中止步不前。它在明晰和混沌之间徘徊。

这是画面模糊的根源。力从上到下在穿越，在挤压，在被阻挡，也在试图努力穿越这种阻挡。植物和动物在力的鼓噪下仿佛随时要穿出各自的领域，但是，外在的阻力在反向地阻止这种穿越。另外的植物也要反过来穿越自身。这是植物和植物的斗争。这是绘画的框架，但也是力的舞台。正是力让画面在混沌和清晰之间撕扯，在加固和拆毁之间撕扯，在饱满和稀缺之间撕扯。正是这种撕扯构成了绘画内在的张力，绘画因此变得结结巴巴，笔触充满坎坷，绘画因此处在动荡之中。但是，这种动荡绝不会达成平衡。它们一直在动荡，毫不妥协。

正是力的受压拉扯后的动荡，使得画面上没有一根平静的直线。全部都是曲线，全部都在扭曲，在抖动，在荡漾，在盘旋。即便是弯曲之线，也在随时增加自己的宽度和厚度，这出人意料的弯曲会让曲线更加扭曲，让曲线随时膨胀、缩小，让它猛然加宽又猛然变狭窄，让曲线猛然拐弯，让曲线随时向圆线过渡，或者一个曲线的不同阶段有时充满着圆形。这是线和圆的交织，好像曲线碰到阻力无法延伸的时候在自己

的原地画一个圈。但这种圆形并不构成独自的圆形，它们不过是让曲线变得丰富，让曲线更加宽广和曲折，让曲线勾勒的界线更加模糊，让曲线的界标功能更加暧昧，也因此让画面更有旋转意味。

就此，这不是通过曲线和曲线的交织、挤压、重叠和纷争来模糊界线，这不是表现主义式的混杂凌乱挤压，而是根据曲线自身的丰富性来模糊边界。因此，这与其说是表现主义的即时的任意宣泄，不如说是巴洛克式的力的颤抖式的螺旋运动。伍礼颠覆了线的常规用法。一些比较经典的线，比如构成树干的线是盘旋的，动物的脖子和腿是盘旋的，花径是盘旋的——他让这些直线或者曲线都盘旋起来。花和果实本身就是盘旋的，在这里就更加盘旋，一种呈模糊状的盘旋。曲线和盘旋在这里结为一体，不是凌乱的曲线，不是纤细、薄弱和单线条的曲线，而是丰富的、自我回旋的、自我叠加的婉转而宽松的曲线。这些盘旋的曲线的延伸就像螺旋一样运动。

这就形成了画面的振幅。这是震荡式的运动。曲线在自我回旋时会在原地踏步，但不是轻微地踏步，而是重复地强有力地踏步。这些曲线上的圆形构成都非常有力，但它不会持久地滞留，它会突然地变向和拐弯，它在滞留和运动之间震荡，这是它所特有的内在节奏。节奏不是节拍，不是均匀地起伏，也不是规

律性地轮回重复，而是停留和变动的突然转换，是圆形和曲线的突然转换。伍礼的震荡和节奏并不和谐，它们是突变。这是一种反节奏的节奏，或者说，他处在一种节奏和反节奏之间。这也是伍礼的绘画同表现主义不一样的地方。表现主义只有宣泄但没有振幅，只有激情但没有节奏，它们是盲目的疾走。但是，伍礼的这种震荡，不是松快的大步流星，而像是一种临时的紧张痉挛，一种癫痫的痛苦发作。这是绘画中勋伯格式的无调性的调性。正是这种痉挛决定和制造了形象。不是形象决定了痉挛，形象反过来是痉挛的效应。无论是植物还是动物，不是因为它们在发生痉挛而形成自己的模糊和抖动的形象，而是绘画的痉挛本身决定了动物和植物的模糊形象。

似乎是为了配合这种线的特有的痉挛，伍礼使用了浓厚的色彩。这些色彩完全没有形象上的依据，这些浓厚的色彩之间充满张力，它们在显赫地对照和比拼，完全没有灰色的过渡地带。有时候是在强硬地对照，在对照中让色彩变得夺目。有时候是相互覆盖，一种色彩要强行压制和覆盖住另一种色彩，色彩之间充满了垂直的争斗。无论是横向的对照，还是纵向的争斗，伍礼的色彩使用似乎在配合画面上的痉挛，只有剧烈的色彩争斗才配得上这剧烈的痉挛。在这里，红色是最具主导性的，只有红色才能惊醒，只有红色才

能爆发，只有红色才能和其他色彩构成剧烈的竞争从而导致痉挛，也只有这痉挛才能确保画面的充沛和饱和，才能让力得以显现，让动物得以嘶吼，让植物得以伸张，让天空得以敞开，让大地得以隐藏。

就此，伍礼不仅画出了客体本身，还画出了客体的存在方式，不仅画出了客体的主语，还画出了客体的谓语。最终，他还画出了他自己。他不仅画出了作为一个画家的自己，他还画出了一个痉挛的自己。这个痉挛的自己，仿佛是醉鬼在握着笔，也仿佛是疯子握着笔，又仿佛是儿童握着笔。仿佛是一个现代的狄奥尼索斯在纸上，在画室，在自己的世界中唱歌。因为植物如此繁盛，这是关于季节的唱歌，或者说，这是度过季节的唱歌。

舌头的世界

一般而言，李津的画面非常饱满，充斥着各种各样的拥挤要素，仿佛要将这些画面涨破。但是，李津的绘画却是关于匮乏的。这些画面越是饱满，越是肿胀，越是拥挤，它们就越是匮乏，越是具有一种强烈的遗忘性。即，将一切生之麻烦遗忘掉，将生之喜悦遗忘掉，最终将生之意义遗忘掉。这些画面有一种奇特的悖论，即通过"有"来表达"无"，通过饱满来表达匮乏，通过拥挤来表达空白，通过嬉笑来表达虚空。最终，这是关乎匮乏和空白的绘画。

这是什么意义上的匮乏和空白？事实上，在某种意义上，李津画面上的人物十分投入：对性和食物的投入。李津有大量的作品同吃有关，他画了许多食物，也画了许多裸体，画了许多肉——肉既是作为食物的肉，也是作为性的象征的肉。既是动物的肉：猪肉，

鱼肉，鸭肉，鸡肉——各种数不胜数的盘中之肉，各种鲜活的令人垂涎欲滴的肉；也是人体的肉：裸体女人身上的饱满的肥硕之肉。这是真正的赤裸肉体：它们充斥着各种食物，充斥着脂肪。仿佛在这些人体的肉中，能看到动物的肉，能看到作为食物的动物之肉，能看到作为食材的肉。作为食物的肉堆砌和转化为人体之肉。李津不是在画裸体，而是在画肉。仿佛人体的肉也是可吃的，也可以转化为食材。人体之肉当然有性的能量的暗示，但是，它还是固执地通向了吃的客体本身。它们并不具有视觉上的诱惑功能——无论是性的诱惑，还是美的诱惑。它不是诉诸视觉的，而是诉诸味觉的。它总是令人想到了吃。胖子，即便是赤裸的胖子，性或者色情的意味并不浓厚，相反，它总是指向了吃本身。裸体在此通向了食物。事实上，李津常常将裸体的女人和男人放在一起，但是，人们在这里还是看不出家庭的迹象，看不出恋人或者配偶的迹象，看不出异性之间的微妙的情感迹象。这些赤裸的男男女女，这些既不在做爱也不在谈情的男男女女虽然有一种色情的投注，但是，人们还是要说，这色情的投注，仿佛他们是要将彼此作为食物来对待，他们彼此要吃掉对方。这赤裸的肉体，仿佛就是赤裸的食物。性的乐趣似乎不是同性爱有关，而是同吃有关，或者说，性的快乐就是吃的快乐——这是吃的中

心主义。性总是向食物靠近。就此，性在向食物转化，性的乐趣在向食物的乐趣转化，或者说，性和食物的界线在肉的欢快中崩溃了。

在这个意义上，李津转变了性的乐趣，性仿佛也是一种品尝的过程，一种吃的过程，一种诉诸口腔的过程。就此，绘画作为一种视觉的艺术，变成了一种味觉的艺术。我们与其睁大眼睛去看画面，还不如张大嘴巴去品尝画面。这些绘画真正的诱惑对象不是眼睛，而是舌头，这是献身于舌头的艺术。

一旦奉献给了舌头，一旦沉迷于舌头的世界，它就抛弃了一切。人成为一个纯粹的宴饮之人，唯有宴饮。事实上，没有人不对食物和性充满着兴趣，但是，这些画，这些画面上的人物，他们只对这些东西充满兴趣，他们的全部能量都投入到这个世界，他们的目力，趣味，眼光，全部投注于此，就像资产阶级将全部趣味和目光都投入到金钱上面一样；就像虔诚的基督徒将全部目光和兴趣投注到上帝那里一样；就像忠实的儒教徒将全部的精力投注于功名和事业一样。这是对吃和性不动声色的颂歌，是吃和性的拜物教。不仅如此，李津总是将眼睛画得毫无表情，这些目光透露出来的是呆板，是木讷，或者是对眼前对象的有意无意的一瞥——他们从来不远眺，不张望。他们不会超越：既不会超越眼前的境况，也不会超越感官世界

本身。好像这些画中人从来没有远虑。他从不焦躁，从不困惑，从不忧愁——事实上，他也不大笑，不高兴，不狂喜；他也不悲伤，不痛楚，不愤怒。这像是动物一般的人——不是暴躁而狂猛的动物，也不是温驯而家养的动物，他是自我满足的动物，是不计算的动物，是专注于眼下饕餮和性的乐趣的动物。

但是，除了赤裸之外，李津也画了大量的服装，这些画中人穿上了各种奇怪的服装。李津有一种特殊的衣服偏好——他将衣服画得非常俗丽。这些衣服从来不是对身体的匹配和遮掩。它们像是同身体玩弄的一场游戏。衣服是身体的游戏道具。它有强烈的戏剧性，它像是让人物成为演员，由此也使人置身于一个非日常的情景之中。这就从根本上阻断了李津的写实愿望——这绝非一个逼真场景的再现，甚至也不是人们通常所说的现世生活的再现。这些衣服既不表现人的身份，也不表现人的内在性，不表现人的精神世界，甚至不表现人的体型本身。衣服和身体总是呈现一种倒错的感觉：时空的倒错，性别的倒错，体型的倒错，人们甚至会说这是意象的倒错。这种倒错正是不考量的结果，这种倒错使得画中的人物总是处在一种滑稽和荒诞的状况。艳俗的服装，配以漠然而空洞的眼神，使得这些人物总是具有一种漫画化的效果。这些漫画化的无理性头脑的夸张得令人发笑的人物，除了吃和

盛宴之一

纸本设色

52cm×230cm

2012

大都会艺术博物馆藏（美国·纽约）

李津

性，还能做什么？除了在一个感官世界中放开手脚，还能在别的世界中干什么？

结果就是，他们不沉思——这是一种真正的动物生活。漫画化的人物绝不会沉思。胖子也不沉思。胖子只吃肉。吃肉和沉思做到了真正的对立。正是因为不沉思，他才成为一个可笑的漫画化人物；正是因为不沉思，正是因为只吃肉，胖子才成为胖子。正是因为不沉思，它才缺乏超越性。同样，正是因为不沉思，正是因为只吃肉，胖子才接近动物，才引发笑声。李津的作品总是引人发笑，这种可笑完全不是来自跌宕或意外的故事情节，而是来自那种单纯的动物生成。剔除了沉思负担的进食，一种纯粹的吃肉，一种单纯的快感，是胖子和动物的共同之处。这种快感根除了道德压力，李津力图使人向动物生成。更准确地说，他力图使食肉者向肉生成，使盘子边上的人向盘中肉生成。反过来也是如此，他力图使盘中肉向人生成，盘中肉活灵活现，仿佛它们也会说话，仿佛它们经过蒸煮之后获得了人的形象，蒸煮并没有摧毁它们，没有让它们死去，而是让它们复活。如果说李津将人画成呆滞的木偶，那么，他将盘中肉，盘中的食物画得像是灵巧的人一样。食物仿佛在说话，在喧闹，在戏耍。在画面中堆满的食物，仿佛不是供人吃的，仿佛它们自己能吃，自己有好的胃口，自己有自己的世界。

食者和食物的界线消融了。如果说，画中人确实是人的形象，但是在向动物生成，那么，反过来，盘中肉确实是肉的形象，但是在向人生成，它们有人的光辉，有人的气息，李津赋予了它们一种巨大的善意，赋予它们绘画的荣光。食物是画面上的英雄和主宰。有大量的文字围绕着它们，对它们进行书写，犹如一个不朽的英雄被各种文献所记载和包围一样。作为食物，它们马上要消亡了，要被风卷残云，要被牙齿啃噬，被舌头品尝，要塞进胃中，穿过肠子，以垃圾的形式被身体排泄而出。但是，它们会被包围它们的画面文字，被李津充满激情的文字——这是画面上最显而易见的激情——所牢牢地记载而变得不朽。

对食物的肯定和热爱意味着什么？人们会说这是对世俗生活的肯定和热爱。问题是，在这些画面中，并没有世俗生活。恰当地说，这不是过一种世俗生活，而是过一种动物生活。过一种动物的生活，需要遗忘能力——将世俗生活彻底地遗忘掉。需要一种非思的生活。人们总是说，人是理性的动物，是能够计算的动物，从而也是能够思考和行动的动物。但是，真正的强者，就是不思考的动物，不行动的动物。就像尼采所说的，只有虚弱的人才沉思，只有有病的人才沉思。思考是弱者的道具——强者不思考，强者只吃肉，只做爱。李津画的都是生活的强者——我不想说他们是

享乐者，是及时行乐者，是饕餮之徒，相反，李津画面上的人充满着真正的生活勇气——如果一个人只对食物、享乐、性有兴趣，一个人不沉思、不焦虑、不筹划，一个人将自己沉浸在动物世界，需要多么大的遗忘能力，而遗忘正是勇气的象征。一个全副身心投入吃喝的人，才是一个真正勇敢的人。

临时舞台

康剑飞之所以将这个展览称为"临时舞台",是因为他在进展厅布展之前还没有确定他自己作品的最后形态,也就是说,他进入展厅开始布展之后才完成他的作品。他布展的过程也是他创作的过程。同一般的装置作品不一样的是,他事先并没有一个完整的构图,没有一个明确的方案来对作品进行组装。他是根据展厅这个具体空间,也是根据他拿进展厅的素材,来构想和装配自己的作品的。或者说,他的方案、构图和实施是在展厅中,是根据展厅的具体情境来完成的。偶然性和临时性取代了事先的规划。但是,这并不是说,他拿进展厅的是一些粗糙的等待加工的偶然材料。相反,这些拿进展厅的东西都是已经完成的作品:它们或者是纸上绘画,或者是一个小型的现成品,或者是一个画框,或者是一个木板,或者就是一个完好的

装置作品，它们几乎不需要加工——康剑飞在布展的过程中只是对它们进行了组装。在此，布展的过程是创作的过程，也是装配的过程。这些素材（你也可以说它们是作品）和另一些素材（作品）被偶然地配置在一起。由于这些素材体量不大，它们看起来都像是一些小型的装置或者拼贴。它们在展厅中琳琅满目，但并没有强烈的体积压迫感。

这些小的装置和拼贴看起来都是围绕着图像，围绕着画作本身而形成的，或者说，它们是各种物质材料和绘画图像的拼贴。它们似乎是以绘画为主，它们看起来像是平面画作的复杂框架或者是增补物。它们让画作充满强烈的物质装饰性。这些作品因此打破了绘画的平面感，让画作本身充满崎岖和坎坷，让画作在一个复杂多变的深度空间中挣扎。

但是，反过来，因为这些装饰物，这些拼贴材料体量狭小，它们在很大程度上削减了装置的立体感，它们保持了物质的克制性。因此，它们看上去更多的像是"画作"，只不过是有大量物质材料修饰的"画作"。这些物质材料和画作图像的关系多种多样：一张木板上粘贴着完全不同的画作；一张画作不完全地覆盖在另一张画作上；一张画作有几个不同层次的画框；一张画作突然和它的底板缺口融为一体；一张画作被零零星星的纸片四处粘贴；一张画作被各种各样的饰

品扰乱、遮蔽和搅扰……康剑飞通过这种奇特的修饰方式来编织一些奇怪的作品形态。我们可以说，这些画作在这里变成了"图画—物质"，或者说，"物质—图画"。也就是说，这些作品与其说是将人们的目光引向了纯粹的图像本身，不如说，是引向了画作的物质性本身。这种物质性不是指绘画材料，而是指绘画的修饰性和装配性材料，绘画周围的拼贴材料。康剑飞试图将人们的目光引向绘画图像和它的装饰性物质之间的装配关系。装配性的物质、图像，以及二者之间的关系，同样惹人注目。

在所有的这些装饰性物质中，最显而易见的是木板。康剑飞几乎在所有的作品中都将木板作为显赫的物质凸显出来。木板作为背景，作为框架，作为承受和装载的盒子，作为拼贴对象，作为一个被切掉局部而呈现出图案的展示物，甚至是作为一个单纯的装置材料（有一个纯粹的木头材料构成的装置，这也是这个展览中唯一的木头装置），总是固执地在场。木板如此引人注目，以至于在展厅中，人们能感受到强烈的木质氛围——这甚至是这个展览的柔和气质的原因之所在。大面积的木板色调压倒了各种各样的图像色彩，木板不仅将自然的气味带入展厅空间，它自己所携带的淡色调也让人感觉温和舒适，这是一个木板的王国。它轻盈，自然，抹掉了建筑空间厚重而冰冷的工业主

临时舞台 No. 1

纸本丙烯、布面油画、木版

雕刻、木质画框打磨

261cm × 139.5cm

2004—2019

康剑飞

义氛围。这种木质物的组装和镶嵌毫无强制性，木板不会吞没它物，它到处在场，它蔓延，散布，但它并不霸道。这里没有野蛮的组装。康剑飞让整个展厅变得轻盈和松弛。这似乎是一个有关木板的可能性的展览。

康剑飞为什么使用、暴露和肯定如此之多的木板？正是在这里，康剑飞表达了他很久以来的关切，即他对版画的反思。版画有它漫长的体制史。一般而言，在中国，版画开始是作为复制信息的工具而存在的，它属于印刷的范畴，它是一门印刷技术。只是在新兴木刻运动之后，它才从印刷工具转变为艺术作品。新兴木刻运动中的版画带有木刻本身的特性，正是这种木刻材料使得它的图像具备独一无二的风格，也就是说，对这种材料本身的特殊使用渗透到版画图像本身的创作中，图像因此摆脱了单纯的记录和复制的特性，而成为有媒介依赖性的创造性作品。显然，版画的特定材料本身决定了作品的特殊风格。正是这一点，使得版画和制作它的物质媒介密不可分。版画，就是从这里变成了依赖于媒介的艺术品。不过，尽管这种物质媒介的痕迹体现在最后的作品中，但是，这种媒介的物质性本身还是从完成的版画中消失了，人们最后看到的还是一张纸上画作。那些雕刻媒介一旦完成了它的印刷使命，就失去了它的功能和意义。它只是在

创作的过程中发挥作用。人们对它的重视，不过是对它所引发的效果的重视，是对它作为创造媒介的重视。以前，人们重视版画的媒介，是重视它对图像的印刷功能；现在，人们重视版画的媒介，是重视它对图像的能动性的创造功能。尽管物质媒介本身参与了创造，但是，一旦创造完成，一旦图像被印制，它就会被无情地抛弃。创作过程一劳永逸地消失在创作作品中。

康剑飞的作品，就是要重新将被抛弃的物质性纳入到作品中来。木刻版画用之即弃的木板材料在这里被重新召集起来——这就是康剑飞在此大量使用木板的原因所在。他经历过太多的木板，他整天跟木板打交道，他熟悉它们，洞悉它们的各种秘密，他和它们有一种独一无二的身体关系，就类似于木工和木头的关系一样。在某种意义上，木板是他的生活方式。我敢说，一个木刻版画家对木板有一种特殊的目光、知识和感情。但是，这些木板在创作的过程中通常是一个过渡性的牺牲品，艺术家对木板进行雕刻时，会将它作为障碍，会全力以赴地去征服它，会和它玩各种游戏，会在它上面巧妙地刻下各种沟壑，并将这种沟壑作为媒介图像，而以它为媒介的版画印制一旦完成，这些木板的意义就丧失殆尽。它们变成了剩余之物，就像儿童正式誊写他的作文之前的草稿一样被扔到一边。

临时舞台 No. 5

布面丙烯、木板雕刻

尺寸可变

2019

康剑飞

而康剑飞在这里重新将这些剩余之物展示出来，将它们作为这个临时舞台上的主角来展示。在这里，图像不是覆盖、省略和遮蔽了它们，相反，它们在包裹，在承受，在组织，在扰乱图像的自主性。作为媒介的木板，作为一贯牺牲的木板，作为长期被图像所压抑的木板，现在则成为作为对象、目标和主角的木板。康剑飞让沉默的木板在这里大声说话。让木板的潜能，让木板的历史，让木板的内在性，让木板的纹理、色泽、硬度，让木板的深邃秘密，让木板的物质性，让木板和它自己的秘密联系在这里大声说话。木板一旦摆脱了被雕刻的命运，就会在一个艺术家这里敞开自己广大而辽阔的空间。这是一个有关木板的展览，是一个木板的现象学。

但是，木板并不是独自现身的。它一旦从图像的复制和再现媒介中解脱出来，它就获得了自主的命运。在这里，木板和各种图像组合并置起来，它再也不是隐蔽在图像复制背后的匿名工具。它也和各种其他的材料组合起来，它甚至是各种木板的自我组合，甚至和悬挂它的白墙组合（它镂空了自己的一部分，让白墙暴露出来，从而跟白墙组成了一个图案），木板展示了自身，它也是在各种组装关系中来展示自身。

但他是根据什么来让木板与他物和图像进行组装的呢？这所有的组织关联遵循的是什么原则呢？康剑

飞根据他的趣味，他的习惯，他的临时感觉，他对这个空间的领会，他对木板的全部记忆，以及他难以名状的此时此刻的激情，来完成他的组装。我们可以说，他遵循的是自己感觉的逻辑。但是，这种感觉的逻辑难道没有物自身的逻辑吗？一个物和另一个物组织在一起，难道没有物自身的内在关联吗？说它们遵循的是感觉的逻辑，也可以说这种感觉的逻辑是在物自身关联逻辑的基础上奠定的。这种组合，是人和物的关系、物和物的关系、物件和图像的关系、物和空间的关系等多重关系的叠加。人、物、图像和空间在一个特定的时刻被组织起来：一张木板和一张画作组织在一起，一张木板和一面白墙组织在一起，一张木板和另一张木板组织在一起；木板和木板、物件和物件、画作和画作在这里构成了一个关系网络，它们彼此之间存在着一种神秘的引诱。正是这种引诱，使得它们黏合在一起；也正是这种引诱，使得关系中的每一个要素同样重要，没有一个要素是决定性和主导性的。正是这种物质之间的神秘引诱关系，让我们对图像有了新的理解：在一场展览中，绘画图像与其说是一种针对人而言的美和意义的奇妙展示，不如说是同他物所展开的一个无穷尽的游戏的主角。

戏剧性的分裂

人们面对秦琦如此多样的绘画，常常觉得无从谈起。这些画作有丰富的细节，饱和的色彩，夸饰的构图，以及因此而形成的强烈戏剧感——看起来，热烈的画面应该饱含充满激情的故事。但是，秦琦的绘画清除了意识形态和历史的主题。尽管有一些有背景的人物闪现，厨师、画廊主、企业家、革命者、艺术家、僧人、军人，以及完全看不出职业的模糊人物，但是，这些人物闯入秦琦画面上的时候，他们的历史、性情、工作和职业习性好像都隐去了。他们来到画面上，显示自己存在的同时也抹掉了自己的存在。人们从这些画中看不出他们的内在性，看不到他们的世界，看不到他们的存在之悲苦或者欢乐，看不到他们的生活之谜——事实上，秦琦本人对他们也不了解，他并没有探索他们内在世界的冲动。他画这些人物的动机纯属

偶然：或者他认识他们；或者他在某一个瞬间被他们轻轻地触动；或者他对他们抱有一丝好奇；或者他就是想跟他们来一次单纯的恶作剧——无论如何，秦琦并不想研究他们，并不想揭示他们生存的奥秘。

因此，人物，在这些作品中不是作为存在之谜被刻画的，而是作为绘画的方法而现身的。如何将人物显示为绘画的方法？秦琦首先将人物进行夸饰化的表达。这些夸饰性的人物既非完全脱离了写实（偶尔有一两个写实人物），因此也并非像现代主义那样进行激烈变形或者抽象（人们能轻易地看出所画之人）。但是，这些人物肖像仿佛和写实人物存在着巨大的差异。这主要是因为秦琦将这些肖像人物进行了戏剧化的处理，他几乎不画人物的身体（非常偶然地画了两张裸体），他喜欢画特异的服装，这些服饰过于宽大，完全能够把身体包裹和隐藏起来，而且能显示出自己的褶皱痕迹，衣服常常在旋转、抖动和飘逸。秦琦偏爱职业服装：僧袍、海军服、厨师的白褂、绿色军装，以及难以叫上名字的五颜六色的民族服装。这些服饰在秦琦这里被看作是人物的至关重要的一部分，似乎不是身体本身，而是这些具有夸饰风格的抖动的服饰本身更能体现肖像人物本身。肖像的奥秘存在于服饰的奥秘之中，肖像的姿态存在于服饰的扭曲缠绕中，而肖像的神采（如果说他们有的话）存在于服饰的有力

摆动中。秦琦如此看重这些服饰，我怀疑他画那些看起来具有异域风格的人物就是因为迷恋这些奇异而多样化的服饰。这些服饰非常独特，它们的形状、色彩、尺寸，以及各种奇妙的搭配，都有一种怪诞的效果。即便是根据照片画出来的，秦琦也添加了自己的夸张想象。

如果说，服饰在这里取代了身体肌肉、身体骨架乃至整个身体的话，那么，这些人物头上还有大量的头巾和帽子，它们似乎在和传统的脸相互竞争，帽子和头巾遍布在秦琦的这些肖像人物头上，它们改写了头部和面容，它们和服饰一样往身体之外使劲地伸展，它们越是夸大其词，越是会让脸部变小，让脸部变得失去活力和光芒；这些夸张的帽子和服饰相互配合，使得所有这些肖像人物都具有表演的风格，好像他们都处在一个带点喜剧意味的戏剧场景中。为了让这些人物更加模糊，或者说，更加脱离真实，更加脱离日常生活，更加脱离自己的历史背景，秦琦还夸张地画了他们的头发和胡须——如果没给他们带上帽子的话。这些头发和胡须要么色彩过于浓烈（太白或者太黑），要么形状过于矫饰，要么长度过于反常，它们虽然依附在身体上，但也似乎在脱离身体，它们是身体的异物。这再一次让这些人物变得超现实化了。在秦琦这里，脸埋没于头发、胡须、帽子和奇奇怪怪的服饰的包围之中。所有这些装扮，都让这些人物看起来是在

进行一场滑稽的表演，这是一场没有剧情的情景喜剧。

但是，这个喜剧还塑造了一个庞大的空间布景。或者说，它有一个空的舞台。如果说，服饰、帽子、头发和胡须都是身体的异物和延伸，那么，它们似乎在摆脱身体的束缚而往外拼命地挣扎，正是它们的挣扎延伸撑起了更广泛的空间。有时候身体本身也在自我延伸，秦琦像16世纪末期的样式主义者那样将身体拉长，所有这些延伸和拉长，也意味着空间在扩张，这些人物需要有一个宽阔的空间来容纳他们那些过度的伸展。也可以说，这些延伸自然地将它们的空间扩充到一个无限的广阔领域。如果说，故事和时间在秦琦的画面中凝固了，那么，空间则尽可能地得以伸展。这些画中人物不是置身于一个合理的、有限的现实场景，而是置身于一个无限的超现实场景，一个梦幻一样的空间，这样的空间进一步加剧了人物的表演感。人物本身和周围的空间有一种异质性的奇妙嫁接。秦琦总是将人物置放到一个特殊的怪异空间中，或者在沙漠，或者在大海，或者在奇妙的热带，或者在惊恐的森林，或者被禽兽所环绕。

秦琦偏爱大海和沙漠。或许是因为它们的单调，或许是因为它们的广袤，或许是因为它们的壮阔，或许是因为它们的非历史化背景——但绝不是因为它们的恐怖的威胁——秦琦使他的画面人物投身其中。虽置

帽子的告别

布面油画

150cm × 150cm

2015

秦琦

身于这样的空间中，但人又不和环境产生尖锐的冲突，环境并不施加压力于人，同时也能够使人脱离他的日常境遇，因此也摆脱了他的历史化语境。人就是在这样纯粹的空间中，在一个无边无际的空间恶作剧中，在和空间的无穷无尽的游戏中，展示自己的图像怪诞。而这些大海和沙漠，一方面是人的空间背景，另一方面它们自主地存在，秦琦并不刻意画出它们的切实形状，相反，他喜欢用大片的夺目色彩来表达它们。与之相关的还有广袤的天空。大海，沙漠，以及对应的天空，被各种各样的浓密色块所填补，这些色块过于耀眼（有时天空看起来在燃烧），完全超出了人们的视觉惯例，以至于人们在这里无法分辨出白昼和黑夜。这广袤而无限的场景，与其说是一个现实时空，不如说是一个梦幻宇宙；与其说是白昼之真相，不如说是夜晚之幻觉。

除了辽阔无涯的大海、沙漠和天空将人包围起来之外，人还通常被各种动物所环绕，这些动物和人的关系并不现实；动物奇形怪状，也不现实。这加剧了作品的梦幻色彩。秦琦画了大量的动物：鹅，鱼、虾，狗，狼，狮子，大量的骆驼，以及无法命名的各种飞禽走兽。严格地说，秦琦只是在认真地画动物，但并不是在认真地描绘哪一种动物。它们看起来是动物，具备动物的基本形状。秦琦与其说是为了捕捉一个动

物，不如说是在探索动物的可能性以及动物绘画的可能性。他大量地画骆驼，但这些骆驼完全没有任何共同之处（它们唯一的共同之处就在于它们所置身的沙漠），它们一旦从沙漠的环境中被迁走，就很难被辨认出来。秦琦有时候在一张画中画各种骆驼，他让这些不同的骆驼有一种绘画上的竞赛。他在显示骆驼的各种绘画方式。他也在显示骆驼有各种各样的存在方式：有各种各样的骆驼面孔，也有各种各样的骆驼面具。他在肯定多样化的骆驼。他还在一张画上画各种不同的动物，他让这些不同的动物发生绘画竞赛，让狗和狮子，让螃蟹和龙虾，让骆驼和马，让鹅和鱼，让不同的飞禽鸟兽在他的画面上竞赛。他有时候让动物布满画面，但并不是在讲述动物的故事，而是在讲述画动物的故事。即便动物和人置身于同一个画面中，他也并不是让这些动物作为人的配角而行动，动物和人并不共享一个故事，它们之间并不交流，哪怕人骑在马或者骆驼上，它们之间也没有情节上的勾连关系。人们就此不应该将动物安置在一个情景位置中，而应该将动物看作一个孤立的绘画客体。动物和人都是作为一个独立的绘画对象而分头出现的，如果非要说它们有什么关联的话，它们之间也只是存在着图像关联：作为图像的人和作为图像的动物的关联。

　　如果说，秦琦有一种特殊的关于人的绘画方式的

话，那么，他也有一种特殊的关于动物的绘画方式。这就是，让同一种动物以不同的方式来画；让一种动物和另一种动物比照来画，让不同的动物和人比照来画，让不同的动物琳琅满目地呈现在一张画上进行纷繁的并置来画。在这些关于动物的画中，没有中心，没有情节，没有故事的勾连，只有各种动物的执着展示。有时候这种展示的意志过于强烈，以至于一张画上有密集的客体，秦琦有时候炫技式地不顾分类地将一张画画得饱满而丰富：一张画充满着各种动物，各种物品，充满着大量的人像。他有时候创造出高密度的拥挤图像。有时候，他也流露出一种特殊的动物分类法或对照法，或者说，他在画两种抽象动物：被吃的动物和不被吃的动物；餐桌上的动物和不在餐桌上的动物；天上的动物和地上的动物；与人相伴的动物和不与人相伴的动物。每一种动物都是在这种动物的比照中形成自身的特殊存在的。

因此，我们可以说，秦琦有一种关于人物的肖像绘画，关于天空、大海和沙漠的风景绘画，关于动物的绘画；当然，还有关于静物的绘画。秦琦的意义在于，他要把一张画分成若干种类的画来画。也可以说，他把不同种类的绘画塞进一张画中。因此，在他这里，一张关于沙漠的风景的画，也是一张关于人物的画，也是一张关于动物的画，还是一张关于静物的画（沙

半月

布面油画

300cm × 300cm

2019

秦琦

漠中会出现一棵仙人掌）。各种类型的绘画融为一体。
同样，秦琦还表现出各种绘画的分裂和综合：一张关
于现实的画，也是一张关乎梦幻的画；一张关于大海
的画，也是一张关于天空的画；一张关于僧侣的画，
也是一张关于俗世的画；一张关于政治历史的画，也
是一张关于日常生活的画；一张关于厨师的画，也是
一张关于食材的画……绘画的多重性源自绘画有机体
的解散。这不是朗西埃所言的感性的分配，而是一种
福柯意义上的异托邦并置。秦琦并不将画面中的不同
要素作为一个有机体统一在一起使之作为一张充满故
事的总体画。他并不安排这几者之间的现实情节关系，
相反，他让它们各行其是。他认真地对待每个各行其
是的要素。他也不像超现实主义那样，以一种想象的
方式在这里建立梦境的情节关系。当然，他也不是按
照波普的方式对各种要素进行毫无瓜葛的嫁接和拼贴。
秦琦的画面配置方式同它们都有所不同：他不让它们
有情节联系，但是，也并不让它们完全地抵牾和对抗；
不让它们进行强行的拼贴，但是，也不让它们进行流
畅的衔接；不让它们发生想象性的梦境联系，但是，
也不让它们有一种寓言性的共鸣和升华。这就是秦琦
的作品看起来处在现实和怪诞、梦幻和实在、浪漫和
原始之间的原因。在秦琦这里，每一张充满戏剧性的
画，同时都戏剧性地分裂为好几张画。

轻　　逸

　　没有人的线条比吴杉画的线条更纤细了。也可以说，没有人的线条比吴杉的线条更轻逸了。这些线条拼命地缩小自己，减轻自己的重量，它在自我隐逸。它让自己变得如此轻逸，但绝不是让自己变得微不足道，也不是自我蔑视和自我否定。吴杉如此努力，如此执着地画出这些细线，几十年一直在画这种线。这些轻逸线既是吴杉的艺术方式，也可能是他的生活方式。或许，吴杉力图过一种轻的生活，一种简化的生活，一种力图削除枝蔓、去除烦冗、躲避滞重的生活，就像那些轻逸的线条在消减各种各样的烦琐障碍一样。在此，生活是以轻的方式获得自己的存在，获得自己的重量；生活之重也就是生活之轻。一种好的生活，就是一种轻的生活。在吴杉这里，同样，一种好的艺术，就是一种轻的艺术。卡尔维诺也有类似的表达，

他说，世界越来越沉重了，艺术也越来越沉重了，他要追求相反的艺术，对日渐石化的世界，应该有一种轻的艺术来对抗。他试图减少文学的沉重感：语言的沉重，结构的沉重。

吴杉这种轻的艺术，轻的线条又意味着什么呢？我们看到，这些线条是封闭的，没有开端，没有结尾，它们总是在复杂的迷宫一般的循环中自我连接，自我往返，自我回旋，自我游戏。它有一种内在的自主性，它沉浸在自己的世界中，拒绝任何外在超验性的闯入，因此，它消除了外在的指涉。它不仅在线条的连接中是自闭的，它对外界没有兴趣。这样的线是不表意的线。或者说，它减除了各种各样的意义，减除了各种各样的重负，它就是线本身。同时，这线本身，它如此轻盈，如此细微，它也从自己身上剥去了最后的厚度，也剥去了微弱的强度，剥去了自己的重量。而且，线的痕迹非常稳定，非常均匀，没有起伏，它们的变化是色彩，一段一段的颜色在变化，但是，因为线条纤细，这些变化不会导致陡峭和峻急——线条的痕迹，它的粗细，它的密度，它的速度，基本上是均匀的。因为线条均匀就不会激变和动荡。因此，在这里看不到线的内在能量：线不包蕴激情。尽管是自主的封闭之线，也看不到它的内爆，它没有对边界的猛烈冲破，也不是对边界的审慎保守；它既不解域也不结域；它

甚至不是界限，也不是要对界限僭越。它也不是人们习惯性与之对抗的切割、束缚和困境之线。它没有开口，没有突如其来的拐弯，没有一种猛烈的旁逸斜出。它也不相反地表现出笨重、吃力、结巴、寸步难行。它既不是冲动的，也不是束缚的。相反，它安静，不为所动，自我沉浸，自我内卷。它如此平静，你甚至可以说它是不运动的线。它就是纯粹的线本身，是线的痕迹本身。

这些内在性的线，这些平面的线，这些寂静的线，尽管同那些暴躁的急切的随心所欲的力量线完全不同，但它也不是理性的勾画方案。你会觉得这些线画得很慢，画得很细致（它既不让自己冲动，也不让自己变得粗鲁，更不让自己显得笨拙），它如此之慢，以至于速度本身湮没了，你甚至感受不到速度，就像感受不到它的激情一样。但是，慢速和细致，并不意味着在仔细推敲，在精心选择，在精巧地构思。我们很难看出这些线是从何处开始的，又是在何处结束的。线没有矢量，没有一个确切的方向感，我们甚至很难判断线是朝着哪个方向勾勒出来的，似乎两个截然相反的方向都有可能。我们无法沿着它的路径来旅行，或者说，我们无法在这些线上行走，没有一条有效的可预期的路径跟踪它，追逐它，它到处是踪迹，但是没有轨迹。它甚至没有目的地，不知最终应该停留在何处。

山歌

大漆 + 麻 + 木板

33cm × 28cm

2018

吴杉

它们也不构成图案。当它们快形成一个可辨认的图案的时候，就偏离了那个图案，图案绝不是这些线的目标和栖身之处。它们绝不围绕着某个形象来制作图案。

就此，我们很难看到这些线的野心、谋划和目的。这是无目标的耐心和细致。它似乎仅仅是为了细致而存在的，似乎细致和耐心本身就是它的目标。或者说，这些线的谋划就体现在这个细致和耐心的过程中。不仅线的慢速体现了这种耐心，而且这些线的形成过程本身也体现了耐心。这些线（包含线的画面背景）都是由大漆制作完成的，或者说，大漆的干燥过程就是线的形成过程，这是缓慢的时间过程。线被反复地涂绘（但是充满节制的涂绘、反复的涂绘也不让它变得粗壮），直到它显著地凸出在画布上。大漆也在一遍遍地干燥。无论这些线如何纤细，如何简略，如何看起来轻逸，它还是漫长的时间耗费。大漆的干燥过程，即线的形成过程，也是一个耐心等待的过程，一个时间中止、停顿和断裂的过程。一张画，要在漫长的停顿之后又重复开始。

所有这些线的无意义、无目的、无激情、无强度、无轨迹、无图案，都指向一种彻底的轻盈，彻底的弱势，彻底的沉默。这些线好像已经沉默到无法再沉默的地步。这些线画出来似乎是为了隐藏自身，画出来似乎就是为了让自己消失，画出来似乎就是想抹掉自

身。它显示自身，证实自身的方式就是要抹掉自身。
也可以说，这些线显示自身的同时也是在隐藏自身。
它在隐藏自己的同时也在显示自身。人们很少见到这
样的羞涩之线。

这些线为什么能够既显示自己又隐没自己呢？它
出现在一个基底和背景之上，这是线和背景的游戏。
这些稳定的线托付于一个同样由大漆绘制的单色背景，
它将自己沉浸在这个背景中，但又从这个背景中悄悄
浮现，仿佛是怕惊扰了这个背景，也仿佛是怕毁坏了
这个背景。它就是和这个背景在进行一种显—隐游戏：
这个背景仿佛生出了它，是它的铺垫，是它的根基，
它托付着这些线使之绽出。这是线的显摆和诞生，一
种有母体的诞生。但是，反过来，这些背景似乎也阻
止它的绽出，似乎也像是对它的覆盖，似乎要将它吸
纳，要将它吞没，要将它抑制住，要将它遏制在萌芽
状态使之不能壮大。这就是婴儿般的初生和脆弱之线。

这里就出现了一个冲突的关系，但是是一种亲密
的冲突关系：线寄生于这个色块背景，但也和它保持
一种冲突；它依赖于背景色块，也要挣脱出这个背景
色块。它和这个背景在玩一种矛盾游戏：正是这个挣
脱使之努力地显现，正是这个寄生使之不可能显赫地
显现。线和它的画面背景就这样展现出一种既是冲突
同时又是归属的亲密关系，一种充满张力的关系。线

的呈现程度，取决于这种张力，有时候线几乎被色块湮灭了，有时候线又从色块中脱颖而出。

那么，这个作为背景的色块呢？我们在画面上总是看到了线，哪怕它不起眼，但是，正是这种不起眼，激起了人们的全部注意。我们甚至忘却了大幅的背景色块，好像这些背景色块是自然存在的一样，好像它们事先已经存在于那里，艺术家的工作不过是在这个色块上画上细线。细线吸引了更多的目光。但是，我们一旦将目光转向这些色块背景呢？我们可以反过来说，这个色块同样是由线来决定的。这是大漆构成的单纯色块，它们既纯洁又完整，它们沉浸在色彩的自满中。但是，浮现在这个背景中的线——无论它是如何低沉和细微——总是对完整性的毁坏，总是让作为整体性的背景出现了裂缝和瑕疵。它似乎闯入了画面、划破了画面。它是对完整性的反讽。

但是，反过来，我们同样可以将这种毁坏看作精心的装饰、点缀，看作对单色抽象绘画的善意挪用。如果激进一点的话，我们可以将它们看作对这个总体性的一种破坏式的新生：正是这些低调的细线导致了一种不完全的总体性，不完全的单色绘画。正是线的闯入，线和色块的显一隐冲突，使得这个色块获得了全新的命运。它们从一个极简主义或者抽象绘画的范畴框架中被拖出来，它们不再被凝神细看，它们也不再

老八板

大漆 + 麻 + 木板

40cm × 30cm

2020

吴杉

包含着神秘的咒语让人猜谜。它们只是在和线的抗争中展示自身。就此，绘画，无论它的线条多么细致，无论它的色调多么单纯，无论它的声音多么沉默，无论它的形象多么稀薄，我们还是能感受到它内在而隐秘的激荡和争执。

放　　大

有一类艺术作品对自己的题目没有要求，艺术家将自己的题目定为"无题"（或者是进行机械的编号）；还有一类艺术作品必须有题目，题目是作品的一部分，是作品的要素。对顾小平而言，他作品的题名《病毒》就非常重要。没有这个题名，人们就无法进入这个作品。正是因为这个题名，人们才知道作品的图案到底是什么，人们才知道，病毒到底是怎样的形状，人们也会努力地在病毒和艺术作品之间寻找某种特殊的关联。

它们到底有什么关联呢？顾小平的这些作品，就是在宣纸上将病毒放大，无限地放大，以至于一个肉眼无法看见之物，最后变成一个醒目之物。一个不可见之物被赋予了一个强烈而醒目的表象。一个不在场之物就此具有强烈的现场感。病毒，终于以可见的方

式现身了。如果我们没有被告知这是病毒，它并不令人难受，或者说，它并不难看。但是，我们被作品的题目告知，这是病毒——我们一听到它们的名字，一想到它们，就会有一种紧张、厌恶和拒斥感。病毒在这里几乎是同时被看见和被听见了。这个作品有意义的地方在于，它不仅是要诉诸视觉的，它还要诉诸听觉，或者说，诉诸解释和说明。它实际上在一件作品中同时要求不同的感知功能。人们先看到了作品是一种感受，然后知道了这是病毒又会产生另一种感受。一个视觉艺术作品，最后因为题名，或者说因为解释，其意义发生了微妙的变化，或者说，它激起了观众感受的变化。一个作品不是猛然间让观众产生一种稳定的感觉，而是在一瞬间就延长，改变，甚至颠覆观众的感受——这是顾小平这件作品带来的第一个效果。

接下来，人们马上获得了新的知识：病毒原来是这样的形状！不过这真的是病毒的形状？人们随即会产生两种反应：一种反应是，因为谁也没有关于病毒形状的知识，人们怎么能够确信这是实际病毒的放大呢？人们怎么能保证顾小平没有欺骗大家呢？人们难道不是常常轻易地相信他们并不了解的东西吗？另一种反应是，即便这是病毒的放大，但是，它和真正的病毒形状有何关系？现实的病毒对于人们的眼睛而言是没有形式感的，准确地说，它没有形式。但是，将它

变异的病毒

纸本 实物

$500\text{cm} \times 130\text{cm} + 500\text{cm} \times 130\text{cm}$

2003

顾小平

病毒－衣 02

纸本丙烯 炭火

140cm×107cm

2005

顾小平

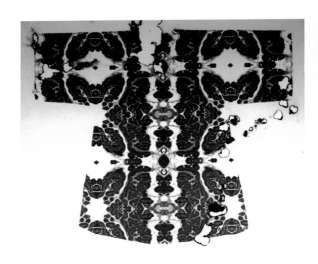

放大，放大到一种如此切近的可见形式，它还真的是病毒的形状吗？或者说，它还是病毒吗？顾小平提出来的问题是，一件物品，都有它特定的具体形式。一旦将它放大，无限地放大，或者反过来，缩小，无限地缩小，它还是那个物体的"形式"吗？"形式"的放大或者缩小，难道不可以挣脱物品的内在特性而获得形式本身的自主性？顾小平的图案，来自病毒，但是，人们仍然可以说，经过无限的放大，病毒的意义被无限地削减了，这些图案构成了单纯的形式本身。尽管图案形式有它特定的起源，但是，在放大的过程中，（病毒）起源渐趋消失。在此，形式的强化，恰好意味着意义的削减——物体的符号形式和其指代意义存在着这样一个悖论式的反比关系。

　　不仅如此，这个作品还存在着另外一种形式的悖论关系。在这个剔除了所指的画面上，顾小平还用火去烧画面。烧，就是要破坏画面的整体感，就是要毁掉画面，你甚至也可以说，就是要去烧死病毒。但是，在这里，烧，恰好构成了另外一种图案，构成了另外的画面，它不仅没有让画面毁灭，反而生成了一种新的画面。顾小平在这个原初的宣纸上又烧出了各种各样的形象。如果说，第一次构图是将病毒的形状进行放大从而获得一种图案形式，那么，第二次的构图就是将第一次的图案进行局部的烧毁而获得另一种图案

形式；第一次构图是通过机器复制的方式来完成的，第二次构图是通过手工操作的方式来完成的；第一次构图是一次单纯的制图，第二次构图则是通过破坏的方式来制图。这是画面的多次再生产。它是机器和手工的结合，是印制和焚烧的结合，是毁灭和创造的结合。它也是病毒和各种其他图案（尤其是漂亮的服装等等）的结合。

就此，这些作品呈现了一个复杂的意义的生产和流变过程。让我们再总结一下这个流变过程：它是从病毒的不可见性转变到可见性；从病毒的意义转变为病毒的形状；从这种形状转向对形状的焚毁；从这种焚毁转向另外形状的生成。而所有这一切，都奇妙地并置于画面中，这种平面的作品既具有空间的褶皱感，也具有历史的纵深感。

隐忍的美学

画家有各种各样处理线的方式。也许，处理线的方式，是画家最具风格性的特征之一。人们用各种器具，各种画笔，甚至用手来画线，人们出于不同的目的来画不同的线。线有各种各样的踪迹，线的特征就是它的踪迹，它有一个时间性，有一个开端和一个结尾，时间性就蕴藏在开端和结尾的连接之中。正是在时间性中，每一条线都展开了自身的命运，并获得了自己的历史，正是在这个历史（即便是瞬间的历史）中，线有它奇妙的变化，它命运坎坷的变化，它情感强度的变化，线因此获得了自身的表现力，每条线都在诉说自己的激情和苦衷。那些毫无变化的线，那些机器般制作出来的线，也在这种痕迹中述说自己的单调或者寂寞。

但是，顾小平的线是没有历史的线。顾小平采用

了传统木工的墨线方式来制作自己的线。顾小平自己制作了一个传统木匠常用的墨斗，这个墨斗用于在木头上弹出墨线，以便工匠能据此准确地丈量和切割木头。墨斗是一件古典木匠的手工工具，它基本上消失在机械制造的时代。但是，顾小平却重新发掘和激活了它，将它用在画布上。顾小平雇佣了这种木工的墨线方式，他将线弹在白色的画布上，或者白纸上。这些线是制作出来的，更恰当地说，是弹奏出来的。它瞬间就形成了。它不是在历史中，不是通过时间获得自己的踪迹。也就是说，线不是在时间中生成的。线消除了时间性，线的整体是同时抵达的，同时完成的，开端和结尾在同一个瞬间形成：它没有开端和结尾。

就此，线失去了它的时间表现力，人们在线中看不出命运的历史悲喜剧，人们看不到线微妙却千变万化的历史故事。但这种线就因此而变成了一种单纯的痕迹，一种没有生命的痕迹吗？在此，线是弹出来的，线的弹奏，这种木工的发明，就是一种手的游戏，它犹如一种敲击，犹如某种器乐的演奏。线是垂直地从上到下地瞬间形成的，而不是在画面上平面地生成的。线像是一种天外来客，突然闯入到画面上。它和画面构成了撞击关系，它在撞击的过程中形成了，在和画布（画纸）撞击的过程中，既形成了自己的线，也形成了一种特殊关系，一种同画布（画纸）的关系，一

种黑白关系。黑色的线只有寄生在白色的背景中才明确了它的意义。在此，线不是试图获得自己的轮廓，不是试图勾勒自身的符号。线敲击画布，只和布发生关系，不仅是物理上的强度关系，还有黑白的色彩关系。在顾小平的作品中，这墨线总是和白布或白纸构成关系。画面就存在于这种关系中，它利用了画布或画纸本身的肌理和色彩，墨线并不是将画布或画纸淹没，而是让画纸或画布成为画面的基本要素，它们和墨线相互应答。它们构成墨线的回音。这种墨线和白底的融合，不仅形成了平面式的绘画，而且还让绘画取得了自己的空间，这些画奇特地同时容纳了空间和平面。正是这种空间和平面的特殊结构中，画面有自己的节奏，有自己的呼吸，有自己的韵律。画面最终的结果，或者说，画面最终的形成，取决于弹奏的强度和次数，因此，这是敲击和弹奏的绘画，也可以说，这是强度的绘画，是与力相关的绘画，绘画取决于弹奏的力的质（强度）和量（次数）。

因此，绘画在某种意义上近似于一种音乐——不仅仅是画面上的音乐感觉，在画面上，一条一条弹奏出来的线确实有乐谱的痕迹，它们有强烈的节奏感，并且有明确的部署，它们的浓度、厚薄、稀疏呈现出强烈的有节奏的分配感，仿佛音乐的各种变奏一般。绘画的音乐性还来自这种敲击和弹奏，来自手的施力，

手要拉扯，要将线拉到一定的高度，然后要松手，要让线撞到布面，线甚至会发出声音，墨线敲击画布或者画纸的低微声音。绘画伴随着轻微的敲击声，它有节奏地敲击，有节奏地发音，不仅是手的弹奏感，而且，确实弹奏出了声音，弹奏出了画面的节奏，弹奏出了声音本身。这是绘画，这也是音乐；这是形象在跳跃，这也是动作和声音在跳跃。

不仅如此，这还是一个手艺人的弹奏。为什么是行走的墨线？墨线在画面上不断地行走？是的，墨线一条接一条地并置，它们不断地沿着前面一条墨线在画面上走，甚至回过头来走，反复地走，没完没了地走，直至将白布吞没和掩盖；但是，这墨线的行走，难道不是弹奏者的行走？画家每弹奏一次，他都要重新安排墨线的位置，重新将它们固定在另外的位置上，他因此要围绕着画布行走，他要在画布的四周行走，哪怕是觉察不出来的行走，哪怕是以一条墨线的宽度行走。这是最缓慢的行走！没有比这更缓慢的行走了！艺术家长年累月就在一个画布的四周行走，看不到任何距离的行走，似乎不在行走的行走。这是静止的行走。行走不是跨越距离，而是保持最低限度的距离。

这种画布旁边的行走，难道不是一种修炼？修炼是借助于重复来完成的。重复地弹奏，重复地部署，重复地施力，重复地行走。这种种重复，就将激情和意

行走的墨线

亚麻布 墨斗线

$200 \mathrm{cm} \times 300 \mathrm{cm}$

2014

顾小平

行走的墨线

纸本 墨斗线

150cm × 200cm

2016

顾小平

外一扫而空。重复就意味着心静如水，就意味着寂静。这正是修炼的意味——它不惊讶。艺术家正是在工作室内长期这样的重复，就将外面的世界抛到了脑后。他沉浸在自己的世界中。

这种重复的弹拨，使画布上留下了这些线条所编织的痕迹，或密或疏。这些线条有时挤压在一起，形成了密不透风的黑色块状；有时保持距离，形成空隙，从而形成了能够自主呼吸的间隔空间。顾小平有时候也将线染上不同的色彩，使得画布在不同的色彩之间跳跃，叠奏，比照，对话。它们最后的结局取决于顾小平的感觉——他也许感觉差不多了，觉得画面布局稳定了，觉得节奏舒缓了；也许觉得画布再也承受不了了；他也许是累了，弹不动了；也许觉得光线已经太过暗淡或太过强烈了。总之，很难说是一个偶然的念头，或者一个激情瞬间，让他终止一张画或是重新开始这张画——哪怕是在那些充满色彩的画面上，我也看到了隐忍，绘画总是努力保持着平静——这不是沉默的美学，而是隐忍的美学。一种有力的弹拨从来没有导向激情的火山式样的爆发，而是导向隐忍。这些平静的画面是高度控制的结晶。这些平静的画面收缩了巨大的耐心，漫长的时间，艰辛的汗水以及与动荡时代背道而驰的越来越沉默的声音。

弹拨美学来源于理性控制。就像木工在木头上弹

拨墨线一样，顾小平的这种弹拨像是来丈量、标记和切割画布的方式——绘画在这里变成了一种算计，一种测量，一种耐心细致的推敲，一种均衡的人工重复，以及一种永不停歇永不疲倦的劳作（顾小平已经这样干了好几年了！）。

这样，一种新的绘画方式出现了。这种绘画方式不是常见的借助于新的媒介和机器，而是越来越向古典手艺回归；不是越来越激进地抛弃手和技巧，而是越来越诚恳地借用手和工具；顾小平的这种方式运用了一系列征用手法：艺术征用了手艺，艺术家征用了工匠师傅，画布征用了木头，色彩征用了墨汁，画笔征用了墨线，绘画之线征用了测量之线，形式征用了标记，美学征用了计算，绘画行为征用了木工行为——顾小平在木工的测量和标记行为中发现了一种新的绘画行为。我甚至要说，他的形象也征用了木工的形象——在他那个偏僻、安静、少有人光顾的拥挤画室中，顾小平真是一个苦行的木匠，他将外在的喧嚣世界锁在门外，在日复一日的墨线弹拨中，他将时间凝固，甚至调头，而变成了一个生活在过去的沉默木匠。

但是，如此的重复，如此细微的重复，如此一遍遍地单调地重复，难道不也是一种疯狂？这种重复会让人疯狂吗？但是，这所有的重复又都意味着差异，人工的细微差异：每次弹奏力量的差异，墨痕的差异，

浓度的差异，一条线和一条线的质和量的差异，线和线之间距离的差异，它们排列秩序的差异……正是这种种线和线的差异（尽管它们来自同一个动作），让画面透出了空隙，让画面自己在呼吸，让画面在喃喃低语。

是的，绘画就是在低语，在它黑暗的夜晚中，在它掩盖白天光芒的努力中，在它寂静而又疯狂的工作室中，绘画在低语。

稀缺的折叠

张峰对身体进行了两种非中心化的处理。一种方式是，身体在自身内部不断地去中心化，它没有一个凸显的内部中心，身体没有焦点：无论是视觉焦点，还是功能性焦点。另一种非中心化的方式是，一个身体经常要延伸到它的外部，因为导向外部，导向另一个身体，导向一个相互纠缠的身体或者一个影子式的身体，它自身习惯性的独一性和中心性也被瓦解了，它处在关系中，但绝非关系中的支配方和中心方。

就前者而言，身体去中心化的方式在于，它隐没或者说根除了确切的器官，与其说这是一个身体，不如说这是一堆身体，这堆身体布满褶皱。各种各样的褶皱，各种各样的沟壑，各种各样无规律的纹理，使得这个身体破除了层次感和有机感。或者说，这身体没有惯常的层级化的丰富深度，结果是，器官和肉、

骨头融为一体。人们总是将可见的身体分为三个层面：有一些器官突出在身体的最表面，即鼻子、眼睛、嘴巴，等等，它们从身体的表面凸显出来，也就是说，它们是身体最外在性的部分，好像要挣脱肉体进而同整个肉体进行区隔；接下来，人们会看到肉体，和皮肤粘连在一起的光滑肉体，它是身体最主要和最大范围的表征，或者说它就是身体本身；最后，是骨骼本身，它坚硬，并且透过肉和皮肤的包裹而隐约地现身。骨骼通常出现在消瘦而坚强的肖像人物身上。

　　张峰的雕塑身体与此都迥异。他非常奇特地将骨头、肉和器官混为一体了。它们的层次被打破了。似乎身体本身没有层次，没有深度，没有一个由内而外的深度排列。这就是一个单纯的总体性身体，是一个令解剖学失效的身体，是一个内在性和外在性划分失效的身体。实际上，人们总是强调身体的某一个层面。我们在贾科梅蒂那里看到了骨头，但是没有看到肉，肉被剥光了。在弗洛伊德那里看到了肉，但没有看到骨头：肉太过肥硕了，以至于骨头被包裹得太深，好像不存在似的——这是肉对世界的显现的敞开；肉是世界的中心。而在贾科梅蒂那里，是骨头和世界的撞击，是世界对没有保护、没有缓冲地带的骨头的残忍冲撞。或者也可以说，是这世界剥去了人的肉。在贾科梅蒂和弗洛伊德之间的是培根：肉被切割，但是还

没有被彻底地剥光，它被切开，但没有被切除；它被移位，肉被撕裂，而器官因此失去了自身的固有位置，因此也失去了自己的固有功能。

而张峰的雕塑走的是另一条路，这雕塑身体只有形体，而没有肉，没有器官，没有骨头；你也可以说，这身体同时是肉、骨头和器官，它们裹在一起。肉、骨头和器官一体化了。你可以说，这是一种全新的身体深度，也可以说，这恰恰瓦解了深度，它就是一个混沌，一个身体的混沌。如果不是一个纵向的稳定的有深度层次划分的身体的话，张峰试图做的是，让身体自己漫无目的地流动。在张峰试图将整个身体变成一个充满沟壑、凹凸、坎坷的褶皱世界时，它在不停地折叠，起起伏伏，没有中心，没有边缘，没有界限，它看上去厚重，但是它在流动，沿着纷乱的曲线和沟壑流通，没有方向和目标地流动，回环式地流动、断裂、分叉继而融合，又继续分叉，偶尔还出现洞口。这身体的构成，像是一个俯视视角下的丘陵。这是一个身体内部的充满坎坷的流动和折叠。这流动的身体，无法进行有效的切割划分：无论是纵向划分，还是横向划分。人们无法打断和隔离开混沌的身体，无法对这样的身体进行剖析。

这是一个身体内部的折叠，但张峰有时候还让一个身体和自身进行折叠。一个雕塑身体和另外一个近似

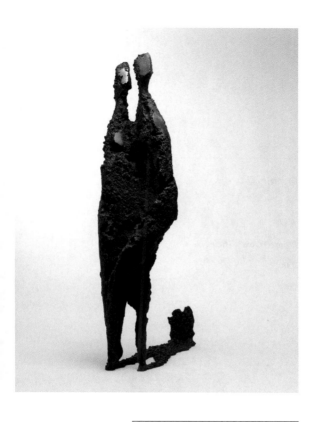

飘在影子上的少女

青铜

$102\,cm \times 24\,cm \times 58\,cm$

2006

张峰

向太阳歌唱

青铜

97cm×61cm×16cm

2006

张峰

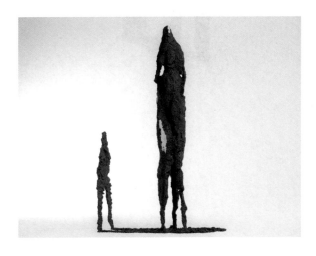

的身体相互纠缠：有时候扭结在一起，有时候以影子的方式对应起来。一个身体流通到另一个身体，一个身体和另一个身体交流沟通，一个身体和另一个身体不停地分叉和重复，这仿佛是自己和自己在说话，又仿佛是自己和自己决裂，这同时是决裂和重复，它以重复的方式决裂，以决裂的方式重复。这仿佛是身体孤零零地滞留在世上，然后寻找自己的影子；又仿佛是身体厌倦自己的同一性而又分离出自己的影子。

这流动、分裂和重复的身体，使得雕塑失去了它的稳固性和永恒性。许久以来，雕塑致力于同一性，它被结构所捆绑，被层级所划分，被光滑的表面所表征。所有这一切，使得雕塑成为一个静止的客体。但是，雕塑很早就有一个非凡的流动性时刻。在巴洛克时代，雕塑就是力的波浪的不停奔涌，它是一个力的喧哗过程。巴洛克时代的雕塑，体量巨大，身体起伏，富丽堂皇，正是力的扩张和压缩之间的冲突导致巴洛克雕塑的紧张和痉挛，不安和动荡。张峰的雕塑也是动荡的，但是，它们并不痉挛。相对于巴洛克雕塑，张峰的雕塑不奢华，不饱满，不充分，如果说，巴洛克的风格是因为过多而挤压，是因为丰沛而折叠，而扭曲，而动荡的话，那么，张峰的雕塑则是因为过少，因为稀缺而折叠，这是匮乏的折叠，是薄的折叠，是不足的折叠。而巴洛克是丰厚的折叠，在巴洛克这里，

因为折叠而显得冗余和拥挤，在张峰这里，因为折叠而显得稀缺，因为折叠而显得瘦小，显得轻巧，因为折叠还显示了空白，显示了洞口。有两种折叠，因为丰富而挤压而折叠，因为稀缺不够而被拉扯而折叠。如果说巴洛克式的折叠，更多地显示在高处，折叠总是让人看到了凸起的一面，看到了膨胀的一面，甚至看到了尖锐拥挤凸起的一面，那么，在张峰这里，折叠的重心是在低处，在谷底，在空缺之处，这是下沉和凹陷的折叠。

为什么选择这样的低谷式折叠，或者说，这样轻巧而充满空隙的折叠？这是张峰的尝试，这个尝试大胆而奇怪——他力图将中国传统的水墨特征引入到雕塑中来。雕塑和水墨完全是不同的东西，人们很难想象这二者之间的联系。大量的艺术家总是在油画和水墨之间进行沟通嫁接，但是，雕塑如何靠近水墨？它们之间是如此的不协调——它们甚至截然相反。雕塑是固体，坚硬，厚重，凝滞，板结。而将所有这些雕塑的特征颠倒过来，差不多就是水墨的特征：液体，柔软，轻盈，流动。这种流动性，导致它强烈的偶发特征，也导致它厚薄相间、虚实交错、徘徊婉转、轻盈跌宕的风格。张峰全力以赴的，是让雕塑烙上水墨的印记，让那种死的厚重沉默雕塑往轻盈而流动的方向转化，这就是他的雕塑总是不平静，总是充满沟壑，

总是崎岖不平，总是没有安静的边沿的原因。这是在仿写墨的自然流动。因此，这些充满折痕的雕塑，总是呈现出非常规的姿态和动作。这些姿态和动作，不是剧烈的痛苦或者挣扎的力量所暴露的心灵颤抖，而是将硬的物质轻松地揉捏并使之崩解四溢的流动游戏。

"意义"的流转和回旋

　　黄永砅的风格独一无二，有其特殊的表意技术。我们首先能看到他频繁使用的"搬运"：他将彼时彼地之物搬运到此时此地中来，并对之进行新的改装、嫁接和重写。不仅仅是将一些著名的"空间场所"，诸如万神庙、五角大楼、古罗马竞技场搬到美术馆中来，同时，他也将中国的佛教用品商店搬到美术馆中来。除了这些建筑空间外，还有一些"经典"物件，诸如喇嘛教中的转经筒，佛教中具有象征意义的大象，伊斯兰教中的唤礼塔，所有这些，都被搬到美术馆中来。这些空间和物件，经过了模拟、微缩、组装和嫁接后，在一个新的时空中，在一个新的"现场"，重新获得了自身的意义——这是黄永砅的作品风格之一种。

　　为什么要进行这样的搬运？这些"搬运"使得这些被搬运之物获得了怎样的新意义？在探讨黄永砅的

创造风格之前，我们必须明确，黄永砅是一个执着于"意义"的艺术家。同拒绝意义的极简主义完全相反，同信奉身体偶然性的艺术家也相反，也因此同各种各样的"反解释"的理论旨趣相反，黄永砅的作品在不停地繁殖和生产"意义"。作品竭尽全力地表达"意义"——这对黄永砅来说是如此之重要，以至于这点构成了黄永砅作品的核心要素——正是基于此，人们总是说黄永砅是一个理性艺术家——他的作品充满了构思，充满了理性的思虑，充满了对表意的耐心和执着。但问题是，表达意义，这是诸多艺术家的方式——人们几乎在所有的艺术家那里，都试图寻找艺术作品的意义。就此，表意，这对于一个艺术家来说，似乎并不值得大书特书。不过，黄永砅的表意方式，如此之特殊，如此之风格化，以至于我们必须将他的表意实践作为一个特殊的焦点进行披露。我要说，他的表意实践，正是他的作品的魅力之所在。

这是什么样的表意实践？首先，我们必须注意到黄永砅的创作机缘。在大多数情况下，黄永砅是被选择的艺术家，他的很多作品是应邀完成的：在某个时间，某个空间，某个场景，他应邀参加一个展览——由于这个背景是临时性的，黄永砅并不能主动掌握自己作品的背景，这个背景是偶然的——从这个意义上来说，黄永砅是一个偶发性的艺术家，也是一个被动

的艺术家，他的很多作品来自于机缘：他要从这个偶然场景出发，要针对着这个偶然场景。不过，这一点黄永砅并不排斥，相反，他好像青睐这种命运（无论是创造命运，还是生活命运）的偶然安排，正如他青睐《周易》中的偶然一卦一样（他对《周易》的偏爱从这个意义上说并不是偶然的）。创作的魅力有时候恰好来自于这种偶然性，来自于这种未知感，来自于一个临时要素的挑衅。事实上，黄永砅作品涉及的主题多种多样，他并不一成不变地运用一种特殊的材料，他并不以一种固定的不变性应对这种偶然的万变性。相反，他越来越迷恋于这种偶然性的挑衅，他总是借助于偶然性的挑衅而爆发。在此，艺术家的创造力和想象力，恰好表现为对偶然性的驯服。

他如何驯服这个偶然性，偶然场景？黄永砅总是恰到好处地同背景相互周旋。一旦面对着这个偶然场景，黄永砅又变得非常主动，他全力以赴，深思熟虑。比如，威尼斯双年展上的《一人九兽》，这些来自于《山海经》中的动物，被安装在展厅外，直接针对着威尼斯双年展的背景，针对着国家馆，发出了咒语。在比利时根特市的一个关于城市街角主题的计划中，他注意到当地一个 14 世纪教堂顶上的龙，而这条龙在附近一个游泳池中有一个倒影，于是他就在这个游泳池中，在这个出现倒影的地方，重新制作了一条龙，作

为城市的"标志"——这一高一低，一老一新，一西方式的、一东方式的两条龙相互呼应。在《蟒蛇计划》中，黄永砯在德国的一个小城 Hann Munden 用木头和铁管做了一个 40 米长、1.4 米高的"蟒蛇"，这个"蟒蛇"蜿蜒曲折，同这个小城的地势、"风水"和"景观"相互匹配，动物、自然和风水在此构成一种神秘的契合。在 1995 年美国旧金山的《科尼街》中，黄永砯调查了当地的历史（历史的谱系追踪一贯存在于黄永砯的作品中）。科尼街（Kearny Street）是中国城的一条街的名字，这条街、这个名字与 19 世纪的排华法案相关，黄永砯就根据这段排华历史，买来了 350 只乌龟在这条街上爬行，这些乌龟正好是排华期间华人的漫画形象，这个作品，一下子将沉睡的历史事件激活起来，使记忆从历史中"爬"出来了。这当中最能体现黄永砯针对特定情景的创造方式的，是他 1997 年在伦敦的作品《大限》，这是英国对香港的殖民统治要结束的时刻，是殖民统治"大限"的时刻，就此，他复制了 3 个东印度公司的陶瓷（中国象征）大碗，这些碗上装饰有诸多西方国家的国旗。这些大碗像一个地球仪的一半一样，并且其中置放了以 1997 年 7 月 1 日为期限的各种英国食品：殖民主义的大限和食粮要终结了，地球的人工的装饰性版图，这种殖民版图，也要终结了。

黄永砅就是基于这些特定的偶然场景来针对性地创作。这种在地性和现场感本来固守在自己的惰性中，但是，黄永砅通过自己的介入，将自己的作品作为一种异质要素，使得现场和在地性被激活了。这种针对性的激活，实际上也意味着现场改变了既有形态和意义，而他自己的作品，同样因为现场感和在地性，因为作品置身其中的语境，而获得了新的意义，作品和现场在这个偶然的嫁接中都获得了新生——这是和现场的嫁接，这种嫁接让二者不可分离。事实上，从艺术生涯的一开始，黄永砅就表达了对嫁接的偏爱：将《现代绘画简史》和《中国绘画史》嫁接在一起。嫁接的特征就在于：它将两个（或多个）原初之物组装在一起，但是，这个新的组装物，它既不是这个，也不是那个，它对那两个被嫁接的原初对象都表示了怀疑——比如，通过洗衣机的"清洗"将两本书嫁接在一起，《现代绘画简史》和《中国绘画史》都失去了自身的合法性，都成了被质疑的对象。在此，嫁接意味着对原初既定之物的摧毁，但是，在摧毁的同时，它也意味着一个新对象，一个新嫁接之物的建构。这个新嫁接之物，其"意义"同两个被嫁接的原材料迥然不同，但是，它又并没有完全摆脱原材料——原初之物的"意义"，它让这两种原材料在新的嫁接之物中争论，对话，交流，让它们彼此扭

曲，覆盖，或者渗出。

就此，一个多元的或者充满歧异的"意义"，一个不稳定的"意义"，在一个新嫁接之物中涌现。这种嫁接在黄永砅那里比比皆是：他在一座被炸掉双臂的基督雕像那里，嫁接了佛教的"千手"，并将这座雕塑又再次嫁接在杜尚的瓶架上——这是个多重嫁接，这个被嫁接的作品出现了多种意义竞技：宗教之间的意义竞技，艺术和宗教的意义竞技，古代和现代的意义竞技。这诸多的意义繁殖，就通过嫁接得以诞生。在《圣米歇尔礼拜堂》这个作品中，他也对一座 14 世纪的护法圣人米歇尔的木雕进行了嫁接：米歇尔木雕置身于一座教堂，呈现为一个挥刀屠龙的形象。黄永砅根据这个形象，在礼拜堂的地面上，铺上了瓷砖，这些瓷砖组成一个"青底黄龙"的形象，这条黄龙包围着这位护法圣人；不仅如此，从礼拜堂中央顶上垂下一条绳梯，几条蛇皮顺梯而下。这个嫁接实际上是一个"增补"，护法圣人空洞的挥刀屠龙的形象，得以实体化了。黄永砅补充了龙，补充了蛇，"说明"了为什么护法圣人要屠龙：他被龙所包围，受到了"龙蛇混杂"的四面威胁。一个西方的宗教故事，再次通过龙和蛇的嫁接，来到了东方语境之中。

黄永砅运用嫁接灵活自如，但是，这并不意味着嫁接是任意的，相反，嫁接总是经过深思熟虑，嫁接

总是有它的原则和计划，嫁接的意义在于，它能让两个被嫁接的东西存在着意义的对撞，借助于这种对撞使得意义增殖。那么，怎样才能借助嫁接而撞击？也就是说，嫁接应当遵循怎样的原则？我们已经看到了，在黄永砯这里，嫁接的原则多种多样，嫁接的目标就是要激活被嫁接之物，要多重地激活。嫁接，他有时候采用的是"增补"原则，有时候是"相似性"原则，有时候是"对立性"原则。在一个被嫁接之物上增补一个缺失物：没有手的雕像，就给它增补手；没有龙的雕像，就给它增补龙——这是缺失性原则。或者，将类似性质的两种东西进行嫁接，使得这两种东西各自改变了自身：将一本书（《中国美术史》）和另一本书（《西方美术史》）嫁接在一起，将一个象征战争的空间（五角大楼）和另一个象征战争的空间（罗马角斗场）嫁接在一起，遵循的是相似性原则。再或者，将两个彼此对立之物嫁接在一起，遵循的是对立性原则：在《飞碗》中，将一个巴西议会的建筑模型同破落而衰败的贫民窟模型嫁接在一起，将东方的喇嘛教中的转经筒和西方的万神庙嫁接在一起。嫁接，无论是采用哪种原则，在黄永砯这里，都意味着有效的，有针对性的，也可以说，一种策略性的意义生产。

同嫁接的方式一样，黄永砯还常常采用微缩（和复制）的形式——不过，微缩、复制常常和嫁接同时

运用——黄永砯很少单纯运用一种创作技术。他将一个现实中的物体进行形状上的微缩（在少数情况下，他也将这个形状进行复制或者放大）。《世界工厂》是对中国版图的微缩，《沙的银行，银行的沙》是对一个有特定历史意义的银行的微缩，《功德市场》则是对一个普通佛教用品商店的微缩。为什么要进行微缩？微缩本身并非目的，微缩不过是将焦点汇聚于那个被微缩之物，使那个被微缩之物在艺术目光的打量下，公之于众，这使得它的潜藏的不为人注意的意义突然昭示出来。在黄永砯这里，微缩，不仅是形状上的微缩，微缩的材料使用，微缩物品的空间处置，微缩物品和其他物品的嫁接——所有这些都是精心考量的：用易碎的"沙"来微缩一个20世纪20年代的殖民主义银行，这个银行也是易碎的，而且，历史和时间的痕迹，上海，以及上海被殖民化的空间的痕迹，在这个微缩的银行中涌现。当所有的人都在讨论世界工厂的时候，黄永砯突然出人意料地微缩和复制了一个"世界工厂"，一个抽象的政治经济层面的讨论一下子变得有形式感了，一个议题一下子获得了形象：这就是你们整天喋喋不休的世界工厂？在中美撞机事件后，他复制了美国侦察机的机翼，并对之进行充满讽刺性的切割，一个剑拔弩张的政治事件借助于这种复制和微缩获得了一种可笑的讽刺性。除了对形状进行微缩和复制之

外，他还有意地对形状进行模拟，比如，他的《爬行物》，就是将在洗衣机中搅拌过的报纸，模拟成一个龟形坟墓；将上海美术馆的墙灯模拟（和嫁接）成一个殖民主义者的帽子，将一个大碗模拟成一个现代建筑。

微缩、复制和模拟，这些艺术的技艺，总是来自于对被模拟、被复制之物的形状的信奉。它们信奉的一个基本原则是：意义（无论怎样的意义流变），是从这个形状中获取的。它们信奉的律条是：形状就是意义，形状本身就是意义的载体，或者说，意义就直接埋伏在形状中。与此相反的是黄永砯的另一个思路：形状埋伏在意义中。如果说，复制和微缩是根据原初之物的形状来寻找意义的话，那么，黄永砯还有相当一部分作品是根据原初的"意义"来寻找和塑造形状。他总是找到一些暧昧的意义话语，尤其是，他总是在中国古代文化中寻找一些暧昧的语义表述，然后根据这些语义的充满歧异的表述来构造形状。他根据"太公钓鱼愿者上钩"，创作了一个同鱼相关的作品；将一个成语"虎头蛇尾"进行转义，创作了一个"蛇头虎尾"的作品。他的大量的关于动物的作品，都来自于中国文化中的动物想象，他甚至根据博尔赫斯引用过的（福柯也引用过的）中国古代荒谬的动物分类法来进行动物主题的创作；他的关于药的作品，源自中医的药学知识；他根据道教经典《抱朴子》中的"故太

昊师蜘蛛而结网"创作了作品《圣人师蜘蛛而结网》；他的转盘当然来自他喜爱的占卜之书《周易》。这些作品，恰好是从意义出发的，是从"知识"出发的，是对知识和语义的形象化写作，是将抽象的不确定的"意义"形象化。

事实上，黄永砅的这些"知识"大多是东方式的。为什么要选择这些东方式的知识？我们看到，纳入黄永砅视野中的"知识"和"语义"，通常出现在《周易》，《山海经》，道教，佛教，形形色色的方术、风水，以及中医之中。这是些非"科学"的知识。黄永砅偏爱这些非科学的、非知识的"知识"，黄永砅对它们的消费和运用，通常是两方面的：有时候是消费它们的"语义"，有时候是消费它们的"语法"，也就是说，一方面运用它们的主旨，一方面运用它们的思维方式。相对于科学知识和理性而言，这些非理性的文本和思维方式，更加神秘莫测，它们充满暧昧和歧义，充满着模糊性，充满着寓言、咒语和神秘的机缘。这样，我们就能够理解，黄永砅为什么很少从儒家思想中获取灵感：儒家思想具有明确的意义表白，它过于理（礼）性，过于直白了。黄永砅乐于接纳和解释的是这些充满歧义的诡异文本。不过，黄永砅迷恋这些非理性的"知识"，并不意味着他对它们的盲信，当然，也不意味着他对它们的拒绝——黄永砅不是从真

理和谬误的角度来打量这些有点神秘的东方文化的，相反，他运用它们，消费它们，既是出于一种好奇，也是出于一种明确的策略性观念。这些典籍和文本，完全是一个模糊的空间，它们充满着空白，充满着不确定性，充满着想象的自由，充满着改写和重写的自由。对于艺术家而言，这些意义宽阔的话语，这些神秘而诡异的话语空间，正是艺术可以在其中腾挪施展的空间，黄永砅借此而改写的作品，同样也充满着多义性。此外，黄永砅将这些东方文化激活，并非是为这些文化正名，并非是为一种过去的东西招魂——相反，黄永砅将这些东西重新激活，既有反讽的意义，也有对科学主义和理性，或者说，对现代性进行批判的意味，在某种意义上，这存在着对欧洲理性主义进行批判的意味。他当然不是站在神秘主义的立场上，但显然，他也不是站在科学主义的立场上——黄永砅似乎要展开对科学主义和神秘主义的双重讽刺，或者我们这样说，他是用科学主义来讽刺神秘主义——那些根据东方文化"语义"创造出来的作品，其中的讽刺性毫不隐晦：这些作品都有幽默感，都发出了笑声：看，这些话语是这样建构的，这些意义原来可以这样重写！他也用神秘主义来讽刺科学主义——那些作品，同样也对科学主义报以狡黠的嘲笑和戏弄。我们在这里看到西方和东方的相互搅乱，相互不信任。黄永砅长

千手观音

铸铁、钢架、各种物品
$1800\,\mathrm{cm} \times 800\,\mathrm{cm} \times 800\,\mathrm{cm}$
1997—2012
摄影：邢宇
红砖美术馆藏（北京）
黄永砅

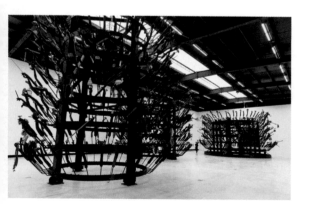

期在欧洲生活和工作，无法回避这个东西方的文化冲突问题：很难说，他到底倾向于哪种文化立场，我们只能说，他对两种文化都充满警惕，他让它们相互戏弄，相互打击，相互摧毁。

不仅仅是东西方的文化冲突问题，他对古代和现代的冲突也非常敏感。如果说前者的冲突是空间性的，那么后者的冲突则是时间性的。如同我们很难说黄永砯是倾向于东方还是西方一样，我们也很难说他更偏爱古代还是现代。他敏锐地注意到东方和西方的知识观的差异，同样敏锐地注意到古代和现代的"意义"差异，他同样试图让古代和现代的"意义"相互打击。他看到了同一个物象的"意义"在翻转，在随着时间的流变而流变。同一个物象的意义如何流变？它的古代"意义"如何流变为现代的"意义"？黄永砯对这样的意义的生产机制和流变机制感兴趣。他将福建一个小的佛教用品商店搬运到奥斯陆的美术馆，这个佛教用品商店（我们可以说，它的意义是"市场"）的基础当然是佛教本身，但是，它是对佛教"意义"的逃离。而将这个商店原封不动地在欧洲美术馆复制，这又是对"市场"意义的逃离。佛教道具借助于时间，借助于空间，在一再逃离它原初的宗教意义。同样，万神庙，本来是献给所有神的，但是在黄永砯这里，却变成了完全相反的诸神的退隐。转经筒出现在万神

庙这个特殊的空间中，最初的念经和虔诚的意义丧失了，而转变成一种旋转的具有力量感的"打击"器具，一种威胁式的暴力道具。"意义"在此或者是不断地蜕变，或者是不断地叠加，或者是不断地偏离，或者是在不断地逃窜，或者是在所有这些偏离线路中又重新被生产出来。

事实上，黄永砯的风格就是在发现这种意义的流变和转换。他常常运用的空间搬运，对现场和偶然性的适应性驯服，清洗，嫁接，复制，微缩，模拟，以及语义的解释性说明，他对具有多重表意的材料的精心选择，都旨在表达意义的不稳定性，旨在表达意义的生产过程，流变过程，冲突过程。意义，正是经由黄永砯的眼花缭乱的方式，在时空的转换中，表达出了它的多重性。正是对意义持有这样一种观念，正是强调意义的多重性、偶发性和时间性，黄永砯在任何一个意义上都不是一个独断的绝对主义者，他更像一个怀疑主义者：怀疑确定性，怀疑独断论，怀疑普遍主义，怀疑绝对真理论，他甚至怀疑一切的沾沾自喜和自以为是——或许应该在这个意义上，而不是在什么简单而肤浅的"向西方人展示东方奇观"的意义上，去理解他对东方文化的兴趣。事实上，东方文化，在这里不是作为一种"景观"出现的，而是作为一种马刺出现的，这种马刺，既是针对西方他者的，也是针对

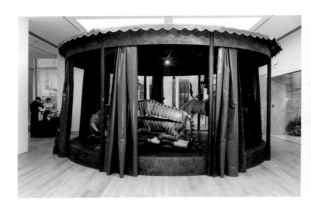

Les Consoles de Jeu Souveraines

装置

550cm（直径）×300cm

2017

黄永砅

东方自身的；既是针对现代意识的，也是针对传统迷思的；既是针对政治经济现实的，也是针对文化处境的。黄永砅的作品，总是将各种意义置于一个空间内彼此竞技，这使得他的作品总不是被一个单一的意义牢牢地捆绑住。意义的复杂性和冲突性，使得任何确定的看上去无可置疑的自然现实——无论是政治的、经济的，还是文化的现实——分崩离析。黄永砅以其独一无二的方式不停地保持着艺术批判，这正是黄永砅的意义所在——也正是在这个意义上，可以说，黄永砅在当代华人艺术家中卓尔不群。在往后的人们为今天的艺术所雕刻的历史丰碑上，他的名字注定会在最耀眼之处闪闪发光。

共同体，或者榜样

彭薇用两种方式来讲述两类不同的故事：一种是跟她有关的故事，她梦中出现的虚构故事，或者她经历的故事，这是她《七个夜晚》的叙事；另一种是历史故事，中国古代女德书《闺范》或《二十四孝》中记载的故事，这是她最新序列作品《故事新编》的讲述。两类故事的性质不同（一种来自自己的经验，一种来自书本的记载），叙事方式也迥异。

《七个夜晚》实际上讲的是一个夜晚的故事，是七个不同的院落空间在一个夜晚同时发生的不同故事。彭薇将这七个院落空间并置起来。这是七幅关于故事的绘画，但显而易见，这也是七幅关于空间（院落）的绘画。或者说，故事和空间紧密地套叠在一起。在此，故事不是在时间的连续线索中展开，而是在空间的并置部署中铺展。

尽管画面中出现了大量的人物，但彭薇也同样将空间作为自己绘画的主角。她倾注全力地画瓦、门窗、栅栏、台阶、护栏、回廊和树木，她耐心地画这些建筑的要素，让它们成为画页上最醒目的对象。画面上出现了大面积的瓦。彭薇通过短小的弧线勾勒了一片片瓦，这些重复平行的弧线，重复平行的瓦，构成了一个个齐整而单纯的屋顶，这些屋顶整洁而疏朗，相互叠拼，层层交错，它们延伸出来的翼角也相互呼应。这既是屋顶和屋顶、建筑和建筑之间的呼应，也是画面内部的空间和空间的呼应。这些大量线条组成的一个个宽阔屋顶（彭薇以无限的耐心去一笔笔地勾线），因为彼此之间呼应和共鸣，并不显得压抑和突兀，相反，它们盘旋在画面的上方，形成一种曲线的巧合节奏，让整个画面显得均匀，稳定，和谐——虽然有众多的空间，有毗邻交错、盘旋繁复的空间，但是这些空间并不显得混乱。哪怕彭薇用不均衡的尺幅来展示它们，将它们并置在一起，她也总是能够让她的画面整洁和素净。她勾了那么多线，但每一根线都没有出现闪失，每根线都牢牢地站在它该占据的位置上，每根线都服从画面的整体配置和整体节奏。正是这些稳定而严谨的线，使得这些画面稳定而和谐，在某种意义上，这些空间也因此令人觉得舒适——这是简洁、素净、适度和舒服的空间，人们想居住其中并感到心

安的空间。

事实上，与其说彭薇的线勾勒了画面中的建筑空间，不如反过来说，彭薇画中的空间和建筑是对各种线的展示，这是线的宽广舞台。直线，弧线，曲线，斜线，大量的平行线，这种种线的分布，交织，贯穿，勾连，构成了空间的基石。一旦用这种简洁明了的细线来勾勒空间，这种空间就不具有石头般的厚重，就并非严密而暗黑的锁闭空间，尽管这是纯粹的黑白绘画，但细线所编织的空间显得轻盈，流畅，敞开，透明。这不是幽暗而隐晦的密室，而是明亮的生活空间和世俗空间。这种空间可以被不停地穿透、窥视、敞开，这不同的诸种空间也因此能串联在一起。它具有强烈的可见性。人的秘密、心事、内在性、行动以及囊括所有这些的故事，都可以在这个空间中不断地显现和闪耀。室内和室外，不可见性和可见性，隐私和真相，就此能串联、纠缠和交织在一起。这是空间，但不是禁止和障碍的空间；这是家宅，但不是将个人和隐私囚禁起来的家宅；这是建筑，但不是牢不可破、无法穿越的建筑。

彭薇在这些空间中还画了大量的树，它们枝叶繁茂。像屋顶一样，它们也覆盖了画面大量的空间。画面上还有风，它们不仅能摇动这些枝叶，还能穿透那些线条勾勒出来的空的空间。而树和建筑形成了一种

特殊的关系。如果说，建筑空间是透明和敞开的，那么树枝则形成了阴影，它是遮掩的，它和透明的房间形成对照，它让可见性保持着一定的不可见性。和房间的方正对比，树是弯曲的；和房间的稳定对比，树是摇晃的；同房间的疏朗对比，树和树叶是密集的。树映照着房间，遮掩着房间，摇动着房间，它丰富了房间和建筑，让画面斑驳，让故事复杂和幽深。树是另一种动态和柔软的建筑，另一种可塑性空间，它和房屋这样的直线所规划的确定空间叠拼成为一种混杂空间。它侵入了房屋，改写了房屋；反过来，房屋也赋予树这一高大植物以空间和居所的意义。正是树，让房间影影绰绰；正是树，让故事在曲折地讲述；正是树，让人们在空间中闪躲和出没；也正是树，让画面刮起了风。树让这些稳定的画面空间起了褶皱，也让画面的人物内心世界泛起涟漪。人不是被这些密集的树枝和树叶空间所包裹，而是在它们之间出没，渗透，现身，透过它们的阴影闪出自己的面孔——彭薇的这些画中人物不仅和他人，也和空间紧密地交织在一起。

空间、建筑以及作为另一种建筑的树，就不再是故事发生的单纯场所，而是故事发生的催化剂，它们内在于故事，生产了故事，编织了故事，是故事至关重要的内在组成部分。而故事的主角，那些面孔模糊

的男男女女，散布在这些空间的不同地点，他们倚靠空间，借助空间形成了自己的姿态和动作：或坐或躺；或闲聊或娱乐；或孤身一人或围桌而聚，或嬉戏或争吵，或观望或沉思；或正离开或正进入。他们展现的是日常姿态，或者更恰当地说，他们展现的是日常生活，他们就是在生活，这就是他们的在世生活——他们不是生活在时间中，而是生活在空间中：这是他们的片段生活，也是他们的永恒生活。《七个夜晚》也是一个夜晚，是一个时刻，一个瞬间。这种同时是片段和永恒的生活，就是他们的人生故事——人们很难在这里分辨出这个故事的内核，它的兴起和结束，它的强度和指向，它是悲剧还是喜剧，人们甚至很难分辨出它的语境和历史指涉——或许这种不确定的风格就是因为它来自梦境？

彭薇说这是她根据梦境和她的经历画出来的七个晚间故事。无论是虚构的梦境，还是真实的经历，无论充斥着多少细节，我们在这里还是看到了人的普遍状态，即一种共在状态：人和人同时性的共在。这共在意味着没有身体关联的人也是一个共同体；反过来，有关联的人还是依旧保持着最深刻的隔阂。尽管每个人都倚靠着自己的空间，每个人都依据空间确定自己的特殊存在姿态，每个人都不一样，但是，如果从一个超越性的广阔的俯视视角来看的话，他们并没有太

大差异，他们就是处在同一个宽阔的空间中。他们一起存在。他们的共在串联起了这异质性的七个空间，而这七个空间也让人们共同地存在，共同地串联。

人们也许会说，这样的故事没有太强的戏剧性，但是，如果我们从俯视的视角来看（大量的屋顶存在正出自俯视的视角），所有的生活，所有的人，所有的故事，哪怕是戏剧性的故事，难道在上苍眼中不都是齐物一体的吗？共在，一方面意味着每一个具体个体的差异性存在，但另一方面却也充满悖论地意味着具体个体存在的差异的消亡，意味着万物平等。在彭薇的画面中，人的每一个姿势都很具体，每个人都充满差异：行为的差异，情感的差异，状态的差异；但是，这每一个差异，在存在论的意义上，却没有差异，它们就是人的姿态，就是人的一般性的在世存在，它们充斥在无限广阔的空间中而消除了差异，它们都属于在世的存在游戏：快乐的游戏和悲伤的游戏，饮酒的游戏和睡觉的游戏，闲聊的游戏和打闹的游戏，一个人的游戏和众多人的游戏——每个人都在一个有限的时空中从事这种孜孜不倦的游戏。是的，每个游戏有不同的规则，但根本上而言，都是游戏。来自俯视的视角将一切看作游戏——彭薇的这些充满古趣的绘画（她具备传统水墨画家的一切技艺）不是奇特地与现在的电脑游戏场景有类似之处吗？

第三夜

麻纸水墨

78.5cm × 309cm

2018

彭薇

《七个夜晚》展示的是人和人的空间共在的方式，是普通人群的普通生活和凡俗生活。这些画面中的人是匿名者，是历史中的无名过客，他们的生活平淡无奇。正是置身在这个复杂和密集的图像构型中，作为个体的人，才成为普通的绘画要素，他（她）的平凡性也因此得以巩固和证实，他们无法从纷繁的空间中，从异质多样的画面中显赫地凸显出来。而《故事新编》则完全相反，它叙述的是纯粹的孤独个人的故事，是个人的非凡故事。《故事新编》似乎故意要偏离《七个夜晚》复杂、异质和交织的图像构型。它的图像单一而简单，或者说，它只有肖像，它的图像就是单一的肖像。它是由一组孤零零的妇女（或者包括妇女在内的两个人）的肖像构成。这些妇女孑然地站立在白纸上，这是光秃秃的人物的绝对展示。

这些妇女取自古代的一些关于妇女美德的著作（如明代的《闺范》和元代的《二十四孝》），她们不是虚构的人物，她们每个人的背后都隐藏着一个令人震惊的故事。彭薇根据这些故事想象性地绘制了这些人物。她只是绘制她们的肖像，而断然剔除了她们的一切背景。这些妇女都处在一个激情时刻，大部分人拿着刀子准备自戕。正是这样非凡的激情和姿态，使得人们不得不紧紧地盯着她们，人们不得不将好奇和研究的目光投注到她们身上。她们成为唯一的绝对的

非凡客体。也正是因此，她们进入到历史书写中，她们是作为榜样进入到《闺范》这样的古书中而被铭刻和记载的。她们作为女性的道德楷模而被记载。

　　几百年后的今天，她们再次进入到绘画中。彭薇再次以图像而非书写的方式将她们铭记下来。彭薇形象地展示了她们，但也简化了她们的故事。那些故事寥寥几笔，彭薇的绘画也寥寥几笔，彭薇没有刻意地绘制她们的细节形象，也没有将她们的形象明显地区别开来，这些妇女的衣着、面孔、发型甚至神态都较为接近，甚至难以区分——显然，她们是一个类型的典范人物，彭薇并不着意画出她们独一无二的美学痕迹（事实上，她以前画了太多的美的细节），她不刻意地区分肖像形式。她只是强调她们不同的姿态和动作——这些姿态和动作正是故事的核心。原初的古代文本的叙事也是将重心放在动作方面，它们是围绕动作展开它的戏剧性的，动作是每一个简短叙事文本的高潮时刻。正是非凡的动作才构成了事迹。彭薇抓住了人物的动作和姿态，将动作凝固化，这样的动作产生了强烈的戏剧效果。

　　这些戏剧性的动作，使得这样的妇女形象英雄化了。她们显得刚烈和勇猛。这非常不同于传统绘画中的女性形象，中国传统绘画中的女性形象大都是柔弱、忧郁和感伤的，是退让性的，大多数女性正是通过退让

故事新编（局部）

纸本水墨

2019

彭薇

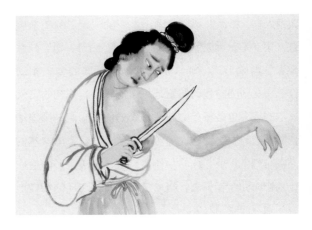

才显现出她们的美德。但是，彭薇画中的这些女性，同样是遵循社会的美德要求，同样是应和社会赋予妇女的规范原则，但她们刚好显现了刚烈和不退让，显现的是强烈的意志和倔强。她们以倔强和不妥协的行为表达主导性的妇女美德观念：孝顺、贞洁和忠诚。美德是通过强烈的意志和激情来完成的。

也许正是这一点激起了彭薇探讨的兴趣。刚烈，勇猛，不妥协和激情（看看她们持刀的动作），所有这些都天然地具有反叛的征兆，但是，它们在这里又怎么滑入了那个主导社会所设定的美德和规范的框架呢？也就是说，这样规范性的美德和打破规范性的激情是如何协调一致的呢？妇女的反叛和激情行动是如何成为妇女循规蹈矩的榜样的呢？如果我们回到那些原初的书写文本，我们又发现，这些所谓的激情都是自我惩罚的，那些杀戮的刀子都是指向自身的，妇女的爆发行为都是对自己的残忍折磨。她们实际上是因为自我折磨、自我毁灭和自我牺牲而被赋予美德的。所谓的妇女榜样，就是以其自毁得以被肯定。她们强烈的激情是自毁的激情，她们的刚烈是自我牺牲的刚烈。那些女德书，不过是有关妇女自毁激情的颂歌。

这样的妇女激情不是针对和指向社会外部的批判激情，不是针对和指向男人，不是针对和指向社会道德教条的激情。彭薇重写这些故事，重新画出了这些

女性，当然有强烈的女性批判意识。她之所以根除了她们所有的背景，之所以直接和赤裸裸地描绘她们，就是为了更不犹疑、更透彻、更直接地逼视和揭露这种人为的女性神话学——女性道德的神话是以妇女自我牺牲的方式而建构起来的：妇女的忍让、谦卑，妥协和服从不是道德榜样，她们要进一步，她们要牺牲自己，让自己遭受痛苦，毁灭容貌，历经屈辱，摧残肉体，只有这样才能构成榜样。只有这样，才能作为榜样被书写和铭刻。

彭薇在今天重写这些故事，当然不仅是一个对历史神话的批判。这个神话在今天绝迹了吗？这些过去的女性榜样对今天来说意味着什么？过去的价值和道德观念在今天应该以一种怎样的方式存活？彭薇提出了这些问题，彭薇在简化这些故事的同时，也弱化了她对她们的评价（一个当代女性对古代女性的评价），她画出了画中人物的激情，但是藏匿了自己的激情。她只是将她们从历史的沉睡中唤醒，将她们置放在当代，她让这些典范人物在当代复活，现身和展示，她让她们在当代开口和表演，如果说，她们在过去从未被质疑的话，那么，彭薇试图让她们在当代接受检验。这组大幅的女性肖像画，这从上到下醒目地悬挂在展厅的肖像画，这些因缺乏信息背景而让人们感到好奇的肖像画，难道不是逼迫人们去打探、回忆、考究和

反思吗？这是将历史强制性地拉到当下，让它和当下猛烈地发生撞击，这个展览就是这个撞击和震荡的巨幅景观。

我们在这里仍旧看到一个女性艺术家对女性自身的永恒关切，或者说一个长久的女性问题以一种新的方式再次被提出来：女性应该实践一种怎样的行为模式？女性如何获得自己的自主性？女性如何被书写，被记载，被评价，被展示？女性历经了怎样一种规训模式和示范模式？从根本上而言，这依然是一个性别政治的问题。这些问题并没有答案，但是，过去的模式一定会被质疑，或许，只有在质疑中，只有在对过去的主导性文本所奠定的妇女神话的质疑中，一种新的可能性才能展开。《老故事》不仅以特殊的图像塑造质疑了一个女性绘画传统（如果说存在着一个女性绘画传统的话），它也是对古老的图文关系问题的再思考（图像和文字的关系是一个持续引人注意的问题），更重要的是，它还质疑了一个有关女性生活模式的传统（这个传统则是无可置疑的）。不过，尽管这些女性动作显得刚烈，但是，彭薇还是赋予了她们的目光一丝犹疑和哀愁。任何一个坚定的人物榜样，总是有某种柔软的东西从身体中悄悄地倾泻而出。

作为"事件"的画册

　　一张画在完成之后，总是会有两种不同类型的身后命运。一种是它的物质性身体被收藏的命运，它在漫长的历史中同各种各样的收藏家相遇，每个收藏家都会将它置入各自封闭的密室，这是它的沉默传记；另一种是它的图像的传播命运：无论这个绘画身体置身于何处，关于它的图像都可能被摹写，被拍摄，被印刷，从而得以四处传播，这是它的开口传记。一张画，总是有一个勤勤恳恳的收藏主人，他对它尽心尽意地呵护、笼络甚至绑缚；一张画，也总是有它神秘莫测的外溢力量，它的形象会不断地挣脱这被缚的命运而到处展示。

　　将画作进行拍摄，然后通过印刷成书籍的方式进行传播，这是 20 世纪最典型的图像传播方式（今天最流行的绘画传播方式是通过屏幕）。显然，一张画没有

魅力是无法被传播的，它之所以得以传播，就是因为它有魅力。反过来也可以说，一张画之所以有魅力，就是因为它被广泛传播。不传播的绘画就是死的绘画。绘画活在传播中。

但是，这种摄影和印刷技术将画作制作成图书从而进行广泛传播会发生什么呢？也就是说，被传播的画册意味着什么呢？根据本雅明的说法，每张画都有它特殊的光晕，这光晕源自画家特殊的无可替代的身体经验。这光晕有强烈的吸附能力，它吸附了艺术家在画布上的手工痕迹，吸附了画笔和画布的摩擦，吸附了画家的呼吸、姿态、其细致而具体的劳作，以及这种劳作所穿透的缓慢时光，它甚至吸附了那坚硬的画框、柔软的画布和凹凸不平的流动颜料。正是这些被吸附之物，混合起来支撑起这片画面上的光晕。正是这光晕，使得这张画蕴藏着独一无二的奥秘；这光晕，使得一张画必须直接接受观看者惊叹而膜拜的目光。但是，复制品和印刷品却抹去了这些光晕。画作一旦被复制出来，就不再是独一无二的了，画家的身体和时间折痕，画面流溢出来的神秘灵韵和巧妙气氛，画作本身的物质性和体积感，就被涤荡得一干二净。印刷就是一种粗暴的清洗和抹擦，它只是机械地保留了原作的结构和图式，而洗掉了原作特殊的独一无二的灵氛。就此，我们也可以说，印刷品对于原作的所

作所为，就像一首诗的译文对于这首诗的原文所做的事情一样。译诗也只是尽可能地保留和再现了原诗的意义本身，但是，原诗语言王国的神秘性——任何一种语言都固有一个属于自己的难以解析的神秘王国——却被无情地抹掉了。在这个意义上，对一张画的复制也就是对它的翻译。而如果是先拍照然后印刷成书，这就是对画作的双重复制，就像将一种语言翻译成另一种语言，接着又翻译成第三种语言一样。在此，原有的光晕丧失殆尽。

但是，这双重的复制难道没有意义吗？尽管它擦掉了原有的光晕——我们甚至可以说，它杀死了原作——但显然，它又延长和扩充了原作的寿命，它让原作在另一个时代，另一个区域，另一个文化场域曲折地再生。一旦原作以画册的形式再生的话，那么，原作的物质性身体就已经死亡了。死去的原作以新的生命形式，或者说，以死后生命的形式，即画册的形式四处旅行。这就如同翻译能够延长和扩大一首诗的额外命运，从而让这首原诗在另一个语言王国中再生和流传一样。

四处旅行的画册让这种死亡的原作同各种各样的人不期而遇。在整个现代复制技术扩散的 20 世纪，人们对于绘画的目视大都是通过画册进行的。一张画是否广为人知，取决于它的印刷品是否广为流传。也正

是因为它的广泛印刷传播，一张布满灰尘的画作才能在博物馆中被反复地拂拭和展示。一批经典绘画地位的奠定在某种程度上凭靠的正是印刷技术。印刷传播，是绘画决定性的历史仲裁者。复制技术杀死了一张名画，但也可能会成就一张名画。

画册就此具有这样一个双重的矛盾意义：它寄生于原作，但也摧毁原作；它既让原作死亡，也让原作再生。它是原作的一个奇特而吊诡的后嗣。

这或许是陈丹青对画册感兴趣的原因之一。事实上，画册对他来说意义非凡，他首先是画册的学生。他那一代中国画家都是画册的学徒，正是他们通过进口画册才让那些死去的原作出人意料地复活了。20世纪80年代初期少量的进口画册打破了中国20世纪70年代的主导性的绘画情势。这些旅行画册打断了绘画的历史，它们在另一个国度启动了绘画的开端。在这个意义上，画册构成了巴迪欧所说的断裂性的"事件"（显然研究20世纪80年代艺术史的人对这一点分析得太少了），画册就是"事件"，它让历史猛然地拐弯。尽管这些画册已经埋葬了原作，但是，中国的画家们和这些画册偶遇，他们忠诚于这些画册，相信这些画册中浮现出的真理，依照这些"真理"迅速地自我改变。画册在这样一个历史处境中对历史进行了引爆。

这也许就是陈丹青要画画册的一个原因。他说画册

巴洛克群像之二

布面油画
101cm×152cm
2014
陈丹青

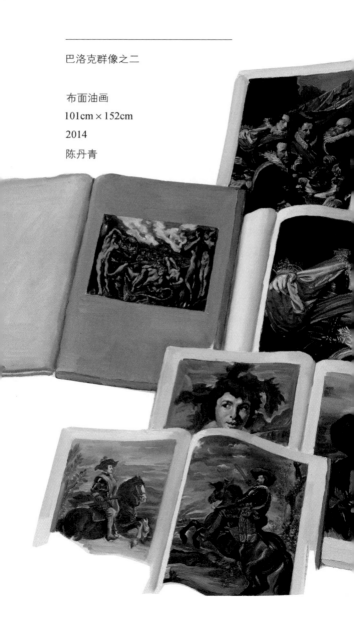

是他的"乡愁"。他多次回忆他年轻时和画册的相遇，画册带给他的震惊和战栗。但不仅仅如此。他日后看到了大量的原作，他肯定在画册和原作之间发现了生动的差异。他迷恋这种差异关系。现在，他重新来探讨绘画和原作的关系，重新来探讨这种差异关系。他通过绘画的方式来探讨这种差异。这次，不是将原作印刷成画册，而是相反地，他将印刷画册变成自己的原作。他将画册作为自己的绘画对象，对它们进行反复地写生，将它们铭写在自己的画布上。如果说，对那些画册而言，它们和原作的关系就在于它们是原作不忠实的后裔，那么，对于陈丹青而言，他的绘画是这些画册的后嗣。因此，他是原作的后裔的后裔。他再一次延续原作的生命，但不是通过印刷的方式，而是通过绘画的方式。

如果说，他画的那些画册是用工业技术的方式来复制那些原作的话，那么他的方式，则是用人工的方式来复制这些画册，是复制这些复制品。他通过画这些画册来延长画册和原作的寿命。或者说，他的绘画再次将原作导入了另一个方向，将原作引入到自己的画布上来。他从画册上将原作抢劫到自己的画布上来。也可以说，他令原作重新从印刷纸张上返归到画布上。原作就此展开了自己新的命运：这是一张画的命运接力，一张画的旅行和传播进程，或者说，这是对它的

再次翻译，再次重读，再次延伸——一张画总有各种延伸方式，总有各种独特的命运：它们形成于画布上，然后被印刷到纸张上，然后再次回到画布上。陈丹青试图做的，就是给它们重新安排一个命运，在它们漫长的传播历史中再次刻下印痕。

如果说，画册通过技术复制抹平了原作的光晕，那么陈丹青则通过人工绘制重新赋予这些画册以光晕。绘画就是赋予被画的客体以光晕。抹去光晕的画册被再次赋予光晕。这是一个去光晕而又被再光晕的过程。一本画册就此展示了它奇妙的命运。画册一旦进入到陈丹青的画面上，它也转变了它的意义：它不再是原作的复制和展示品，它从与原作的复制关系中解脱出来，变成了一个自主而独立的客体，一个沉默而无助的绝对客体。它就是一个纯粹的物，一个躺在陈丹青画布上的静物。它是一本书，但不是一本供人阅读和研究的书，不是记录画作之书，而是一本被用来作为绘画对象的书，一本作为静物的书，一本有体积和重量的物质之书。陈丹青可以以各种方式来画这本书（画册）。可以将它置放在不同的地方，可以选择不同的角度，可以翻开它的任何一页，甚至可以截断它的一个小小片段，而画册上的那些绘画原作不过是这本书的饰物，是书的总体性的一部分，或者说，是书的物质性本身，它内在于书，隶属书。这样，陈丹青

既将画册中的原作从被复制的命运中解脱出来，让它们不再成为复制品；也让画册本身从画册的复制功能中解脱出来。在此，画册迅速地脱去了它最初的复制和展示意义。

画册的意义改变了，画册中的这些原作的意义同样也被改变了。这些原作在陈丹青的画作中有什么意义呢？陈丹青以画册为媒介来画它们，但不仅仅是为了临摹它们，他在画这些原作的时候，不是将原作图像看成一个自主的客体，而是要考虑到原作图像同画册的结构关系，他要从一本书的角度去考虑这个原作图像，原作图像是服从这本书的。因此，陈丹青尤其重视书的版本、设计、印刷和纸张，他的对象是作为总体性的书。他画的是书。因此，除了原作图像外，他还画空白或发黄的纸，画书的体积、厚度、折痕，画书在桌子上的摆置，画书和书的重叠、挤压、对照，他努力地画出书伤感的岁月和年轮，画出书的坎坷命运，他要画出书的既软弱又坚韧，既苍白又厚实的物质性。在陈丹青的画布上，如果说，书页上的画已经死掉了，那么，书本身还活着。

但是，他为什么选择这本画册（书）而不是那本画册（书）呢？我们再一次看到，画册上的作品还是起到了决定性的作用。陈丹青还是根据作品来决定画哪些画册的。他的绘画笔记总是在谈论这些作品（顺

便说一下，这些笔记趣味横生）。这些画是他自己的秘密书单。他通过临摹它们来观看和理解它们。观看和理解一张画，最好的方式是把它临摹一遍；就像阅读一本外文书，最好的方式是把它翻译一遍。这不是为了还原和复制这张画，而是为了理解这张画，是为了让眷念的目光长久地逡巡在这张画上。绘画行为，再次让自己变成了一个绘画观众。陈丹青反复地讲到了这些临摹带给他的特殊经验：他被吞噬，被拐走，被完全吸附，但又不无悖论地充满激情，一种陶醉其中的被动激情。

但不仅仅是对绘画和画家的爱和激情，也不仅仅是为了让这些画作刻下印痕，使之旅行和再生；陈丹青在让它们再生的同时，也试图将它们据为己有。陈丹青将它们画出来绝非是为了在另一个语境中逼真地再现和展示它们。实际上，他也劫持了它们。他将它们作为战利品重新安置，他甚至将完全不同的画册和书帖强行置放在一个空间中，让它们跨越时空来到自己的画布上汇聚，仿佛让它们能够跨越时空来交谈一样。在这样一个安置、汇聚和再生的过程中，原作被赋予了新的意义，它不可能彻底地回归（无论它被还原到多么逼真的程度），它不可能回归到它最初的语境中去。因此，各种各样的被延伸和翻译的原作，实际上重新构成了陈丹青艺术领地的素材。

淳化阁与梵高之二

布面油画
101 cm × 228 cm
2015
陈丹青

陈丹青对它们的处理多种多样。这些完全异质性的原作被强行并置在一张画中，它们彼此抗争，对照，攀比，映射，它们相互激发和繁殖对方的意义，也相互削减和损毁对方的意义。也就是说，原作进入到一个新的艺术国度中来，它最初的语境和意义就被剥夺了。陈丹青现在是这个国度的主人。他办一个画展，但所有的画面素材都是从前人那里"抢劫"来的。在这个意义上，他实现了本雅明一直未能实现的理想：写一本书，但所有的句子都是从别人那里摘抄而来的。另外，他同样将自己的这些画作进行拍摄、印刷，从而制定一本新的画册。这些作品来自于画册，但现在又重归于画册。它们在画布和画册之间反复地轮回。也许，有一天，陈丹青要画自己的画册……

这种对历史原作的摘抄和援引难道不就是所谓的当代性吗？陈丹青不认为自己当代，他的作品也不被认为当代，批评者说他既脱离生活，也不是在实验。但什么是当代？当代绝非所谓的时尚，不是站在时间的前列，引领着时尚。当代也绝非对于时代的直接回应。相反，当代就是要重新利用过去，要将过去植入现在。当代性对于现在的态度，就是要打破现在的同质性，就是让现在向过去纵身虎跳。何谓当代人？用阿甘本的话说，"当代人是划分和植入时间、有能力改变时间并把它与其他时间联系起来的人。他能够以出

乎意料的方式阅读历史，并且根据某种必要性来'引证它'，这种必要性无论如何都不是来自他的意志，而是来自他不得不做出回应的某种紧迫性"。

对于陈丹青而言，他自身的紧迫性，就是绘画在现在的停滞，就是绘画的末路感，他多次表示绘画已经无路可走。或许，对过去的特殊"援引"和征用，是打破这种绘画僵局的必要途径。实际上，从19世纪末期开始，绘画就一直处在僵局的状态，人们打破僵局的方式要么是对过去的特殊援引，要么是对异质性的特殊援引。将过去或者完全异质性的风格引入到现在，就是对现在僵局的摧毁和爆破。在陈丹青这里，这种时间上的"过去"，既可能是西洋画，也可能是中国画；既可能是正典，也可能是"邪典"；既可能是绘画，也可能是书帖。他用"过去"来爆破现在时刻，他用"书写"来爆破绘画体制，他用"邪典"来爆破经典法则（他偏爱那些匿名的民间绘画）。再一次，这是通过对过去和异质性的援引来突破现在的僵局。不过，这以画册为媒介的援引，是双重意义上的援引。这个援引不动声色，它看起来冷静、寂寞甚至被动，但是，在它缓慢而持久的过程中，在陈丹青以无比的耐心而进行的写生过程中，一种绘画的激情在缓缓地涌现。而那些泛黄和古旧的画册，在画布上低声吟诵出时间的回声。

山水之坏和知识之坏

在 20 世纪 80 年代的《黄河船夫》中，尚扬就流露出他对人和大地关系的兴趣，在这幅画中，船夫、黄河、大地融入一片共同的黄色之中，他们是一体化的。哪怕每个船夫都苦苦挣扎，但他们彼此之间还是有一种和谐的整体性。在这里，人和人相互依存，而人和自然既相互依存，也相互砥砺——作为技术中介的工业和机器在此尚未出现。但是，从 20 世纪 90 年代的《大风景》开始，尚扬就剔除了画面上的人物，"大风景"意味着全新的风景，一个新的没有人的风景，一个碎片化的风景和自然。对尚扬来说，自然和风景像被刀切割过一样。而且，碎片化的大风景既是自然风景，也是社会风景，或者说，自然风景和社会风景是一体化的。它们同时在这个时候解体。20 世纪90 年代确实是个分化和解体的时代，自然的解体，乡

村的解体，伦理的解体，各种各样先前共同体的解体。这些解体一方面来自工业机器大规模的运转（世界工厂的启动，对自然和大地不顾一切地开垦和折磨），另一方面来自市场的无情淘洗（人们的衡量纽带唯有金钱），工业主义和市场机制携手启动。尚扬碎片化的景观（自然风景和社会风景）是对此的一个敏锐寓言。这个"风景"一开始就取消了秩序、深度和中心性，它们平面，支离破碎，块状地拼贴，碎片般地堆砌——这是尚扬所预示和发现的 20 世纪 90 年代的景观社会，即双重的破裂景观：社会的破裂和自然的破裂。

这种破裂越来越显著，以至于尚扬随后就生出了反思和怀旧的情绪：他不仅注意到此刻的自然的破损，还不无留恋地勾勒了这个破损之前的完整的自然，试图让这个破损之前的自然风景再现，他让破碎的风景和完整的风景并置，让它们剧烈地对照，让它们在历史中对照，也就是说，存在着一种关于自然的历史，关于自然被不断地损坏的历史——《董其昌计划》就是将自然遭到残暴地开掘而不断地破碎的历史进程表达出来。这是有关自然的绘画考古学。

如今，自然全然破碎，山水完全浑浊。董其昌式的山水杳无踪迹。这令尚扬的作品越来越呈现出一种触目惊心的粗犷。在先前的作品中，他对完整的山水还有依恋之感，甚至还会将自然山水作为要素以各种方

董其昌计划 – 17

布面油彩、丙烯

128cm×496cm

2008

尚扬

式引入作品中，人们在那里看到了一个完整的山水被苦苦折磨。它们被各种外物刺伤，它们在痛苦地呻吟，它们的呻吟似乎在召唤挽救——尚扬之前的绘画总是留有缝隙和期冀，似乎在等待某种救世力量的悄然降临。但是，现在，山水的总体性彻底消失，偶尔在画面上出现了山水，也是一种彻底的败坏——这是无可挽回的颓败图景。因此，尚扬干脆就将他的新作品命名为"坏山水"。就像人们要将山水不顾一切地毁掉一样，尚扬似乎要将画面也不顾一切地毁掉，他的画面仿佛就是山水，他奋力地制作出山水，但也奋力地毁灭这山水。他拿着大刷子在这些山水上疾戳，他在山水周围愤怒地书写指控；他甚至在整张大画上直截了当地宣告了山水和自然的 decay（腐烂）；这像是在判决，在宣示，在抗议，在呐喊。

如果说，尚扬先前的绘画有冷静的反思（《黄河船夫》），有理性的质疑（《大风景》），有历史的感伤（《董其昌计划》），有具体的哀悼（《吴门楚语》），如果说，所有这些都对自然的复建尚存希望的话，那么现在，尚扬似乎已经不抱任何期待了。他不仅在毁坏画布上的山水，还在毁坏画布本身。他干脆自己动手，自己来摧毁——我们看到了他的愤怒，我们看到他作品中的撕裂、破败和衰竭的图式——画布无力承载山水，画布本身已经凋零，画框已经摇摇欲坠——因为目

坏山水

布面综合材料

193cm×666cm

2017

尚扬

光之中已无风景，唯有剩余的撕裂残片。这是风暴刮过的残剩之物。失去的似乎已经不可能再回来了，除了抗议之外还有何办法？

但今天的问题远远不是山水的破败，既不是艺术传统中的山水，也不是作为自然风景的山水。人类不仅仅改变了山水——山水的破碎已经显而易见——更大的问题在于，人类改变了地球本身。这种改变如此之显著，以至于现在被称为"人类纪"。地球已经进入到一个新的阶段——人类凭自身之力足以改变地球的时代。人类已经不再是地球的安宁的栖居者和虔敬的守护者，而是地球自大狂妄的占领者和操纵者。人发明了工具—技术，且借助这种技术来宰制自然，人也因此越来越和地球处于某种对抗关系和张力关系，以至于地球是作为人类的对象，作为人类的视觉图像而展示给人的。对于人来说，地球是一张有距离的巨大图像。但是，它是一张被践踏的图像（尚扬的画面正是这践踏的图像）。

海德格尔在 20 世纪五六十年代指出这一点的时候，正是人类所谓技术大加速的启动时刻，技术发展得越快，对地球的征用和挖掘就越强烈，人类对地球的影响就越巨大，人类纪的形成也就越稳靠。地球也因此陷入巨大的改变之中：气候变暖，海平面上升，空气、土壤和水都被污染，物种灭绝——这些人们都耳熟能详。如果说，今天，人将自身不断地改变和打

造，以至于人在自我摆脱从而向某种后人类转化的话，那么，人是不是也促使地球向某种后地球转化？而这种转化，难道不是意味着人和地球的同时性的断裂危机吗？地球在抵达它的极限，似乎与之相呼应的是，人也在抵达他的极限。

地球到底是怎样受到人类的影响和改造的？或者说，人类到底是用什么样的具体手段来改造地球的？在《白内障》系列中，尚扬直接将化学物质（各种化学产品）作为现成材料，将它们贴在画布或木板上，或者直接将它们制作成画布和画面，也就是说，它们是以现成物的形式而被制作成一种"画面"、一件作品，就像他以前用钢筋、沥青等材料制作画面一样，这次他甚至直接用大量液态的化工产品（乙烯等）来制作。

为什么选择这样的材料？毫无疑问，这些化工制品（连同其他的人工制品）是摧毁地球至关重要的技术成品。它是我们与地球之间的中介，它覆盖了地球，渗透进了自然，内在地成为属于地球的一部分；但它不是地球的自然衍生物，它是人类的特定产物。因此，它既属于地球，也不属于地球；它为人所塑造，但是，最后脱离了人类，异于人类，因此，它既属于人类，也不属于人类。人们如今不是生活在地球的切近表面上，而是生活在被各种各样的人工产品包裹和覆盖的

地球上。尚扬试图画出这个人造的地球的"现实"，也就是说，他一方面将地球被毁坏的现实和结果展示出来，另一方面将毁坏和覆盖地球的媒介展示出来，他的作品是对手段和结果的同时呈现：化工制品既是毁灭地球的手段，也是对地球表面的最后覆盖；与之相呼应的是，化工制品既是作品的媒材，也是作品的最后效果。它就是作品本身。他暴露这些化工制品，让这些制品显赫地在场，让这些制品来自我诉说，让这些制品既暴露自己的肆虐，也暴露自己的脸面——暴露自己肆虐之后的脸面。

为此，尚扬一方面将它们直接展示到画布上（《白内障》），另一方面，他将这些乙烯制品处理成类似画布但有厚度的平面（《白内障切片》），在它干燥之后，使之保持一个固定的形状并能悬挂。不仅如此，尚扬在这些厚重的乙烯制品中包裹了各种各样的零碎杂物——人们并不清楚这些杂质为何。它们隐隐约约，斑斑点点，凹凸不平，构筑了这个化工"画面"景观。这个景观有时候看起来像剩余垃圾那样，肮脏不堪；但有时候看起来却又有一种特殊的凌乱之美：它们色彩朦胧，有物质零星点缀，像一张随机而成的抽象画一样，似乎是一种特殊的风景——这些作品的效果，既和谐也混乱，既优美也肮脏——这不是今天的人造地表景观的如实隐喻吗？或者，这些化工产品不是隐喻，它

们就是现实。我们有各种各样可见的"风景"，但这可见的风景中包裹着某种隐秘的坏核。这些可见的风景有时候有一种人工的精致，但是，它难道不也是灾异的预言？那些奇怪的构图、奇诡的凹凸、奇异的点缀，难道不是一种灾异图式——人类纪的结局难道不是通向人类的灾异？难道不是有一种充满末世感的奇妙混沌？

但，灾异往往和优美携手同行，优美之中包含着灾异。同样，这些奇怪的不平展的构图是抽象画，但不也是对地球的地理测绘吗？不是地球的一个俯视性截面吗？同样，这个截面、这个切片有厚度，它们包裹着某些杂质，它们有浅表的深度，这难道不像是地球表面上的薄薄一层吗？而人类对地球的征用和折磨不正是在这虽然浅表但依然有厚度的层面进行的吗？这个地球的浅表层面，到底是属于地球的，还是属于人类的？在尚扬的《白内障切片》里，我们看到了抽象风景和地理测绘的融合，优美和灾异的融合，深度和平面的融合，以及最根本的，有限性和无限性的融合——这些作品，这些切片，它们是如此的有限，但是，它们难道不也是无限地球的预示吗？不是对无限地球的灾异性预示吗？

而所有这一切——坏山水，坏地球——的根源是什么？尚扬同样画出了它的背景：坏山水源自坏的人

文知识、坏的观念、坏书——他画出了《坏书》系列：《坏逻辑》《坏文学》《坏历史》《坏政治》。这些坏书别别扭扭、毫无主见、随波逐流、东倒西歪地躺在画布上——它们如此随意，如此颠倒黑白（尚扬将历史书画成虚空，将文学书画成杂烩，将逻辑书画得矛盾丛生）。我们不清楚，到底是因为它们对真理和知识的远离导致了山水之坏，还是山水之坏传染到它们身上导致了真理和知识的败坏。坏山水难道不是知识之坏的结果吗？灾异不是人的自主选择吗？但无论如何，一个坏的局面涌现于此——哪怕它有时以优雅的面孔出现。

绘画反对图像

流 动 性

尚扬最新的作品《白内障—保鲜》（他现在创作的节奏越来越慢了）是他既往工作的延续，但是，又出现了新的明显变化。我们可以说，他对他原来的作品进行了特殊的"增补"：他按照先前的《白内障》系列计划完成了一件作品——我们可以将这个作品看作《白内障》系列中的一件——然后将这个作品用薄薄的塑料纸包裹起来，并打上了黑色的绷带，使包装看上去更加稳靠。这是对一件作品进行的"包装"。我们可以说，这是通过包装一件作品而完成的一个新作品。是对自己作品进行包装而完成的一件作品。

就此，这层薄塑料看上去像是一件作品的外部（它是包装用品），但它又是作品的内部，它是作品的材料，是作品的有机整体中的一个要素。它同时是作品的内部和外部。同样，那交叉的黑色包装带既像是

尚扬以前作品经常出现的 × 字的延续，是它们的指代和隐喻（在尚扬那里，这些叉字符号带有强烈的谴责和破坏意味），也是真实的包装带，是内在于作品本身作为作品素材的包装带。它同时是隐喻符号和实在之物。

这样的"增补"是尚扬自己作品的差异性的延续，是他的《白内障》系列的一个延续性增补。《白内障》还醒目地存在，它暴露的大地和自然的问题仍旧存在：大地已经被一层化工产品所覆盖，被这些现代的技术化石所覆盖。现在，这个被覆盖的大地被再次覆盖，被白色塑料覆盖。更恰当地说，被白色塑料所包裹，它没有留下任何孔洞。如果说这些化工产品是凝固、硬朗和局部性的——每一种产品牢牢地锁闭一块大地，让大地陷入死寂状态，那么，这些塑料则是轻盈的，流动的，透明的，但也是无远弗届的。如今，它轻而易举地准备包裹整个大地，这些看上去给大地覆盖轻盈面纱的塑料皮肤，这些大地新的人造风景，注定会让大地难以呼吸。

实际上，对白色塑料的关注，在尚扬 20 世纪 90 年代初的作品中就已经出现了。他曾经将不同的商品塑料包装袋进行拼贴，这既是塑料袋的拼贴，也是商品符号的拼贴。他当时已经预见到塑料袋的弥漫，但是，塑料袋是跟商品的符号结合在一起的，他将这些

塑料袋拼贴的时候，也是对商品的景观拼贴。塑料袋不仅是作为一个化工产品出现，而且是作为一个商品的景观符号出现，是商品符号的载体。在那些早期以塑料袋为题材的作品中，人们既看到了塑料的蔓延，也看到了商品的蔓延，看到了作为景观的商品的大肆蔓延，正是这样，塑料袋的显赫符号一面压制了它隐秘的化学一面。而尚扬的这几件作品也自然地被看作是带有强烈的波普风格意味，人们忽视了它的另一面，即对生态灾异警醒的一面（在20世纪90年代初，生态灾异很难成为人们的预知想象）。正是因此，尚扬放弃了这一次探索，他避免将自己归入当时时髦的波普艺术家的行列。无论如何，在他为数不多的这几件作品中，塑料的化工性质以及它可能带来的威胁性已经作为一个种子出现了——实际上，中国的大规模塑料污染就是从那个时代开始的。

现在，尚扬重新捡起了塑料，但这次是用纯粹的白色塑料来包裹他的作品。这个包裹性的白塑料看上去非常脆弱，它随时会被戳破、撕裂、毁坏，我们可以说，它一定会被毁坏，也就是说，这件作品——白色包裹塑料是这个作品的内在部分——也一定会被毁坏，一定会被撕裂。尚扬的方式，是重新换一个白色塑料，从而让这件作品再次保持完整。也就是说，这件作品本身会一直不断地改变，不断地变换它的材料，

它随着包装塑料的毁坏而变化，在它身上能看到毁灭和再生、再生和毁灭的反复过程，也因此能看到时间的痕迹。

同样，在另一个意义上，这是一个包裹作品，这个作品因此有了它的内外，有了它的里层和表层，有了它的透明表面和不可穿透的里面。有了它柔软的表层和坚硬的里层。也就是说，有了它丰富的厚度和体积，有了它强烈的空间感。在这个意义上，它不仅是一个毁灭和再生的时间性作品，也是一个套叠性的空间性作品。我们因此会说，这件作品在自我扩充，它扩充了自己的事件和空间，它是一个平静的作品的"膨胀"过程。它几乎全是由化工材料构成的，由那些令生物窒息的死亡材料构成的，但是，奇妙的是，它们仿佛还在"活动"，仿佛还有生命——让大地濒死的东西，自己却在生长和变换。

这个被打包的作品，这个打包式的作品——我们会问，它为什么被打包呢？这正是因为它要被运输。这个塑料包裹不仅是对被化工产品包裹的大地的再包裹，它同时是对生态灾异的掩盖和揭示——包裹是掩盖，白色的包裹则是掩盖不住的揭示，是冲破掩盖的揭示。它也是对一件物品的包裹，更恰当地说，它还是对一件艺术作品的包裹，它把物品和作品包裹起来，让它流通——这件作品会到处流通，会到处运输，那

条黑色的绷带会缠绕着它到处旅行。在不断旅行的过程中，它也在不断地拆开绷带和不断地绑紧绷带。将作品包裹起来，不是将它们凝固和静态化，而是将它们进行运输。此时此地的包裹，就是为了在彼时彼地被打开——这件作品，注定要走出工作室，注定要处在不断的包裹和打开状态，不断的流动状态，注定要在各种空间（在车站，在码头，在机场，在海关，在各种美术馆和画廊，甚至在各种私人的收藏密室）中显现、暴露、展示和流通。

因此，每一件艺术作品在今天都可能变成一个暂存性作品。它们缺乏确定的根基，也不知道它们的终点何在，它们甚至不知道在何时要改写它，何时更换材料，何时再次启程，何时旅行到何地。唯一能确定的是，它们会一直流动。尚扬因此将艺术作品重新置放到一个流动状态中来对待——流动才是它们的存在方式；打包和拆包是它们的存在方式。艺术作品是作为一个流程，一个不可预见的流程，而非作为一个确定的结果而被尚扬捕获到的。而这种流程显而易见为各种资本所驱动。尚扬打开的是这样一个隐秘的艺术世界，一个被资本所驱动的流动的作品世界，一个到处旅行的作品世界——这个作品正是在流动中才不断地添加意义或消减意义，或者说，流动就是它的意义。

事实上，不是仅有艺术作品在流动，而是整个世界

白内障 - 4

布面综合材料

184cm × 92cm

2017

尚扬

都被各种流动所搅动。从根本上来说，这是一个资本的流动世界，资本将各种封闭的空间轻易地穿透，让世界变成一个平滑世界，资本的流动裹挟了一切流动。这是一个流动世界，一切都变动不居，一切都是暂时性的，这个流动借助技术的刺激在今天还在加速。鲍曼因此断言今天的现代性是一个流动的现代性。《白内障—保鲜》，这个暂存性的作品，它预示着，既要通过流动来保鲜，也要保持保鲜的状态来流动。保鲜和变动不居，正是这个时代的律令：迅速地陈旧，迅速地遗忘，迅速地变换，迅速地流动。这流动以加速主义的方式来到，物品和艺术品在这个流动中会迅速地腐败和更新，而人在这个流动中又如何能保持更新而不腐坏呢？

崇高回归了吗？

王克举是反画室的画家。画室对于他来说可能是一个囚禁之地。他绘画的动力全部来自大地和大地上的景观。他生在农村，从小就习惯待在户外，习惯在田野、在大地上奔走，或许只有大地让他感到亲切。对大多数画家而言，在画室之外画画通常是画室工作之外的一种调剂，一个短暂的工作外溢。而王克举恰好反过来，室内画画或许只是他长年室外工作的一种调剂，工作室只是修改和存放画作的地方。这两种绘画——室内和室外，工作室和反工作室的绘画——到底有什么区别？人们待在封闭的画室中，就是要使自己处在一个独立的不被打扰的工作状态之中，从而保持自己的独立思考和想象。画室是工作的封闭场所，在此，画画是一种个体行为，或者是画家的纯粹虚构，或者是单纯的对模特和照片的凝视。无论如何，这是

一种类似于作家写作的个体封闭的沉思生活。这样的绘画习性逐渐构成了一个漫长的艺术体制和艺术家体制——一个画家务必有一间画室，就像一个作家务必有一张写字桌一样。

王克举拒绝了这个传统和室内绘画体制。对他来说：画画是带着画框、画布出行。一旦没有建筑空间的庇护，那么，广阔的大地就是他的无限画室。他的画画是对大地的考察，是类似于人类学家的调研，是在大地上的游历和冒险，是和自然的嬉戏、征服和协作。他如此地迷恋大地，迷恋大地的广阔和未知，迷恋大地上的行走乃至冒险。在此，画画和行走、冒险而不是安宁定居结合在一起。他在大地上的各种遭遇，构成了他作品的必要部分，他遭遇了这些大地，他的画面也是大地。没有大地就没有所有这一切。大地是他作品的绝对视域。在这个意义上，他同样是大地艺术家。但同通常意义上的大地艺术家不一样的是，他不是去选择一块大地进行人为的改造和重组，并将这种改造和重组行动作为作品本身；相反，他只是在大地上画画，他也只画大地上的一切。大地对他来说，既是绘画的条件，也是绘画的对象。没有艺术家像王克举这样如此紧密地寄生于大地。失去了大地，他的绘画就成为无源之水，无本之木。

他不仅是大地艺术家，也是行动艺术家。这在整

个《黄河》的创作中尤其突出。在此，绘画是真正的行动，不是面对画布进而在画布上的行动，而是携带画布、搬运画布、支撑画布和固定画布的行动——对他来说，将一张画布按照自己的意愿固定下来是巨大的挑战（而画室中的画家从不考虑这样的问题）。这在许多时候甚至是一场赌注和冒险，靠的是机运和天公（王克举在他的日记中记载了许多这样的惊险时刻）。在这里，绘画的困难不全是画笔在画布上的涂抹，还有对画布和画框位置的部署。《黄河》对他来说，是一个重大的绘画事件。有太多的风险，太多的不确定性，太多的困境，以至于他产生创作巨幅绘画《黄河》这一构想的时候，并没有把握完成这一恢宏的工作，他只好默默地将它藏匿在心里。这是一个谨慎的绘画战略家的事业，他需要充分的地理研究，需要等待时机，需要耐心地筹划，需要规划好他的行动，而这所有的行动就是要克服绘画所面临的地理条件障碍。这是一个行动艺术家综合性的绘画战略，我们无法将这种战略和行动排除在绘画之外：它们都是绘画的一部分，它们内在于作品之中。它们以不可见的形式内在于作品之中。

不仅仅是行动和战略构想，还包括这些行动所要处置和面对的各种自然条件，地质、气候、季节、天气等各种外在条件，也都构成了绘画的必要要素。他

的每一幅画既可能是对这些条件的克服，也可能是对这些条件的借用。大地和自然就以这样的方式进入到他的作品中去，不单单是它们的形态、它们的表征、它们的符号进入到他的作品中去，还包括不可见的温度，不可见的路程，不可见的天气，不可见的运输，不可见的助手，不可见的诸种事件，都以隐秘的方式进入他的绘画中，他的行走和探险踪迹整个地嵌入到他的《黄河》之中——所有这些画面之外的要素，决定了画面的最后呈现。画面是这些不可见要素的结晶。反过来，这些不可见性顽固甚至是决定性地存在于画面内部。因此，这是一个大型的平面绘画，但也是一次大型的行动绘画，是充满了各种各样事件的绘画，绘画记录了黄河的流变，也记录了一次绘画行动和绘画事件。它显现的是大型的地理记录，它隐藏的是个体行为的时间叙事。

在这个意义上，绘画不是灵感的突降（就像在画室中那样），而是严密规划和偶然时机的碰巧结合。对于一般的户外写生而言，人们有时候出于便利而选择写生的地点。人们借此可以排除不可控制性，排除偶然性。但是，如果要将整个黄河纳入到自己的画布上，地点的选择并不能随心所欲。他选择的是那些有强烈表征风格的地域，因此，便利不可能作为他的方法。这就是王克举要严密规划的原因。而规划的完成和实

鹊华春色（《黄河》长卷局部）

布面油画
200cm×480cm
2018
王克举

施，每一次既定画框的部署，都需要对自然时机和条件的准确捕捉。绘画目标的完成，有时候凭借的就是这些偶然的机遇：天气机遇，环境机遇，人工机遇。这是规划中的行动和旅途绘画，但偶然性总是在这里倔强地出没，它有时候配合规划目标，有时候又干扰规划目标。这是规划的绘画，但也可以说，这是充满偶然性的绘画，规划在驯服偶然性，而偶然性也在暗中损毁规划性。这是行动绘画战略中规划和偶然的游戏。它也孕育了绘画的冒险风格和未知风格。

但有一点事先就是可以确定的：这是一幅巨幅绘画，它跨越了遥远的空间，漫长的时间，历经了无以计数的事件。就像是一部鸿篇巨制的小说包含无数的章节一样，这幅巨作也包含着无数的章节，每一章节都充满着冒险和偶遇。这种空间性的绘画，却包含着时间缓慢的积累，包含着事件的交替更迭，包含着叙事的波澜起伏。在很大程度上，这偏离了这个时代的各种绘画趣味：它既不是所谓的实验性的观念绘画，也不是所谓的保守的主流绘画。它很难被简单地定位在这个时代的哪个绘画区间中。我们只能说，这是这个犬儒时代少见的绘画英雄意志的爆发，它还是少见的对宏大叙事的致敬，是总体性原则的实践，是对碎片化流行的一次反击。最终，我们在这里看到，消失日久的崇高美学现在回归了。

这是怎样的一种崇高风格？这种看上去无边无际的巨幅绘画对任何人来说都是压倒性的，它让目光无所适从，人们无法把捉它的全貌，人们在这张画面前会失去他的自治性，会觉得自己微不足道，人们只会感到震惊。这幅似乎没有尽头的巨作，仿佛不是一件人工制品，而是某种不可思议的奇迹。它如此之宽广，壮阔，恢宏，无尽地褶曲和绵延，甚至连许多美术馆的空间都难以承受和容纳——如果说，王克举的绘画行为是反室内的，那么，这件作品在某种意义上也是反室内的——它置放在美术馆中，似乎只有穿透美术馆的墙壁才能让它像黄河本身一样自然地延伸。画作的尺幅也是对美术馆的折磨。就像黄河本身根本不受任何堤坝的阻挡一样。

王克举试图在画布上展示万里黄河的全景。为此，一方面，他采用的是俯视视角，只有俯视，才能展现更加宽广的空间，只有俯视，才能咫尺千里，才能展示大地上的万千气象，也只有俯视，才能将黄河的漫长而曲折的东西流向牵扯起来。另一方面，他采取浓缩的方式来展示黄河的不同区间（实际上，也不可能展示黄河的每一个片段）。他围绕着黄河的路径选择了不同的地貌：幽深的湖泊，壮丽的雪山，陡峭的悬岩，起伏的群山，神秘的古寺，焦灼的沙漠，湍急的瀑布，模糊的云雾，绚烂的花木，开阔的平地，以及点缀在

空旷大地上的零星而寂寥的村落，它们伴随着黄河曲里拐弯但绝不回头的强劲流淌而不断地在画面中涌现而来。

流淌的黄河将漫长而不同的大地领域勾连起来，这是丰富多样、奇妙神秘的大地绘图。它们的每一个姿态和形式都仿佛贯穿着魔法，仿佛它们一直在努力地支撑和讲话，仿佛它们一生从未休眠，又仿佛它们一生也从未高亢地咆哮。不仅如此，大地的每一片段和语法都迥然不同，没有比它们更具有差异性的了，但是，奇妙的是，也没有比它们更具有统一性的了。这完全异质性的大地景观，或许正是在饱满和丰沛的力的基础上获得了统一。它们与黄河的褶曲节奏一道和谐共鸣。无论它们是粗犷野蛮还是奇崛峻险，都产生一种庄重的压力，它们绵密地堆积和贯穿在一起，构成了非凡的景观强度，令人敬畏、慨叹，以至于失去语言的清晰表述，失去理性的分析、推算和控制。人们完全迷失和臣服在这样壮丽而神秘的大地绘画中而难以开口。人们也因此丧失了探究大地的动力，而完全沉浸在它所带来的力的快乐之中。这就是伯克所说的崇高："思想彻底被它的景物所填满，再也无法承纳更多的东西，崇高之景的伟大力量由此产生，它绝不是被理性创造出来的，它预见并逾越了理性，有一种不可抵抗的力量把我们迅速地趋向前方。"

不过，伴随着丧失理性的敬畏而来的却是一种恐惧式的快感：一种被大地压迫而又甘于被压迫的快感。大地如此神秘有力，以至于它完全不可能滑向废墟的方向——在这里，崇高不是优美的对应物，而是废墟的对应物。王克举是反废墟的，无论是沙漠还是建筑，无论是河水还是山脉，无论是古建还是植被，它们都展示了强烈的奠基功能，它们坚固，持久，饱满，高傲，韧性十足，力量外溢，王克举令它们牢牢地盘踞在画面上，没有丝毫下坠的可能，就像它们本身牢牢地盘踞在大地上一样。这些画面不仅以其阔大、丰沛、牢靠和紧凑展示了生机之力，而且，还具有强烈的永恒特征。它们不可能崩塌。哪怕是那些人工的古寺、村落、大坝和庄稼，也都是历史的结晶，但是，它们在这里还是呈现出一种非历史化的永恒。这幅画相信永恒，并且要雕刻这种永恒，他不仅要让这些历史之物和人工之物永恒，要让它们永恒地沉默，还要让大地永恒地开口，要让人在面对大地时保持沉默——画面上没有出现任何人物，人消失在广袤的大地上，或者说，人面对大地时应该保持自己的谦卑。画面上的大地有多么绚烂，多么生机勃勃，多么气象万千，多么激荡澎湃，人就应该有多么微末，多么沉默，多么谨言慎行。这是关于大地自主性的颂歌，关于大地神秘力量的颂歌。

寒春 – 沉寂的大地

布面油画

180cm × 200cm

2010

王克举

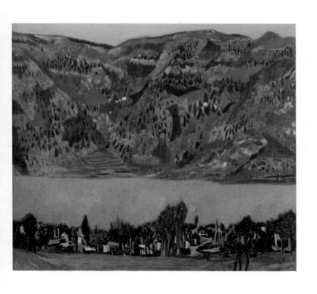

大地的力量是借助黄河的力量展示的，它们相辅相成。黄河时隐时现，仿佛不断地被压制，但又总是顽固地现身，仿佛一直在穿越各种各样的屏障。大地在黄河的牵扯下，仿佛也在移动。这是静止和永恒的画面，但也是流动和瞬间的画面。在这幅画中，大地展现了如此多样的面孔：有时候静穆，有时候欢欣；有时候凝重，有时候轻快；有时候低吟，有时候高亢；有时候动荡，有时候婉转。王克举通过色彩的差异，通过地理形状的差异的不断强化，编织出强烈的节奏感，这种节奏正是力在运作：黄河的力，大地的力，艺术家本身的力。这是多重力的交汇，它们同时在画面上流淌，共鸣、合唱和聚集。正是在这里，崇高得以展示，而绘画则得以长存。

植物肖像

 吴笛笛画的是植物：草，藤蔓，树木，苔藓，竹子，等等。这些不同的植物对她有不同的意义，她也根据不同的意义来处理它们。在她的《石》系列中，活着的苔藓顽固地在石头上生长，将石头牢牢地覆盖。这些苔藓色泽艳丽，仿佛不是长在石头上，而是画在石头上，石头构成了一个粗犷的有体积和立体感的画布，苔藓构成了它的画面。而这个石头—苔藓又构成了吴笛笛的绘画画面，它是躺在画布上的绝对画面。因此，这是一个双重的画面游戏，苔藓既是石头的画面，也是这张画的画面，它既是画在石头上的，也是画在画布上的。它仿佛是石头和画布的中介，石头被这些苔藓画包裹而隐藏在画布的内里，它只是暴露了它窄小的白色边缘，画布因此并非一个平面的开敞，而是保有一种垂直的纵深。不仅如此，苔藓的植物属

性并没有清除，它不仅具有双重的画面特征，它还是浓烈地生长在石头上的植物，它嫩绿的色彩，厚实的体积，旺盛的繁殖，都是亚里士多德所谓"植物灵魂"的倔强表达——这是有生命的植物，是活的植物，是能够征服贫瘠石头的植物，是有无限生存能力的植物——这就是不屈不挠的生命本身，它们攀附着石头蔓延。

在此，苔藓同时获得了它的三重性：它是植物生命，这生命覆盖和征服了石头而成为石头上的画，作为覆盖石头的画而成为画布上的画。吴笛笛的有关苔藓的平面画，在这里却完成了一个多重游戏——关于实物（植物）和绘画的游戏——的纵深画。它不仅是纵深画，还是多义画：它在画石头，在画苔藓，在画一张苔藓—石头画，在画一个物（石头—苔藓），也在画一个生命（植物灵魂），在画一个生命—物（植物—矿物），在画这个生命—物的绘画和装置。

但是，在大多数情况下，吴笛笛的植物是直接悬挂在画布上的。它们的根基（土壤）被切断了，它们不是像苔藓那样生长在一个具体而切实的环境中，它们是在一个白色的画布虚空中赤裸裸地展示。它不植根于大地，它不在生长，不在风中摇动，不和阳光空气接触——它不仅剥去了它的生命语境，还剥去了它的实在功能。植物以它纯粹的形式感而存在，植物展

示的是植物的现象学——这是植物的肖像画。它不同于通常意义上的静物画或风景画，静物画和风景画通常是将物（包括植物）安置在一个语境中，它是在语境中表达它的形式和功能，并以此获得景物（植物）的整体性。而在吴笛笛这里，植物不仅抽去了语境，孤零零地存在，它还以超现实的方式存在：这是超现实的竹子和藤蔓。她画出了不可能的超现实式的竹子，在许多情况下，这居然是个完美封闭的竹子，是没有起源和结尾的竹子，或者说，起源和结尾毫无缝隙地融为一体，这似乎是轮回的竹子——但这实际上是竹子的不可能性。正是竹子的不可能性，才确定了竹子特殊的图案形式，竹子—线条所编织成的极简的图案形式。正是这不可能的图案，令人们的目光远离了竹子的外在功能和意义，而只是持久地抚摸竹子。竹子的不可能性恰恰引向了竹子的形式本身，恰恰引向了竹子的可能性，引向了它细节的可能性，引向了它的绝对可见性。

这是什么样的细节？竹子被画得如此细致而逼真——它就是竹子的实在再现，它的每个局部（哪怕是撕裂开的局部）都是竹子的完美再现，一个整体上不可能的竹子恰恰由细节上无可挑剔的竹子构造——这是绘画局部和整体的悖论游戏。不过，这些竹子都出现了意外的断裂和扭曲，出现了意外的事件。这些沉

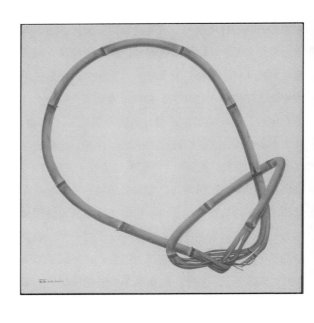

自己的限度

布面油画

120cm × 120cm

2020

吴笛笛

默的竹子，在某一个环节出现了伤口，这些伤口如此地突出，人们仿佛听到了它的呻吟，这是突发的痛苦。这些伤口扰乱了它的平静，使得这个图案出现了节奏的变化。如果说竹子作为一个流畅线条构成了封闭和平滑的图案，那么，这个扭曲的裂缝就是这个平滑线条的中断、停顿、结巴、顿挫，它让这个封闭或者完整的线条—图案出现豁口。这是线条和裂缝的游戏，平静和动荡的游戏，完整和破损的游戏，以及绵延时间和异质空间的游戏。这豁口不仅仅是破裂的伤疤，旋律的顿挫，还暴露出竹子的内在性，显示了被外表所隐藏的内在质地。内在性被翻转成外在性，或者说，内在性和外在性同时并置在场，以扭曲的方式同时在场。

在此，竹子脱去了它们在中国文化（绘画）中固有的神话意义（中国有一个漫长的以竹子为主题的绘画传统），而变成了可见性形式的游戏（没有人像吴笛笛那样将竹子画得如此地现实，也没有人像她那样将竹子画得如此地不现实）。它从意义的神话跌落至形式的游戏，它从某种神秘的隐喻美学转换至愉快的图案结构，它从生生不息的永恒活力转向结结巴巴的呻吟喘息。

而藤蔓和树木同样切割了它的语境，它甚至不是完整的。如果说竹子以首尾相连的超现实的封闭形式

来被表达，那么，藤蔓和树木甚至是中断的、局部的和片段的截取。这是被割断的树木和树枝，是死亡的树木和树枝，但是，树木的特征就在于，它们死后并不变得衰朽，它们死后还有令人惊讶的生机，它们的生死界线并不分明——吴笛笛用过量的绿色来画它们，就像她也用过量的绿色来绘制那些藤蔓一样。这些绿色使得它们不死，绿色使得它们死后仍旧欢快，死后仍旧有力。这些死后的树木同样离开了大地，它们悬浮在虚空中，杂乱地交织。这也是柱形和线条特有的交织，柱形和柱形交叉，线条和柱形交叉，线条和线条交叉——树的死后生命、形式和美学，就暴露在这各种交叉中，就暴露在交叉的虚空而不是大地中。

如果说竹子是封闭之线突然出现破裂，那么，藤蔓就是各种曲线的无穷无尽的编织、纠缠、渗透和伸展，每一条藤蔓线都是一种力的可见形式，都是力的表达和延伸。藤蔓就是各种力的缠绕，多样性的缠绕，差异性的缠绕，繁殖性的缠绕，异质性的缠绕。这是力的多样性游戏，它没有方向，没有基础，没有中心，没有目标，它在画布上自如地舞蹈，也是在白色的虚空中尽力地舞蹈——这些藤蔓线在画布上的舞蹈，就像书写在宣纸上的舞蹈。

这也是单纯的线的舞蹈。藤蔓和线一体化了。同线一样，植物的藤蔓总是保持着连续性，它们从不中

断。植物沉默，缓慢，但是，不依不饶，顽强扩张，它们的生命就是缓慢的线的延伸生命。尽管吴笛笛只是截取了藤蔓的片段（她的截取似乎是任意的，似乎只是要展示藤蔓线的驱动），但是，它只是伸展，而不移动。同动物相比，植物从不移动，它的全部存在性就在它本身的形式中体现出来。任何生长的植物，我们都能看到它的起源，它的根基，它的连续性的扩张和生长痕迹，它的整个地理，它的全部的存在性。也就是说，植物的生命就在它可见的形式中传达——而动物和人能够迁移和运动，它们的根部不稳靠，它们的行为常常存在遮掩和伪装。动物和人的生命无法从它们的直接可见性中寻觅，在直接的照面中，我们能看到动物和人的一个瞬间，但是，我们可以看到植物的一生。植物不脱离它的起源，植物将生命的每个环节都展现在它的可见性中。它的整个身体（它的起源，它的现在，它从起源到现在的整个绵延时间）可以全部展示出来。而动物的起源，动物的战争和挣扎，动物的戏剧性事件，动物的历史，恰恰在不停的移动和伪装中被抹掉了。

这是植物肖像和动物肖像的根本区别：植物显示在它的生长之线中，而动物无法用移动之线来表达，动物只能框定在立体空间中，它只能显现为体积——在植物中能够看到时间和力的绵延，在动物那里，只能

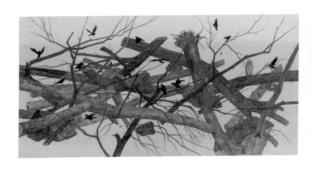

白昼冷却下来

布面油画

60cm × 120cm

2016

吴笛笛

看到空间和力的瞬间定位。

这甚至是人们热爱植物的理由——在吴笛笛的绘画中，确实有一种植物之爱：植物不伪装，没有攻击性，它诚实，谦逊（那些细小的无名草该是多么地与世无争），忍耐（树木被锯齿割裂而显露出来的年轮），顽强（苔藓对石头的征服），它对可见性无保留的展示——植物展示了一种特有的纯洁：生命的纯洁，力的纯洁，欲望的纯洁，以及思想的纯洁——没有绘画比吴笛笛的绘画更能展示这种纯洁性了。植物的纯洁性也内在地要求这些绘画的纯洁性和朴素性：画面中没有杂质，没有剩余的要素，没有包裹植物的复杂环境，没有对植物的任何污染，唯有盘旋在这些植物周围对这些纯洁性不停地歌唱的小鸟（小虫）——这些小鸟（小虫）似乎受到了植物的感染，也变得像植物那样异常地纯洁。

无动于衷的风景

　　杨劲松的最新绘画，是关于大海、云彩和树林的风景。他用黑白色来绘制这些风景，就像这些中性的色彩一样，这些风景平淡无奇：大海安宁，偶尔泛起轻微的涟漪；树木枝叶笔直，没有被狂风席卷；云彩沉静，稳定地螺旋般地盘驻在天空的一角。这些风景单纯自在地存在着，黑白色荡涤了一切杂质，也荡涤了意义和激情的繁殖。这些大海，云彩和树木都不激进地起伏，因为擦除了色彩，也擦掉了沐浴在它们身上的外光。这是纯粹的大海，纯粹的树木，纯粹的天空，它们似乎脱离了风暴的任何侵袭。总之，这些风景画无动于衷（如果我们非要将之称为风景画的话）：既对外力无动于衷，也对人的目光和情感无动于衷。这些风景也是对人的排斥，对人的情感的排斥，人的形象不仅没有出现在画面上，人的激情似乎也没有出现

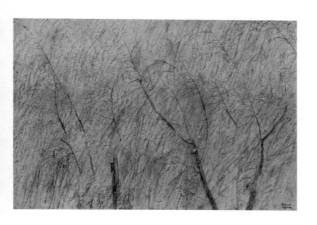

柳之二

布面油画

300cm×210cm

2016

杨劲松

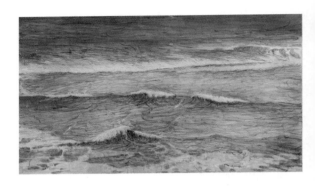

水之十

布面油画
210cm × 360cm
2018
杨劲松

在画面上。大海，天空，树林，它们只是赤裸地兀自呈现，它们只是以客体的形象出现——对杨劲松来说，风景只是一种物件——大海只是水的大量聚集，树木只是植物，云彩只是空气形态。

这是另一个意义上的对风景画的颠倒。无论是西方的风景画，还是中国的山水画，都有强烈的情感托付其中。人们将风景绘制到画面上来，正是因为它对人来说意义非凡。它是目光的感知对象，它有时候会激发人的崇高感和躁动（无论是英国画家泰纳的肆虐的大海，还是德国画家弗里德里希的波涛拍击岩石的大海），有时候会令人安静和沉思（无论是17世纪荷兰风景画的飘逸而开阔的云彩，还是康斯坦布尔的郁郁葱葱的树木草地）。风景画所框定的形象总是试图触及人的感官。中国画中的山水不仅触及感官，甚至提供了人们的想象居所，它试图将人拉扯进去，试图让人们钻入画中。而杨劲松这里的绘画，既不崇高（这些风景激发不了人们的浩叹），也不优美（它平淡无奇，并不能让人流连忘返）；而且，它毫无引诱人居住和栖身其中的欲望——人似乎不能在这样的大海中畅游，也不能在这样的树林中休憩——他的树木只是一个树的局部，一个剪影般的局部，一个平面的局部，人们在这里无处藏身。

也就是说，杨劲松在这里尽量地根除风景绘画的

意义和人文要素。他让画面保持最大程度的沉默，让画面不向人说话，甚至不给人留下想象的空间。无论是云彩、大海还是树木都占据着全部的画面本身，直至被画框截断。这是绝对的云彩、大海和树木。它们由细碎的画笔草草勾勒而成的密集线条所构成，画面被填满，因此挤走了任何可能的故事生成。由这些轻盈的碎线构成的波浪、树叶、云层，使得画面平静：大海并不波澜壮阔，树木也不摇曳多姿，云彩也不卷舒翻腾。线条在画面内部追逐线条，无数线条和线条之间进行着一场温和的游戏，它们平淡而天真，这些线条的游戏在画面内部自主地进行。这是风景的零度。这是排斥情感、排斥背景、排斥历史和预言的风景。这是反抒情的风景。

这种零度的风景如果不向外诉说，那它们到底意味着什么？这仅仅是风景的沉默隐忍？杨劲松的这些绘画都是试图画出一个截面。尽管画面饱满（它们没有余地），但它们都是以截面的形式出现的：画框截断了大海、云彩和树木，也可以说，大海、云彩和树木都在拼命地向画框外溢出，只是有限的画框将它们粗暴地截断了。因此，这些画只是大海的一个截面，树木的一个截面，云彩的一个截面。它们只有自身的绝对独一性，它们不和任何的异质性要素混淆，它们只归属于一个更大的整体，可以说，它们归属于画框外

的无限的整体。也就是说，它们是无限的大海、无限的天空、无限森林的一个局部。就此，这些绘画，与其说是要表达绘画所呈现的大海、云彩和树木的意义，不如说，它们真正要表达的，是大海的无限性、云彩的无限性和森林的无限性，这是用有限性来表达无限性，这是有限性和无限性的游戏。大海中没有风暴，但是，大海之外还有无限的大海；云彩之内没有幻想，但是，云彩之外还有无限的云彩；树木没有姿态，但是，树木之外还有无限的森林。大海只是大海的一部分，树木只是树林的一部分，云彩只是云彩的一部分——这些绘画的意义与其说在画外，不如说在画框之外。我们更明确地说，这是画框内外的游戏。或许，绘画的重心不是具体的大海，或者树木，而是包围大海和树木的画框。

正是这画框，正是这有限性和无限性之间的游戏的运转工具，正是这画框内外的空缺和在场，才是这些画的意义所在。我们看到了这些所谓的巨大的"风景"，难道我们不想看到这些风景的外延吗？不想看到这片风景的整体吗？我们看到了树枝的一部分，难道不想看到一整棵大树或者整片森林吗？我们看到了海的局部，难道不想看到大海的全貌吗？——我们不是总在海边试图无尽地远眺吗？这些画，激发了我们的无限性欲望。我们也因此可以理解杨劲松的这些画为

什么如此之饱和，为什么画得如此之大：一片风景哪怕塞了巨大的画框之内，它仍旧是一个局部的有限性。因此，这些画呼吁人们以新的方式去看，人们应该超出画框去看，应该试图将画框拆掉去看，应该迈出画框的栅栏去看——这同中国古典山水画的有限性和无限性的游戏截然不同。对后者而言，人们不是通过拆毁画框来通达无限性，无限性是隐含在有限的山水之间，通过画面的留白来暗示的，无限性是在画面内部，在画面的深处绵延不绝地展开的。而在杨劲松这里，对无限性的获取，要借助目光来拆毁和挣脱这些封闭的画框。对古典山水画而言，无限性既有自然的无限性，也包括人生的无限性；而在杨劲松这里，无限性就是绵延，就是时空的自然的无沟壑的铺展和生成。他的绘画，就是无限性的一个短暂的截面，一个生成的瞬刻，一个偶然的场景——它并不试图成为一个特殊的视觉焦点，而是想成为永恒绵延的即时雕刻；它并不是对美和激情的恰当捕捉，而是试图将静止的画面空间转化为一个延宕的片刻的运动时间。

物能尽其用吗?

　　面对一个物件,我们通常提出来的问题是:它是什么?它表现为什么?它能做什么?也就是说,我们总是要问:物的本质、物的表象以及物的动能是什么?这三者的关系是什么?也就是说,存在着一种物的形式和本质的基本区分吗?存在着柏拉图式的物的本质吗?物的形式是物的本质的表象吗?或者,物的本质决定了物的功能吗?物的外在性和内在性的二分是有效的吗?物是自在的、独立的,抑或它和人有一种特殊的关系?人又是如何来叙述物的?郭工的作品提出了一系列这样的问题。如果说存在着某种柏拉图主义的对物的一以贯之的思考方式的话,郭工则通过他的方式给出了自己的答案。他尤其以树木和不锈钢为例。这两种物件迥然不同,一个柔软,一个坚硬;一个是自然之物,一个是加工之物;一个是有生命之物,一

个是无生命之物。

大体而言，郭工是以透视主义的方式来处理（解释）物的。他从不同的角度看待同一种物。他对树进行不同的处理和解释。树是一种客观之物。但是，对郭工来说，它并没有一种确定的本质和知识。没有一种本质，没有一种功能能够穷尽树的特性。物并不能尽其用。可以依据树的肌理和年轮来对待树，解释树，通过顺应树的年轮法则来剥离它，从而展示它的内在性，它的生长痕迹；相反地，也可以违逆树的年轮法则对树进行平面解剖，使之成为一个打破生长年轮的平板。这是两种解剖树的方式。还可以根据树的形状，它的根茎、枝头，根据它的形式感来组合它，使之与另外的树、树枝和树叶进行嫁接，从而使之成为一个视觉客体。也可以从树的功能来解释它，它的建筑功能，它的力学功能，它的筑居功能。甚至可以从它的生命，它的死亡，它的时空位移（从大地上的树木到建筑物上的横梁，再被拆毁来到艺术家的工作室）来确定它们。

郭工既展示树的内在性，也展示它的外在性。内在性和外在性并不吻合于树的本质和表象。内在性也可能是一种表象（看看那些树木年轮的充满各种曲线的痕迹！），外在性也未必是一种本质。不过，哪怕是展示树的内在性，他也有不同的方式：可以将整棵

树进行解剖（他沿着年轮来切剖树干），也可以将树的某一部分（树干部分）进行反复的剥离，一层层地剥落树皮和树干，但又不让它和树本身真正地割舍，而是让它沿着树干垂挂，使之不间断地铺陈下来，直至地面。矩形树干的一部分被剥落成一个柔软的悬置长方形，而它的根部和树枝部分保持原样不变，从而让树最终变成了一个奇特的构型，一个异质性的树景观。这是一棵树，但变成了一棵异质性的拼贴之树。这是分离的总体性，是树外在性和内在性同时并置和展示的总体性，是人工和自然同时交织在一起的总体性。郭工就此打开了树的各种各样的生成潜能——树可以向各个方向、各种形式、各个领域开放，变化，生成。

我们在这里看到，树既可以是农民的居住器具，也可以是文人雅士的观赏对象，它可以是一种有着特殊生长规律的植物生命，甚至可以是对他物的再现和模拟手段（郭工用红木枝条模拟钢筋造型，使之成为优雅的线的舞蹈，使之生成为中国古典绘画的线的游戏）。就此，树被置放在不同的关系中，可以展现不同的功能，也因此可以体现出不同的性质：它是生命，它是景观，它是美学，它是建筑，它是可以细细研究的科学客体……那么，在这里，我们该如何确定一棵树（或者一个一般的物件）的本质和知识？物有一种确切的本质和一种确切的知识吗？或者说，物存在一种

钢筋肖像 No. 3

红木

尺寸不一

2016

郭工

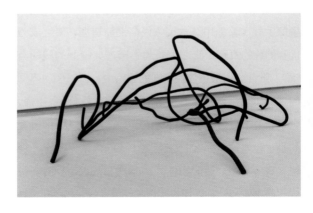

普遍的本质吗？

显然，物无法尽其用。它有各种各样的功用，它有各种各样的形式，它的每一种功用占据着一个具体的形式，这或许就确定了它的每一种性质。形式、功能、性质都是具体化的，其中的每一个要素都是具体化的，一件物是各种具体化的结合，而不是一个抽象的总括，不是像柏拉图那样的一个具体的形式总是要符合一个普遍的本质那样的结合，也不是一个具体的功能和一个普遍的本质相结合。恰恰相反，物有多种性质，每一种性质都和具体形式、具体功能相结合。这三个要素每一个的变动都会引发另一个的变动。在此，物总是展现为不同的形式、功用和性质，而绝无一个最终的普遍本质。没有一种形式、功用和性质能确定和囊括一个物件的根本特征。

郭工对不锈钢的处理同样如此，不锈钢是以叠加的方式，通过反复地磨平而以镜面的形式出现，人们在不锈钢面前滑稽地看到了自己的镜像，而从它的后面则看到了一个石块形象。他总是发明出物的另一种功能，另一种特质，另一种形式，另一种从未诞生过的形式——物有如此之多的形式潜能。他甚至发明了黑色电灯罩，他还在一个局限的瓦罐中展示了无穷无极的蔚蓝天空……这些形式和功能有时是顺应自然的，有时是违逆自然的，但它们都不是人们惯常对物的使用

切问 – 不锈钢 B – B

不锈钢

60cm × 18cm × 39cm

2016

郭工

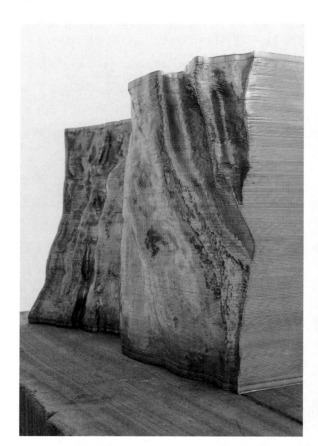

形式。他针对的，或者说他要反驳的，恰好就是人们对物的惯常想象和使用。郭工将物引向另一个方向，一个从未有人探索和走过的方向，一个物自身也不知道自己路径的方向。物从它的俗套中，从人们对它的固有神化和想象中解脱出来。物变得面目全非，或者说，物本来就不应该有确切的面目。

而这些意味着什么？事实上，物是无法穷尽其功能和形式的，这正是因为它没有一个确定的本质。物的功能和特质不在它自身之中，而在它和人的关系中，在它和他物的关系中。它只能在关系中来确定。每一个关系都不一样。每个关系还处在动荡变化之中。郭工已经给我们展示了树和人的几种关系——人用各种各样的方式来同树链接。显然，这远远不是全部的关系——我们还可以想象郭工会有另外的链接和生成树木的尝试。而每一种关系都有它独到之处，每一种人和物的关系都决定了物的功能和本质。因此，与其说物有一种本质，不如说，物有多种多样的本质。正是这种多样化的本质，使得物的本质这样的概念膨胀性地爆炸和失效了，我们甚至可以说，基于独一性的本质概念的形而上学也应该爆炸和失效。

而关系则是多变、临时和偶然的。怀特海甚至相信，关系可以在一切不同层面和大小之间发生。这就意味着，一个物可以同他人，甚至是他物有无穷无尽

的关系，物处在层出不穷的多样关系中，而且，人和物的关系并非最权威的关系，人对树的感知同树对树的感知只不过是程度上的不同而已，它们是平等的关系。我们能确定郭工对树的哪一种处理是最终极的处理或者最权威的处理吗？不仅如此，人和物的关系，物和物的关系有时还交织在一起，物对物的感知和人对物的感知结合在一起，这是多重关系的结合和缠绕。它们要在不同的关系中获得满足，它们要获得不同的满足关系。郭工对物的处理，或者说，在对物的解释中，总是要获得满足感——这是这种物的解释学的基本理由——如果没有这种满足，就不会有对物的最后处理和解释。

正是这样，正是以满足为旨归，或者说，物的知识总是服从于满足，我们可以说，这是一种尼采意义上的快乐的知识。我们可以想象郭工在他的工作室拿着各种工具（肯定包括大量的刀具）探索物的内里时充满喜悦。正是这喜悦让他发现了物的各种离奇的可能性，这喜悦让他发现他和物的各种关系，这喜悦让他发现了物和物的非凡关系。但是，没有任何关系是最权威的关系；没有任何一种关系能够耗尽这个物的全部意义。每个关系都只能是一个片面性的关系："事物的本质永远不会从任何关系方面或与它的互动方面完全地表现出来。"一个事物无法被唯一的定义或者

关系耗尽，也无法被人的某种强力所耗尽。事实上，郭工就展现了各种各样的强而有力的对树的使用和解释方式——每一次使用和解释都是一次快乐的满足。对物的使用方式越多，满足就越多，关于树的定义和知识就越是增加，试图对物进行一劳永逸的定义的可能性就越是减少。如果说，确实存在着一种朱熹式的格物致知的话，我们要说，不同的格物方式会有不同的知识。或者说，每一次格物都会获得不同的知识。每一次格物都会赋予物新的生命。每一次格物都是一次生产。就此，并没有物的最后的绝对知识。物在此强烈地表现出对终极知识冲动的拒绝。在这个意义上，格物致知总是有限度的，也可以说，它一定是无穷无尽的。正是由于这种无穷无尽，生命的快乐也是无穷无尽的。

在沉默和言语之间

　　李宝荀相信万物平等。动物，石头，人，建筑，用具，对他来说，都没什么区别。他把一切看作是物，他抹掉了这些被画对象的象征、激情和个性。他要么将人扁平化，掏空他们的深度和内容，使之成为干瘪的符号；要么将人骷髅化，使之成为无血肉、无生命的硬朗之物——这些骷髅丝毫不引发恐怖；他将鹅也牢牢地凝固了，使之成为画面上沉默的冷静雕塑。那些本来就不动的物，石头、袋子、木板、画框、蛋，都孤零零地悬在画面上。它们或者单独地挤满画面，在一个有限空间内被放至最大，它们塞满于人们的目光中；要么就和其他的石头、袋子、木板、画框、蛋排列成一种画面秩序。在这个秩序中，也只有石头、袋子、木板、蛋或者画框现身，真实复数之物的现身，同一物的多样性和差异性的现身。这些同一但又差异

之物，这些复数之物，彼此也是平等的，它们不存在结构上或者空间上的支配关系。

无论呈现哪一种对象（人，动物，物），无论是哪一种呈现方式（单个的呈现，还是复数的呈现），这些被画之物都不植入到任何的环境中，它们切断了和世界的联系，它们似乎与外界毫不相关。或者说，李宝荀将它们从世界中粗暴地劫持过来，将它们囚禁在一个封闭的画框中——它们孤独地涌现，悬浮地涌现，毫无掩饰地涌现，毫无背景地涌现，毫无激情地涌现。即便是树，也并非长在地上，而是长在一个黑暗的虚空中；似乎目光只能被这些单一之物所充斥。李宝荀试图将一切画成物，试图画出绝对之物，画出绝对的物自身，试图让物如其所是地显示，试图剥开物的语境、叙事和历史。这是现象学意义上的人和物的绝对照面。

这些绝对之物，大都呈现黑白色。黑白色主宰了画面，也主宰了这些物。似乎只有黑白色（以及黑白之间有分寸的过渡色）才能让它们更无表情，更加冷峻，更加幽深，更加孑然独立。这些黑白色赋予了这些物以荒芜感。绝对之物仿佛来自一个遥远的场景——这个遥远的场景不是来自历史深处，而是来自一个无历史的远古：石头没有历史，布袋子没有历史，骷髅没有历史，蛋没有历史，甚至那个凌乱的画室也没有历

誒

纸本色粉

59cm×65cm

2017

李宝荀

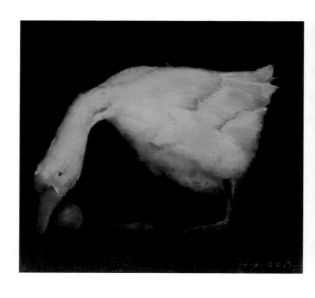

自律和克制

布面油画

120cm × 150cm

2019

李宝荀

史，它们似乎永久存在，完全不依赖于人而存在——即便是画面中的那些扁平之人，那些雕塑一样的鹅，似乎也没有历史。它们好像不会出生于某个时刻，也不会在某个时刻死亡——它们永恒地在某个地方凝固。

但是，李宝荀常常在灰白色的凝固之物上点缀某些淡黄色、淡红色或淡绿色，它让这些冷峻之物沾染某些光晕。这些淡黄色散布在画面的不同角落，它们有时候不得不呈现出这种颜色（鹅掌的颜色），有时候则毫无理由地抹在画面上（完全是人为的随意添加），有时候围绕着这些物点缀着这些物（石头的四周），有时候就直接穿插在物的身体上面（凌乱的画室中），它们构成画面的刺点，让画面获得一些轻微的活泼。这些颜色似乎又在激活冷峻而沉默的画面，似乎让那些僵硬和绝对之物复活，让它们情不自禁地跳跃——李宝荀让他的画面一直就在这种僵硬和活力，沉默和言语之间摇摆。更恰切地说，它一方面要清洗掉人和物的内在深度，让它们脱离人的世界；另一方面，它又不期待一种绝对死寂和黑夜的效果，它要让物获得另外轻巧的黄色火焰，这簇火焰不是在人世中发光，而是在一个非人、非历史的物自身的世界中发光。它照耀的不是幽深和忧郁的历史，而是历史之前的那个蛮荒而寂灭的混沌。

苹果是一种景观

董枫用十四年的时间来制作苹果。我们可以说，她生命中有一段至关重要的时间是和苹果相关联的。先是在 200 多件巨大的纸上绘制苹果，然后制作了 6000 多件大小不一的陶瓷类苹果，还有 500 多件玻璃钢苹果（她还有大量的因为不满意而毁坏掉的苹果）。董枫为什么要不停地制造苹果？在这个过程中到底发生了什么？

我们可以想象，苹果充塞着她的日常生活。或者说，她的日常生活就是制作苹果，以传统绘制的方式，以工业机器的方式，以电子数码的方式来制造苹果。她日复一日，兢兢业业地制造出这些苹果，苹果对她来说，有非同凡响的意义。它就是她的实在内核，就是她的绝对之物。她的劳作，她的职业，她的日常生活，她的重心，以及她的情感，就是去制造苹果，就

像一个常年栽种苹果的果农一样。他们都以苹果作为自己最重要的收成，都将苹果作为自己生活的目标，都事无巨细，都对苹果小心翼翼，精心呵护，都在这个过程中赋予自己以激情，都有深深的苹果之爱，都是完美的苹果主义者（董枫忍受不了那些在她看来有欠缺的苹果，她不断地毁掉它们）。在某种意义上，他们都将自己的命运寄托在它们身上——在这个意义上，董枫将自己变成了一个果农。她首先是作为一个农民，一个种植苹果的农民来生活的，每一个苹果都凝聚着她的劳动。但是，似乎没有一个额外的苹果和一个特异的苹果凸显出来，也没有一个最终作为尾声和终结的苹果，也就是说，没有一个大写的苹果。对于果农而言，同样如此，产量至关重要，个体苹果无关紧要。对董枫和果农来说，并不要求强烈的风格化的苹果，他们真正在意的是苹果的"丰收"，是大规模数量的苹果，是大规模苹果构成的无限景观。只有数量上的庞大和无穷无尽，只有显赫和生动的苹果景观，才是他们真正的"收成"。对于果农和董枫而言，苹果的产量才关乎他们的命运和成败。正是在对产量的追求中，他们的创造和激情才得以爆发。

董枫将农民的田野转化成艺术家的工厂，将现实的苹果转化为雕塑的苹果，她不是种植苹果，而是以工业机器的方式来生产苹果——她用数字化的方式来设

苹果

陶瓷

尺寸可变

2005—2018

董枫

大苹果 No. 48 − 59

纸上水彩

300cm × 100cm × 12

2012

董枫

计苹果的图案，建造模型，购买材料，召集工人来制作，按照规范和流程来生产，从而将艺术家的工作室变成一个长久的厂房和车间。在这个厂房里面，到处都是苹果，各种类型的苹果，各种尺寸的苹果，各种造型的苹果，各种材质构成的苹果：手绘苹果、陶瓷苹果、钢铸苹果，它们琳琅满目，构成一个规模性的苹果景观和苹果工厂——毫无疑问，这是一套完整的工业生产制作流程。在这个意义上，董枫将自己生成为一个工人，一个生产雕塑苹果的工厂工人。也就是说，作为艺术家的董枫先是将自己生成为一个农民（她精心呵护它们，她寻求苹果的丰收，她长期以此为业，这是农民的激情），然后将自己生成为一个工人（她像工人一样设计、制作和生产苹果）。她同时是艺术家，是工人，是农民，她通过苹果将自己生成为三位一体。一个艺术家的创作过程，就是不断地改变自己的过程，就是不断地将自我向他者转化的过程，她在创作作品，但也在创造一个新的自我，她在创造作品的过程中创造新的自我。她在三种身份、三种劳作和三种情感中不停地晃动，也可以说，她是将三种身份类型不断地融合。她的职业是艺术家，她的激情是果农的激情，她的方式是工人的方式——于是艺术家就同时以多种面孔来实践她的生活。

为什么要这样，要如此长久和大规模地来制作和

生产苹果？我们可以从两个方面来猜想：在很长一个时期内从事唯一一项工作，一项带有强烈重复性的工作，一项看上去"笨重"的工作，一项将自己彻底投入其中的工作，这本身就具有一种自我修为的意味。这重复的生产，这无限的生产，这以一个单一客体为对象的重复性生产，这沉浸式的心无旁骛的内化生产，这本身充满了自律意味的生产，就变成一种自主的生活方式。艺术实践就此变成了一种将自己封闭在苹果之中的修炼，苹果既是这修炼的界线领域，也是其客体和目标。艺术创造同时是抛弃外部世界、摆脱外在目标的单一修炼。正是在这一点上，董枫的工作同农民或者工人的劳作有所不同，对于工人和农民而言，长久的劳作，长久的单调劳作，通常是被动性的，是受生活所迫，是某种意义上的劳动挣扎（农民持久地栽种水果并不感到愉快，工人在车间长久地生产并不感到愉快，如果有更好的选择，他们会放弃眼前的工作）。但是，董枫是自主的选择，哪怕她感到挣扎，也是自愿的挣扎。如果说，农民和工人的劳作不构成修炼的话，董枫的修炼恰恰是以劳作的方式呈现的。对于农民（工人），甚至一般劳动者而言，劳动是一种被迫行为，劳动是痛苦的根源，劳动是生存的强制手段和中介，许多艺术家因此提出要"拒绝工作"。但对于董枫来说，劳动（她确实是像工人、农民一样劳动）或

许是快乐的来源，劳动构成了生活的意义所在，劳动是一种主动抉择。她不是通过拒绝劳动来获得生活的意义，而恰恰是在投身于单调长久的重复劳动的过程中，获得生活的意义。

但是，我并不确切地知道为什么董枫将苹果作为她持久的劳作对象。塞尚也曾经反复地画苹果，人们也对他选择苹果的理由莫衷一是。董枫为什么执着于苹果？苹果的象征意义和指代意义多种多样，也有围绕着苹果的众多传奇（最有名的当然是伊甸园中的禁果，人们在无数的《圣经》题材的绘画中能看到这个以苹果形式出现的禁果，它是诱惑与禁令的结合，它也是人类基本原罪的起源，在某种意义上也可以说，没有这禁果，就没有尘世人类的开端），但到底是哪一个吸引了董枫？或许，任何一个有关苹果的传奇寓言都不重要；或许，所有的苹果传奇寓言都很重要。一个客体降临到艺术家身上，一个艺术家选择一个客体作为持续的创作对象，缘由往往难以言表——这是艺术家的神秘邂逅。无论如何，苹果是最普通、最常见、最流行、最广泛的水果。作为水果，它饱满圆熟，可以作为生命的养分，它可以被吃，被喂养，被消耗。它也可以被看作生长，是成就，是完满，是充分，是孕育的普遍和大全结果（所谓硕果累累）。它孕育生命，喂养生命，成全生命，但自身又被一遍遍地消耗

殆尽——苹果的发育和消耗过程，也是一个从无到有，从稀缺到饱和，从微末到整全，以及所有与此相反的整个的轮回过程。在这个意义上，苹果可以被看作充满轮回命运的生命迹象。同时，苹果性格平和，形象圆融，味道醇正，老幼咸宜，它是平凡而不可或缺之物——平凡和一般，这是苹果最恰当的品质：无论是它的外在构成形式，还是它作为食物的特征，抑或是作为纯粹的视觉客体。在这个意义上，苹果不仅与生命相关，还与日常生活息息相关。它存在于一般的时空范围内，它有无与伦比的可见性和熟悉度，它是感官世界最容易撞见的客体。将这种最一般之物纳入自己的生活中心，无论如何，这是有关日常生活平凡性的颂歌。

董枫正是在这里体现了自己的激情和执着：将生命的轮回激情托付在日常生活的平凡之中。她精心地绘制和生产苹果，但并不要求这些苹果的绝对实体，并不以绝对写实的方式来再现这些苹果，这些苹果只保有苹果的粗糙轮廓，它们有些微的扭曲变形，它们的色彩与苹果的颜色毫无关系（有时候是黑白的苹果，有时候是杂色的苹果，有时候是携带鲜红色粗壮果柄的苹果）。这与其说是苹果，不如说是有关苹果的形状和图案指示。正是这有些变形的苹果形状和图案，使得苹果可以放松地生长和延伸，苹果和苹果之间就不

再是一种呆板的组织关系，而是一种丰富、生动、自由的勾连关系。它们相互呼应，共鸣，牵扯，游戏，对话，它们仿佛在彼此起舞，正是在这个意义上，这些苹果变得生机勃勃，苹果仿佛在说话，在喧闹，在跃动，它们践踏了纸张，覆盖了纸张，在自主地嬉闹。无数的苹果（尤其是那些醒目的红色苹果枝）仿佛在墙上纵声歌唱。董枫的纸上苹果画幅巨大（她有时是整个身体趴在置于地上的纸上来画），它可以容纳无数的苹果，可以让苹果形成足够的景观效应，让苹果变得夺人耳目——如果苹果在歌唱，这也是高分贝的朗朗歌声。四周墙上的无数苹果将空间自发地转换成喧哗的乌托邦。可以想象，人们在这无数苹果的包围下，会感染到苹果本身的快乐，会情不自禁地和苹果一道跳跃。

　　这些苹果正是作为整体才获得了它们各自的意义。尽管这些苹果是以个体形式显现的，但是，董枫并非在纸上一个个地画出它们，然后将它们组织在一起。相反，她是将这无数的苹果当作一张画来画的，她先是画出了纸上的线条，画出了整张大画的粗线条，然后再局部地将苹果勾勒成形。先是有了一幅苹果大画的构图，然后才让这些单个的苹果一一落实在纸上。从这个意义上来看，单个苹果也非独立自主的。只有融入整体之中，只有在一个景观之中，只有作为无数

其他苹果的堆砌和复制的要素，只有作为这个景观整体的一个活跃的联动的局部，它才获得其存在意义——苹果生活在苹果中，或者说，苹果生出了苹果，绵延不绝，生生不息。

董枫还制作了 6000 多件陶瓷苹果和 500 多件玻璃钢苹果。这些苹果大小不一，形状不一，色彩不一。它们经历了一个复杂而漫长的生产过程（类似一个产品在生产车间的完整生产过程）。同纸上苹果不一样的是，它们确实是以个体的方式存在的。它们可以被单独地呈现，它们有自己的实体，有自己的形式，有自己的空间，有自己独一无二的存在感。但是，对董枫而言，这单个的玻璃钢或者陶瓷苹果实体也应该被纳入到一个整体之中，也应该成为一个巨大的装置景观。在这个景观整体中，不仅出现了可见的大小、高低、扁圆、黑白等形式的回旋、错位和交叉的空间节奏，它们如同迷宫一样繁复多样；也出现了不可见的艰辛、摸索、希望和漫长的时间痕迹，出现了一个人无与伦比的忍耐和细致。对农民而言，经年累月就是为了硕果累累，就是为了一个显赫的收成。对艺术家而言，则是为了一个独一无二的景观，一个令人震惊的视觉客体，一个实在的幻象和幻象的实在。这个实在的幻象的机制同马克思所说的商品机制迥然不同。当年马克思说，商品以其符号形式，以其交换价值压抑了劳动

力价值和劳动力时间，但是，在董枫这里，这陶瓷苹果则是反商品属性的，它巨大的景观彻头彻尾地暴露了劳动力价值和劳动力时间。如果说，商品有拜物教的形式的话，那么这里的艺术作品，则是以反拜物教的方式出现——生产和劳动，艰辛和喜悦，创造和收成，在这个非凡景观中自然而然地流泻而出。

晃动的景观碎片

　　郭伟的这组新作品具有分裂的特征。图像还保持着模糊的轮廓，但是已经被解散或者正在解散。这是纯粹的自发的解散，因为这些图像没有中心和焦点。它并不将中心和焦点作为解散的目标对象。也可以说，这些图像原本就没有整体性。无论是一匹马，还是一头牛，或是一辆车，它们都在自我瓦解。因为没有针对性的目标，它们的分裂和瓦解并不激进和暴躁，这些分解并不具有强烈的戏剧性，也就是说，没有显赫的事件成为分解的原因。汽车的瓦解不是因为车祸，它孤零零地瘫痪在地上，失去了轮胎和支撑，一些碎片离开了车身，但是，它们并没有爆裂的感觉；一匹马四肢矗立着，但是，马的身子却像在拆毁，像是切片那样在一层层地被切割，它随时会坍塌，马的脖子和身体有一种高低错位；而一头牛的头似乎离开了身

体，至少看起来没有脖子，但这并不让人感到惊奇。还有难以确定的四肢动物——郭伟将之命名为《切片》——也以一种混乱的方式盲目地拼贴在一起。切片拼贴的龙虾被无名的动物和色块包围，以至于我们无法将它作为画面的焦点，或者说，整个画面都没有焦点——在郭伟的这组作品中，丧失稳固的内聚焦点是它们的共同特征。

这是散碎的绘画，去中心化的绘画。它和抽象绘画致力的变形和扭曲并不一致。这是塞尚开拓的分解传统。塞尚最先将整体性进行切割，但他的切割并没有导致画面的分离，他以切割的方式让整体性以一种新的方式来搭建，整体性变成了一种充满褶皱的总体性，一种结巴的总体性。尽管画面出现了各种各样的裂痕，但是塞尚并没有让它的画面失去重心。塞尚画面的分解裂痕导致的后果是下坠，绘画重心向下移动，以至于塞尚通过这种分解让绘画获得一种重量，这样的分解给人的感觉是因为物体或人物过重而分解，而下坠。画面似乎承受不了过多的折叠重量而下坠。在塞尚这里，人们可以通过分解和裂痕看到一种敦实和重量，分解反而让绘画重新获得了更加顽固的总体性。但是，郭伟的分解则是一种相反的轻盈，似乎是因为被画的对象太轻而分解，图像看不到焦点，各个体块不断地离开中心漂移。正是因为轻盈，画面的形式是

四散漂移而不是往下坠落。

但绘画是通过什么方式显得轻盈的呢？或者说，画面为什么是轻的呢？郭伟将作品分成各种不规范的几何体块或切片，但不是像立体主义者那样将它们进行挤压或者折叠，因为挤压和折叠会让绘画变得厚重而容易下坠，而郭伟是让这些切片分离，让它们变薄，变细，变碎。这些切片被一种分离的力量所拉扯。分离的力量往往是通过指向外部的箭头来表达的。郭伟画了很多这样的箭头。《烟头与茶壶》布满了箭头，都是离心方向的，指向画面的边缘和外部，仿佛绘画在解体；《伊卡鲁斯岛》也是如此，大量的箭头指向了右外侧；《荣耀》的箭头似乎在画面上飞翔；《龙虾》的箭头在疾走；《笨猴》的箭头在不同的高度、不同的层次不断地离开树干和树枝；《大鸟》的箭头指向各个方向；《身份照》的图像的边缘被箭头所环绕——郭伟的绘画通过箭头确立了方向和矢量，它们在外溢，在漂移，在逃离焦点，在逃离画布本身。没有什么比箭头更加背离中心了，这是绘画去中心化的重要步骤。除了箭头外，郭伟还在他的画布上布满了各种色点，它们不是非常密集，但是，还是很显著地在画布上四处点缀，这些色点大都在画面形象的边缘，从画布的底色那里发出闪烁不已的光点，有时候这些色点还会往下方流淌，形成一条断线。这些色点、断线并无任何的

晚安

丙烯布面

150cm×200cm

2020

郭伟

伊卡鲁斯岛

丙烯布面

120cm × 100cm

2021

郭伟

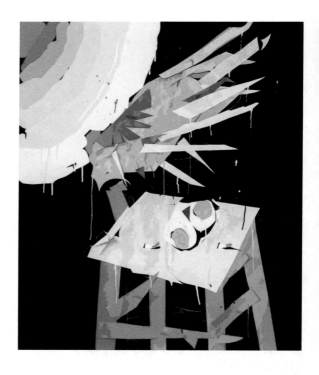

指涉意义，它们是画面的多余之物，但是，这些琐碎的多余之物，这些无意义的点缀，同样地脱离了中心性的控制。或者说，它们是中心性缺失的标志。除了箭头和色点在逃离中心之外，郭伟还努力地让他画布上的这些图像边缘不要成为一个封闭的区域，不要被一个严密的线条包裹。边缘敞开，离心之力线就能够轻易地逃走。《头》中没有边缘，或者，头的边线还在图像之内；《透视》的黑色厚实边线经常中断，而且这个黑色边线与其说是对图像进行封锁，不如说是对图像反复地打开。《泉》的边缘是凌乱的，它被画框切断，以至于看不到它的边缘，《水》的边缘坎坎坷坷，似乎水随时可以泄漏出去。

正是因为这些脱离中心的外向箭头，还因为同样脱离中心的线条，郭伟的画面体块不再变得厚实，因为在向外部逃逸，这些体块就没有积累和叠加，就在不断地稀释，就无法堆砌自己的重量而下沉。这不是内聚的画面，而是涣散的画面；不是抽象变形而获得一个内在整体的画面，而是一个因为离散而去整体化的碎片画面。郭伟的这些涣散、分离和碎片的画面在今天意味着什么？这仅仅是形式主义的探索吗？或者说，郭伟仅仅是在探讨一种新的绘画方式吗？或者我们也可以这样问，郭伟这样的作品有强烈的形式感，但是，这样的形式难道不是一种社会历史的产物吗？

让我们回到碎片和断裂这样的理论背景中来。

绘画的断裂是从塞尚这里开始的。梅洛－庞蒂在解释塞尚的时候说，断裂的出现是因为自然在流逝，在变化，外在对象在运动。从根本上来说，断裂是因为变化和运动，画面断裂是对这变化和运动的表达。但是，梅洛－庞蒂说，塞尚的画面断裂是表层的，它们最终还是被焊接在一起了，因为事物本身是总体性的，哪怕它以断裂的形式出现，它还是断裂的总体性，是总体性内部的断裂。断裂不过是事物获得总体性的前提和条件。断裂的存在，就是为了对总体性进行焊接，断裂恰好是从反面来巩固总体性的存在的。断裂强化和肯认了事物的总体性。因此，从根本上来说，这是对绝对断裂的否认。如果说，断裂是因为外在对象每时每刻都在流变的话，那么我们可以更恰当地说，是 19 世纪的机器运动开始让世界的流变变得更加显著。塞尚是对这一运动最早的画面的醒觉者。他就是通过绘画来知觉世界的运动和流变的。

不过，郭伟这样的断裂不是为了恢复总体性。断裂就是对总体性的绝对破坏，断裂是绝对的去中心化的断裂。它绝不构成总体性的内在条件。郭伟这样的断裂——我们甚至可以说，这是今天的断裂——并没有流露出对总体性的迷恋，断裂不是对总体性构成的可怕威胁，断裂就是我们的现实本身，是我们的自然

要素，也是我们的生活要素。总体性已经分崩离析，它既不可能恢复，也毫无值得留恋之处。

这样断裂的碎片来自何处？工业革命导致了自然的碎片：一座山，一条河，难道不是被分裂成了各种各样的切片了吗？人们不是对自然进行了各样的切分和改造了吗？地球不是被看作各种材料和用具的拼贴吗？各种大规模的基建、修路、钻井，对山的开凿，大坝对河流的截断，对地底的反复挖掘，让地球日渐成为一个分裂片段集合——人们用现代技术来肢解自然（我们只要看看中国山水画和欧洲的风景绘画，就能感受到在 20 世纪之前的山水自然是如何地一体化）；在自然被肢解的同时，社会的总体性也遭到了肢解。没有单一的共同体，人们不再信奉共同的文化、宗教或者真理，人们的利益也彼此冲突，社会变成了一个碎片化的强制性集合。它们不可能获得整合，出现了各种各样的分裂：自然的分裂，价值观的分裂导致的社会的分裂，以及具体个人自身的分裂——人们越来越难以在一个固定的地方停顿下来，也难以固守一个稳定的工作，他们处在即时性的流变之中：职业的流动，地点的流动，日常生活的流动。所有这些导致了不稳定的碎片感。最后，在现代社会中，人日渐成为机器中的碎片：无论是社会机器，还是一个具体的生产机器。人只是一个个社会机器中的零件，他只是单

纯作为一个功能而存在；他失去了他的人格总体性，他最终被机器撕得粉碎。而所有这一切，都被转换成表达的碎片：在电影中有一种艾森斯坦式的蒙太奇的碎片，在文学中有一种贝克特式的结结巴巴的言语碎片，在哲学中有本雅明式的各种意象翻滚得眼花缭乱的碎片。而在绘画中，从超现实主义开始就形成了一种漫长的以拼贴形式为主的碎片绘画。

我们可以将郭伟的碎片化作品放在这个背景中来对待。郭伟当然会意识到"一切固定的东西都将烟消云散"，再也没有什么可以作为支撑和凭靠之物。总体性的幻觉应该被放弃了。如果说，这些碎片化的形式是回应时代的话，那么，人们会问，郭伟的这些碎片化为什么会托付在这些动物形象上面？郭伟画了正在分解的马、牛、羊、猪和虾。如果说，人已经被现代性撕裂成碎片，那么，这些家养动物也被撕裂了吗？如果说，人会有一种碎片感知，那么，这些家养动物也会有碎片感知吗——这是郭伟这些绘画有意义的地方。碎片化是不是已经侵蚀到动物了？人们如今不是已经将动物，将这些可食的家养动物进行碎片化分解和处理了吗？我们确实看到了出售的动物的局部，动物被肢解：有专门出售腿的，专门出售肉的，专门出售骨头的，甚至有专门出售脖子、肠子和其他特定器官的——我们在超市中看到了不同动物的同一个部位

大规模地堆积在一起。每一个部位都脱离了它的身体的总体性。作为食物的动物的肢解已经被高度产业化了。被肢解是动物的命运。而且，动物是不是也像人一样感到了时代的飞速变迁？它们生长的速度不是变快了吗？不是也被喂养了各种新奇的饲料或者药物，以至于它们突变式地生长？它们被如此地改造，以至于它们会认不出自己来吗？它们面对世界的飞速变化，是不是也会产生混乱的碎片般的模糊感知？猪或者牛不是也被多种多样的眼光所看待，以至于它本身也被化解成切片了吗？碎片和切片无所不在。人的碎片，自然的碎片，动物的碎片，所有这些，都是一个转瞬即逝时代的征兆。这种飞速流变的现实打碎了整体感，人们不可能整体性地把握一切：人们无法完整地描述一天，无法完整地描述整个世界，无法完整地描述整个现实，甚至无法完整地描述一头猪。因为每一天，整个现实，整个世界，都是以碎片的形式出现的，人们只能一个片段一个片段地去经验，只能断裂地去经验，只能结结巴巴地去经验，人们只能语无伦次地说——就像郭伟这样的四散的碎片绘画那样去表达。

除了这些碎片外，我们还可以感知到郭伟这些作品的轻盈。正是轻盈使得这些作品能够四散地漂浮。这种轻盈是如何形成的呢？这是因为郭伟使用了非常跳跃的色彩来画这些切片。这些色彩多种多样，它们

彼此之间充满张力，而且毫无规律，有时候甚至显得杂乱，它们只是剧烈而频繁地对照、抵牾、冲突，这种对照除了引发分裂感外，之所以能让画面变得轻盈，是因为鲜艳而跳跃的色彩不会让画面变得滞重和凝固，也不会让画面获得一种圆满感。也正是因为这种难以统一和协调的显著的杂色，使得画面不是被一种垂直的厚度所叠加，色彩也不统一在一个焦点上面。相反，画面因为色彩的突变而有一种平面的闪烁：为了让绘画出现闪烁的效果，郭伟常常将绘画的底部画成黑色或者灰色，而让另一些鲜艳而明亮的颜色覆盖在这些黑色或者灰色的底面上，它们在暗色的底部上面跳舞，从而让画面显得活跃、闪烁和兴奋，而正是这种闪烁，使得画面有一种通俗的景观的效果——但这并非一种传统意义上的波普主义。这些色彩并没有具体的意指意义。它们不过是当前这个跳跃时代，这个人人都想从昏暗的背景中脱颖而出的时代所做的符号呼应——是的，如今所有的人都在不甘心地跳跃，这是此时此刻最壮丽的景观。

这样，郭伟的绘画就不仅是在呼应一个碎片化的社会，还是在呼应一种新的景观社会。而碎片化社会和景观社会恰好是一体两面。什么是景观社会呢？按照居伊·德波的说法，在这个所谓的景观社会中，生活发生了巨大的变化。在此，先前活生生的一切都变

成了表象，从而让生活本身成为一个巨大的景观。"现实显现于景观之内，景观就是现实。"显现在人们面前的，只是表象和符号。表象和符号背后并没有内在的真实。或者说，内在的真实如果不以夸饰的形象符号表达出来，它也就并不存在。这是一个剔除了内在事实的符号景观。郭伟的动物身体都被剖开了，但是，看不到任何的动物内脏；人的身体和物的身体只是被色彩填满，也看不到任何的厚度；头去除了体积而被高度平面化；手似乎就是手套；它们都以景观和符号的形式，而不是以内在的饱满的实体形式显现。一旦成为景观，就意味着它只能被看，被静观，它是全部视觉和全部意识的焦点。一旦成为景观，人们就要拼命地制造景观。看，这一视觉活动在今天获得至高无上的地位，社会活动就被简化为看，它继承了看的哲学，从而抽空了真正的自己，是对真正社会实践的逃避，世界因此变成了一个看的世界。

　　郭伟用了如此明亮的色彩，正是对看的哲学的呼应。不仅一切都构成了景观，而且这种景观也变得越来越晃动了，每一种景观都短暂地停驻，然后迅速地消失，就像城市的街灯和夜景那样反复地晃动，它们对稳定的知觉构成了挑战。这是转瞬即逝的景观。跳跃的色彩构成的景观社会，还呈现出了一个伪世界——它并不是生活本身，它是生活的切实颠倒。这是一个欺骗

和蒙蔽的世界。因此，面对这个伪世界的景观，视觉就一定是错觉，意识就一定是伪意识。在郭伟这里，这个景观构成的世界，实际上就是一个静观的、孤立的、虚假的、错觉的晃动世界。

铁的神秘复仇

王家增收集了一些废弃的铁板。这些铁板有丰富而漫长的前世，它们的基本要素来自大地，经过工业的标准化锤炼（反复地制作和检验），获得了各种各样的规范形式，它们平滑、整齐、严谨，有自己的固定格式和型号，从而能到处方便地运用。也就是说，这些铁板有强烈的形式目标，它们是同时作为商品和商品的材料而被生产出来的。它们从不同类型的钢铁加工工厂鱼贯而出，千辛万苦地来到了世间。它们有些曾经被应用在物件上，而现在则从原有的物件中解脱和分离出来，变成了单一的物质和材料片段；有些从未被应用过，只是经过单纯时间的冲刷而直接变成了废品。它们一生产出来就被淘汰了，一生产出来就变成了废品，似乎工业化的仔细加工就是为了将它们无情地淘汰。在这里，每个铁板都有自己独一无二的历

史，每个铁板都编织了自己的命运链条，它们的一生充满沉浮（尽管无人能够准确地勾勒出它们的传记）——王家增出于各种各样的偶然因素选择了它们（或者是在废品市场上同它们偶遇，或者是在工业城市刻意地寻访，或者是对与自己经历相关的物件的打捞），将它们劫掠过来，打断了它们自身的历史，使之踏上了一个难以预见的前程或末路……最终，王家增强行让它们变成他自己的历史片段，他自己的艺术史片段。

显然，一旦被劫掠，这各不相同的铁板就改变了它的轨道，无论是空间的轨道，还是意义的轨道。现在，它们被王家增改变了形状。王家增似乎痛恨它们原有的硬朗质感，痛恨它们的功能用途，甚至痛恨它们先天携带的工业气质。为此，他现在苦苦地折磨它们，对它们进行蹂躏，进行盲目的再生产，进行暴力式的挤压，使之扭曲抽搐，布满无规则的坎坷折痕。这些铁块，似乎充满苦痛，浑身难受，他仿佛要将它们撕碎，并在这种撕碎中，在这种撕碎所引发的铁的近乎哀泣的神态中，获得快感。这些黑白灰色的铁板，在王家增的暴力捶打下，失去了它们规范的形式感，同时也失去了因为这种规范而带有的特殊的功能特质和产品特质。它们成为无形式感的物质，无功能性的物质，单纯的物质。这是巴塔耶式的物的绝对耗费，它



物的褶皱 – 35

铁、铝
150cm × 180cm
2019
王家增

物的褶皱 – 73

不锈钢、铝

$180\text{cm} \times 100\text{cm}$

2020

王家增

通向了无用的归途。物从工具主义牢笼中解脱出来。

同时，它的内在性在这种破裂、凹凸、折痕和曲线中得以暴露。铁板解体了，铁板本身，它强烈的成品形式，是对铁的掩饰和吞没。现在，它剥掉了铁板的掩饰而露出了它的物质性，它还原成了单纯的铁质要素：它就是一堆废铁，甚至这废铁也流露出内在的伤疤，这铁的伤疤还可以再次被伤害，它可以一遍遍地被伤害，一遍遍地加深它的伤痕——强硬之铁显示出不可思议的脆弱性。仿佛它在死亡的一端做最后的挣扎，仿佛它已经死亡了，仿佛它是溃败的铁的死尸。物质就此展示了它的双面极端，它的硬朗和柔弱，它的光滑和裂纹，它的锋利和伤疤，最终，它是它自己的敌人。它在两种不同特质之间闪摆：还有一种确定的物的形状和性质吗？有一种确定的物的功能和作用吗？显然，王家增对这些材质的处理，同它们经受的工业化处理针锋相对，他不仅要将这些铁板揉碎，还要将生产铁板的工业程序砸碎。他似乎是在向工业主义复仇。他如此随心所欲地扭曲它们，似乎是对工业主义的严谨和计算方式的嘲弄。这扭曲不仅改变了物质的性状，还改变了生产物质的工业程序的性状。

为什么要如此对待这些铁板？结合王家增持久的工业主义反思，人们很容易想到，这是对工业主义的回应。铁板，是工业主义最简单明了的基础和指代

（这就是他到沈阳去寻找铁板的理由），对它的处理，是对工业主义吞噬人的讽喻。人们对钢铁进行粗暴的扭曲处理，而钢铁难道不是对人也进行粗暴的扭曲处理吗？扭曲的钢铁不是同扭曲的人有一种隐秘的对应吗？它们在一个机器生产时代难道不是一体化的吗？人既是铁器的主体，也是铁器的客体，人操纵铁器，也被铁器操纵，人伤害铁器，也被铁器伤害，人和铁器相互扭曲，相互纠缠——这是工业时代的铁律。王家增曾经画过很多被铁桶包裹的人，他们置身在铁的包围中，仿佛置身于一个个监狱中，没有自己的面孔，只有一个个序列的数目记号。如今，他反过来，将这些扭曲的铁器再次束缚起来，他将它们悬挂在墙上，或者将它们捆绑在钢板上，或者以盒子的形式囚禁它们，他也对它们进行编号，就像对监狱中的囚徒进行编号一样，这真的是拟人式的复仇……

但这仅仅是铁和人的相互比拟和换位吗？我要说，铁的传记——如果我们不把它置放在工业文化的脉络中——就此完成了它新的章节。如同人一样，物的命运也神秘难测。这些挤压折叠过的无形式的铁板呈现在这个明亮整洁的白盒子空间内，不是还充满着某种神秘性吗？为什么仅仅是它们被挑中？为什么就被挤压成这个形状？为什么栖身于这个空间？为什么在这里吸引了众人的目光？此时此刻，这些折叠的铁器，

呈现的是历史的偶然瞬间，还是空间的永续构造？是刻意的形式，还是刻意的无形式？是物的命运，还是人的手法？

或许，这一切都是偶然的，但在此，偶然的就是神秘的，物的沉默形式，恰恰是对神秘的秘密保护。

铁，曾经以铁笼的意象出现在王家增的早期作品中。如今，画布上那个幽灵般的密密麻麻的铁笼在王家增这里消失了。或许，铁，作为一个曾经压迫性的道具和他达成了和解；但是，铁，作为一个特定的硬朗的物质意象在他这里始终挥之不去。铁不单禁锢着他的身体，甚至隐秘地生长在他的体内。在这个意义上，王家增就是一个"铁—人"装置：他用手握住铁器来捶打这些铁。这些硬朗的铁被同样硬朗的铁所捶打，铁被铁所驯服，被铁所挤压，被铁所塑形。铁的硬朗、坚实、厚重和无情，铁的铁律，都被软化了。

这种柔软之铁，同时也是折叠之铁。它们在暴力的捶打下毫无规则地挤压和折叠在一起。力和身体的痕迹在这种折叠中浮现。就此，这些作品是彻底物质化的，但也是彻底身体化的；这是物质的沉默无语，也是身体的大汗淋漓。

即便是这种沉默无语的物质，也构成了一个挤压、凌乱和弯曲的世界。它们充满着一种秩序难以容忍的灾变，充满着一种拉伸和压缩反复拉锯的饱和褶

子，从根本上来说，充满着一种巴洛克式的动荡、丰富和拥挤。它拒绝中心、焦点、秩序和整饬。无论是纸的折叠，还是铁的折叠，都是这种非中心化的弯曲。弯曲就是"事件"（event），就是世界本身。在此，世界不是一个稳定而凝固的实体，它并不能吞没和消化一切；相反，它是流动的灵活的包含坎坷的不屈不挠的弯曲。也可以说，事件就是弯曲，就是世界本身。世界就是弯的。王家增在此信奉的是巴洛克式的世界，信奉的是一个弯曲的世界。

孤独、衰败和残存之物

孙逊画了许多"物",尤其是植物。这都是单独的物,画面上并没有人。但是,这些物总是和人有关,这些物是人造物——尤其是盆花之类的植物——它们不仅是人的产物,留下了人的痕迹,同人密切相关,同时,它们也依赖于人,物只有和人发生关系的时候才能获得意义。反过来,在今天,人的存在感也常常和物联系在一起。人们曾经和神发生过密切的关联,曾经和动物发生过密切的关联,今天,人们越来越和物发生密切的关联。在许多方面,人只有将物作为参照对象的时候,才会获得自己的意义。如今,许多人已经将物上升到神的高度,一种物的神学开始出现,恋物癖如宗教信徒一样大量地涌现。物的建造,是人的存在方式。一旦它诞生了,它就一定所属于人,它和人构成一种特殊的关联。无论是一根水管,一套桌

椅，还是一组花盆，一座建筑，一床被子，等等，都是人的实践产物。孙逊画的就是这些人造物。但是，他的绘画并非表达对这些物的迷恋，并非是对这些残存物的迷恋。事实上，他画的不仅是这些物，还是这些残存物和人的关联，是它们和人的历史联系。这是一些剩余之物，一些老式的、过时的残缺之物（为了强调这点，孙逊甚至直接在画布上粘贴废弃的材料，让这些残缺的物质直接现身）。它们往往被废弃了，被遗忘了，孤独地处在某一个偏僻的角落，形单影只。它们的特点就是衰败：植物是衰败的，空间是衰败的，墙是衰败的，花盆是衰败的，一根细小的水管子也是衰败的；它们不仅衰败，而且孤独。即便它们抱成一团，也还是孤独。几个花盆紧紧地靠在一起，但并不能掩饰它们之间的隔膜；几张一模一样的凳子围绕着一张铺满桌布的桌子，尽管它们像孪生兄弟一样，但依旧无法抹平它们之间的距离，那张桌子以及盖住它的塑料布仿佛有彻骨的孤独。孙逊在画面上创造出一对情感兄弟：衰败和孤独。它们总是结伴而行，而这必然引起的效应就是无望。

　　这些物的孤独和无望，在某种意义上也是人的孤独和无望。孙逊正是通过这些物的孤独来表达人的孤独。物的孤独、残缺和无望来自何处？正是因为人的抛弃。它们是弃物。它们和人相关，但是它们已经远离

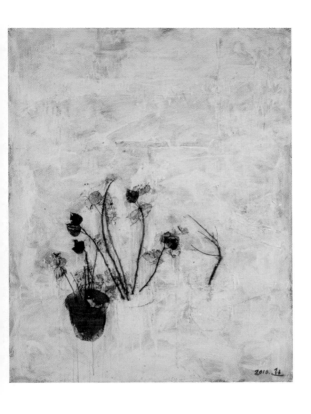

花盆 – No. 1

综合材料

220cm×170cm

2010

孙逊

了人，远离了人的痕迹。而物和人应该是一对永恒伴侣。所有的物都有一个诞生和死亡的时刻，正如所有的人也有一个诞生和死亡的时刻一样。事实上，许多人终其一生总是与某些特定之物相伴。他制造了一件物，使用它，伴随它，依赖它，迷恋它，他和这个物形成一种装置关系。它们不可分离。反过来同样如此，一件物，一旦被制造出来，它和人也形成了一种不可分离的组装关系。正是在这种装置中，人和物，人和客体形成了一种饱满而健康的关系。一旦这些关系被打碎，人和物分离，一种被抛弃的孤独就会出现。既是物的孤独，也是人的孤独。在孙逊的绘画中，正是画面上缺少生机的物——这种废弃之物在诉说命运的诡异，诉说时间的刻痕。这些残存的弃物不仅被一种孤独所笼罩，而且被一种历史的感伤所笼罩。

就此，这些没有人物的静物画，却并没有排斥人。物的伴侣，或者说物的主人，物的制造者去哪里了？他们将这些物遗弃在此，这是不是他们的衰败征兆？或许正是人自身的衰败导致了物的衰败。这也意味着，物的残存状态，实际上也是人的残存状态。物一旦和人分开，不仅是物的悲剧，也是人的悲剧；不仅是物的残缺，也是人的残缺；不仅是物的衰败，也是人的衰败。物的生机就是人的生机。一张桌子的衰败，一朵花的衰败，一个空间的衰败，一个环境的衰败，一个

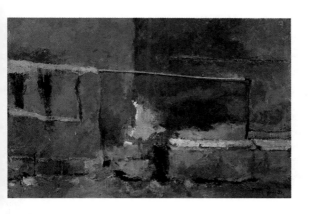

水管、墙

综合材料

200cm × 300cm

2011

孙逊

国家的衰败，一定是人的衰败。物和人之间相互应和。从这个角度而言，这些物的孤独，就是人的孤独。孙逊的《父亲》最典型地表明了这一点。在这幅画中，一种巨大的无望感扑面而来。生命力正处在消失状态，这是一个衰败的身体。或许，正是这身体的衰败力量，有一种巨大的传染性。病床、房间、被子、床头柜，甚至是整个空间，好像也失却了生命力，整个空间也因为这个衰败的身体而变得暗淡无光。反过来，也可以说，病房中的一切物质性客体在衰败，正是它们的衰败，在加剧这个身体的衰败。物的衰败和人的衰败同时发生，彼此强化。二者中的任意一个失却了生机，另外一个一定会同样如此。就此，孙逊把物画成了人，也可以说，他把人画成了物，人和物正是在这样一个关联中消除了它们的界线：物的世界是人的世界，人的世界是物的世界。

事实上，孙逊也有许多关于人的绘画，即纯粹的肖像画。但是，他的这些肖像画同他的静物画一样，也是孤独而颓唐的，也是残缺而衰败的。他们同样缺少生机：没有笑容，没有愤怒，没有抗争，甚至没有讥刺。他们好像是人群中的剩余之物，融不到人群之中。这些人物往往被画得破碎、凌乱而潦草，目光暗淡，身体松垮，像是受到肢解和伤害一样——不仅是外在的伤害，还有内在的伤害。这种伤害破除了人的

整体感和平衡感。孙逊的作品大多是画个体，看上去它们被抛弃了，它们也充满着无望和焦虑。它们也有一种病态的残败感，犹如那些被抛弃的花盆中的残花一样。他有时候也画两个人。但两个人也是两个绝对的个体，两个人比一个人还要孤独，两个人在彼此强化自身的孤独。他们被什么所抛弃？被人群所抛弃，被历史所抛弃，被无情的时间所抛弃，被上苍所抛弃？或许都是，但是，如果我们考虑到孙逊画的大量弃物，那些被人所抛弃的弃物，我们或许会想到，这些人也许是被物所抛弃，正像他笔下的那些物是被人所抛弃一样。也许，人一直以来就是被人所抛弃，人一直以来都处在难以交流的孤独状态——这也正是许久以来人们乐于和山水相伴的一个真正原因。但是，如今，人的新的悲剧，不是人和人的分离，而是人和物的分离。今天人们失却了曾经与之密切相伴之物——无论是人工之物，还是自然之物。对旧物的大规模摧毁，或许是我们孤独的一个根源。

物有一颗"心"吗？

 王玉平喜欢画手边之物。这些物就在那里，按照自己的习惯方式，按照自己的功能作用摆放在那里。它们必然地出现在他的视野之内。它们就在王玉平的日常活动范围之中，构成了他的生活环境和氛围，或者说，构成了他身体的延伸和配置。王玉平每天看到它们，或者说，每天不得不看到它们。但是，他对这些日常的可见之物充满了兴趣。他喜欢画它们。这些日常之物不是刻意地从一个非凡背景中涌现。它们既没有神秘的历史传奇，也没有材质的特殊光芒。这些日常的可用可吃之物，平凡地存活着，有时候甚至只能短暂地活着，完全没有不朽的意图和愿望。有些物，比如王玉平画了很多蛋糕、面包之类的早餐，甚至还有吃了一半的早餐，它们很快就要消失了，这是它们命运的最后时刻。这些物，只是像过客一样被匆匆地抛

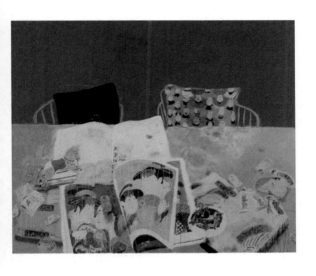

白马、浮世绘

布面丙烯、油画棒

206cm×240cm

2021

王玉平

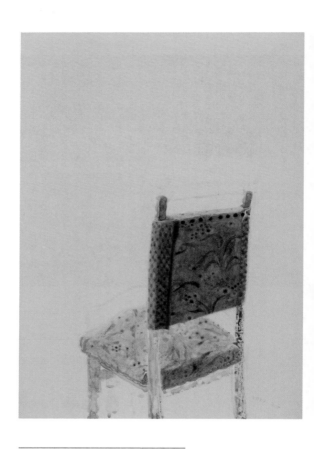

椅子

木板丙烯

42cm × 29.7cm

2019

王玉平

到人世间。没有人问它们的来历，也没有人悲悼它们的消亡。它们触手可及，并不珍贵。它们过于实用，过于卑微，过于庸常，以至于人们很少将目光停留在它们身上。

但是，王玉平则在这些平凡之物中发现了乐趣。王玉平不是将这些物推到了一个有距离的对立面，不是以客观的审察的目光来科学地对待这些物，相反，他将这些物看作"宠"物。这是实用之物，但也是可把玩之物。一旦以"宠"物的态度去对待它们，王玉平就会根除这些物的使用功能。在这里，蛋糕和面包不是用来吃的，鞋子不是用来穿的，椅子不是用来坐的，杯子不是用来喝水的，甚至书也不是用来阅读的。相反，它们都是作为有生命的尤物来把玩欣赏的。对于王玉平来说，这些物具有一种平凡的惊奇，或者说，它们有超越功能之外的平凡情感。

而物的情感恰恰是以它的平凡性为根基的。正是因为平凡，这些情感并不激荡。正是因为平凡性，它也不是宏大和幽深的纪念之物，不是具有博物馆性质的景观之物；王玉平也并不是拜物教式的赋予这些物以辉光，他并不将它们神圣化；这些物既不是古物，也不是圣物，亦不是奇异之物；它也不是充满激情之物，不是像梵高或者表现主义者那样，将物的内在之力暴露出来，或者让这些物进行强烈的动荡和摇晃；

相反，这些物不夸张，不激进，不耀眼，也不暴躁。王玉平赋予它们温和的内敛的情感。物，泛起的是情感的涟漪。

如何让这些物获得一种情感的涟漪呢？王玉平以轻快的跳跃色彩来涂绘物。他几乎不用黑白色，也很少使用稳重厚实的色彩，他试图消除物任何的凝重感。他在物上绘制的色彩丰富多样。这多样的色彩夹杂着粉色或红色的喜庆、欢快和轻松，这些喜庆的色彩在画面上愉快地跳跃，这些色彩的跳跃让物在说话，让物有一种活泼感，一种喜悦感，一种放松感，一种轻快感。这是没有悲剧感的物，甚至是没有苦涩命运感的物。这样的物没有严酷的神话学，只有可爱的神话学。同时，也正是因为色彩的多样性，它们看起来斑驳和蓬松，色彩之间透出了大量的空隙，仿佛还有空间需要填充，还可以在这些空的物中自由呼吸。色彩这样彼此穿插和跳跃，它们产生出了空的空间。这些空间既没有被强烈的密度所压缩和填充，也没有被严谨的厚密的外部色彩所牢牢地覆盖。因此，这些物显得非常松软，有各种各样的出口。

它们不仅有一种内在的松软，它们外在的边线也模糊不清：物的边沿有时候被画的背景吞噬了，或者说延伸到背景中自然地消失了；有时候边沿有一种模糊的重影或者一种错落的不规范的厚厚的线——王玉

平很少画清晰的轮廓线，很少用这些线将物严密地包裹住从而将物和外界严格地区分开来。也即是说，他不让物有一个硬的轮廓，或者硬的体积，或者硬的质地。物既不硬朗，也不坚强。相反，他让物变得松弛、松软，让物有弹性、有柔情，让物不仅跳跃，还能透气。王玉平的物，仿佛藏着一颗心。他不画那些硬的物，比如铁器等金属器具。他喜欢画帽子，画蛋糕，画烟蒂，画沙发，画书，画桌布，这些物都是软的，是可以揉搓、按压、摆弄和撕扯的，也就是说，它们不仅能够经受画笔的涂抹，也能够经受身体和手的反复抚弄。他也画一些桌椅和瓷器，一些盘子和杯子。这些桌椅都被各种色彩斑驳的布匹包住了，毫无生硬感；而那些杯盘自身的圆弧形则削弱了它们的僵硬感。王玉平同样也给这些杯盘涂上了各种各样的色彩，这既能掩饰材质的硬度，也使得杯盘变得柔和。同样的，这些桌子椅子，这些杯盘器具，同样获得了它们的弹性，同样能够和身体发生柔软的摩擦。

这样，王玉平的物就有独一无二的品质：他力图画出物的内在空间，而不是物试图占据的现实空间；他力图画出物的内在质地，而不是物的外在材料；他力图画出物内在的柔软，而不是物外在的轮廓；他力图画出物的自我感觉，而不是画出物的姿态部署。也就是说，他力图画出物的内心，而不是物的外壳。他

画出这些物并不是要让它们因为外在的光芒、外在的传奇而被永恒记住，而是为了抓住它们的瞬间状态，即人的目光停留在它们身上的那一刻的独特的瞬间感受。正是这一瞬间时刻，物仿佛焕发出一种奇迹；也正是这一瞬间时刻，物注定要消失、要毁灭。但正是对它的感受，正是对它的内心的柔软感受，正是这一奇妙的偶然时刻，成为王玉平的画布的永恒。王玉平力图让这些感受的瞬间性获得永恒。

这是对物的一种全新的态度。人们曾经用各种方式来区分物。在夏尔丹的绘画中，人们曾经看到了厨房中的用具：罐子，刀具，灶台，等等，这些旧物和它置身其中的空间一样，仿佛穿越了漫长的时间，仿佛还可以一直传承下去。物不仅和它所处的空间，还和一个家族的命运始终缠绕在一起。但是，相反的，在荷兰17世纪的静物画中，那些杯盘刀具则是全新的，物仿佛是刚刚出炉的，它们拥挤在桌上，有强烈的炫耀感，它们闪亮发光。无论是夏尔丹的物，还是荷兰的静物画，物的时间痕迹都通过材质的新旧得以体现出来。物必须放在流逝的时间中来衡量。

而王玉平的物，不是通过新与旧来衡量的。它没有时间感，或者说，它的瞬间性摧毁了它的时间纵深。物本身是由一个蓬松和透气的空间来确定的。同样，他的物和莫兰迪的物也不一样，在莫兰迪那里，物有

自己的一个无限的世界，物有自己的宇宙，物在沉默中拥有全部世界的奥秘。但是，在王玉平这里，物既没有坎坷的命运，也没有世界的奥秘。物只有自身的柔情，只有自身的可爱，只有此地的世俗性。物的此时此刻的具体性完全关闭了通向超验世界之道。但这样的世俗之物也不是安迪·沃霍尔的商品，在安迪·沃霍尔那里，物是标准化的，物被大量地堆砌、重叠和复制。安迪·沃霍尔有无数的物，但是没有一件有个性的具体之物。而在王玉平这里，尽管这些物也都是商品，都是以商品的方式生产出来的，也是通过商品消费的方式进入王玉平的生活世界的，但是，王玉平有一种奇怪的能力将这些商品的标准化风格抹掉，他消除了它们出厂时生硬的工业主义特征，他甚至画出了物的地域特征。这些物仿佛不是从工厂里面出来的，而是从市井中来的。这所有的物，包括那些杯子和盘子，都奇特地具有某种手工主义风格。不仅如此，你甚至在这里看到了物的地域主义风格——如果不是民族主义风格的话。王玉平的物看起来就像是老北京的物，或者说，它们是只属于老北京的物。哪怕它们的的确确来自现在，来自全球各地，来自标准化的工业生产，这些物还是不可思议地被打上了地域主义的印记。即便是那些外文书，即便是那些最没有地方感的面包蛋糕，它们好像都来自同一个地方，来自同一

个文化角落，来自同一个人。这些物被王玉平抹上了各种各样的色彩，是不是也意味着被王玉平抹上了各种各样的记忆？抹上了王玉平的青少年经验记忆？绘画中，我们真的会有这样的疑问：一个人如果和一件物待在一起，真的会将他的背景、他的气质、他的爱好、他的经验和他的记忆，传染给这件物吗？或者说，物真的拥有一颗"心"吗？

把天堂照亮

在蒋志的《哀歌》系列中，鱼线挂钩抵达了身体，对身体（各种各样的身体，肉的身体，花的身体，人的身体）进行垂钓，渗透，撕扯。弯钩刺入肉体，又从肉体的另一个部位悄悄地渗出，它好像要将一片肉从肉体的总体性中扯掉一样。它让肉变得紧张，但是，这种紧张并不一定导向痛苦，而是导向一种力量之美——从局部上看，这些肉仿佛是被折磨，但是，鱼钩和肉的结合如此之完善，如此之精巧和充满秩序，鱼钩并不是盲目、散乱、蛮横而偶然地穿透肉体，相反，它的穿透被精心地规划和组织，它显示了秩序。事实上，这些照片上的每个细节都充满了计算。不仅是暴力和残酷的计算，那些鱼钩对身体的渗透程度，它出入身体的刹那，它尖锐钩子的悉心暴露，鱼钩和鱼钩的距离关系，它们的数目，它们的排列，鱼线的笔

直、倾斜、并行以及布满在它身上的光泽，它隐匿的在照片之外的起源，都经过了精心的规划——为了让鱼线具有光线的效果而用黑色大背景衬托出它的闪亮线条，仿佛这不是物质性的线条，而是柔和的非物质性之光。最后，被鱼钩刺透的身体——它们有时是花的身体，有时是动物的肉体，有时是人的身体——都尽可能地隐藏了它们的面孔。

就此，整个照片都是对秩序的强调——鱼钩和鱼钩的关系，鱼线和鱼线的并列关系，鱼线、鱼钩和身体的关系，以及黑色背景和光的关系，都有严格的规划性——鱼线正是在黑色背景下凸显出它的光的色泽，它被渲染成光，准确地说，渲染成光线，一束光线。照片显示出严密的理性。如果说鱼钩对身体的刺入是一种残酷的话，这也是一种审慎的残酷。这种审慎和理性削减了残酷性，甚至可以说，残酷因为这种审慎而获得了自身的美学。残酷美学通常有两种表现方式：一种是绝对的残酷，毫无余地的残酷，致命的残酷，它通过让理性在它面前崩溃而获得自身非理性的美学，这种暴力之美的代价是交付了理性，它有时候通向邪恶；另一种就是审慎的残酷，残酷在此被精心地计算，它施加残酷的同时绝对避免毁灭，美就诞生在对残酷的精巧计算中，它让痛苦和快乐有一个精确的转换时刻——这是形形色色虐恋的法则。蒋志的作品正是后一

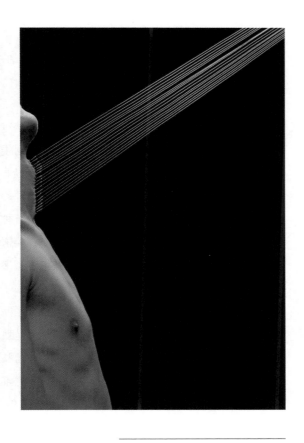

哀歌之弦外之音

摄影

65cm × 90cm

2013

蒋志

种美学，它是残酷的，但是是审慎的，也是理性的，它有精心的计算。蒋志的《哀歌》系列就是计算之作，暴力被纳入计算的范畴中而获得了美学。

被刺入的身体以各种部位来迎接鱼线的入侵。有时候是背部，有时候是大腿，有时候是胸部，有时候是颈部，有时候是生殖器官。这各种各样的身体以一种仪式般的姿态而存在。它们纹丝不动，犹如赤裸的有造型的雕塑一般。这种强烈的仪式感，并不是一种拒绝，而是一种慎重的接纳。它们看起来不是在痛苦地受难，而是在迎接光的沐浴。鱼线不仅给它们带来了鱼钩，而且给它们带来了光亮；不仅给它们带来了苦痛，而且给它们带来了喜悦；不仅给它们带来了残酷，而且给它们带来了诗意——我们要说，这就是残酷的诗意仪式。这诗意因为光和黑暗的交错，痛苦和喜悦的交错，肉体和暴力的交错，而充满了迪奥尼索斯般的神采。

如果说，《哀歌》有冷静的计算的话，那么，另一组作品《情书》则完全相反。它充满情欲。鱼线是笔直的，但火却是跳跃的，它不可预料，有时候瞬间爆发，有时候平静柔和。在《情书》中，蒋志将花朵点燃。蒋志有时候是点燃一束花，有时候仅仅是点燃一朵花，一朵有细长花茎的花朵，它们从花瓶中向外孤独地伸展，花朵仿佛一只寂寞的小鸟，蹲在花枝上，而火

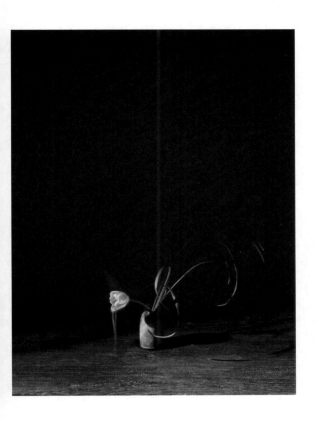

情书 15

摄影

180cm × 135cm

2014

蒋志

则构成了鸟的烘托氛围。点燃的有时候是焰火，有时候是烈火，有时候是细微的火苗，有时候是狂热的火束。它们围绕着花朵起舞，仿佛不是要将花朵毁灭，而是伴随着它跳舞。灿烂之花朵仿佛还没有达到它的极限，或者说，蒋志试图突破花的灿烂极限。他点燃它们，他让花在开花，火是花朵之花。它是花朵爆发的激情。一朵花绽放出另一朵花，花朵由此在大笑，在狂欢，在毫无痛苦地燃烧。在这些照片中，被点燃的花朵不是通向毁灭，而是更加剧烈地绽开。将花朵燃烧，在此并不意味着它的生命趋向毁灭，而是意味着它的生命更加璀璨。或者说，花借助火来燃烧，它是花的新生，是对花的抚育。这个燃烧的瞬间——用尼采的话来说——是正午的时刻，是激情饱满的时刻，是欲望最充沛的时刻——花的萌芽和垂暮都被隐去了，它以这样的正午的巅峰时刻而永恒。这些花永不凋谢！它们也由此处在照片的绝对中心，有时候完全占据了照片的全部空间，花枝和燃烧的花朵挤满了人们的目光。没有冗余之物的打扰，这是绝对没有任何杂质之花。但有时，图片上也会出现花瓶和桌子。这古旧的花瓶和古旧的桌子，沉默地将它托付在一个纯净的空间中，这是花的依托，但不是依靠水和土的滋养，而是对桌子和花瓶的无声倚靠。这不是花的哀悼和追忆？这唯一寂静而纯粹的花朵，在诉说命运的脆弱还是强硬？

如果火就像巴士拉尔所说的那样，"它从物质的深处升起，像爱情一样自我奉献。它又回到物质中潜隐起来，像埋藏着的憎恨与复仇心"，那么，在蒋志这里，火就是升腾和奉献之爱。如果说，花朵在此非常稳定，它们是美丽——没有什么比花朵更能担当起这个词了——的微型实体，那么，火则飘忽不定，蒸腾，挥发，或浓或淡，既上升又下坠。它到底要干什么？——我们还是引用巴士拉尔的话来作答吧："它把天堂照亮，它在地狱中燃烧。它既温柔又会折磨人。"

失去与哀悼

　　沈远的许多作品来自于经验：语言经验，女性经验，移民经验，以及所有这些经验的叠加和交织。一个女性来到一个完全陌生的语言和文化国度定居——这一经验对沈远有至关重要的影响：显而易见的身份困惑，语言障碍，以及一个无根者和弱势者的典型形象。这些经验构成了她作品的基本根源。它们反复地以各种方式出现在沈远的作品中。她有好几件关于语言和表达的作品。对她来说，语言是障碍，语言是利器，语言是凝固也是蒸发，语言是舌尖瞬间变化的软硬游戏。语言来自身体又刺伤身体，它缝补伤口又制造伤口：它的发声沉默，它的沉默包含敌意，它的敌意使之发声，它的发声犹如蒸发，它在蒸发中无奈地低语……一种特殊的语言经验，在时间的融化中被锋利而尖锐地传达。

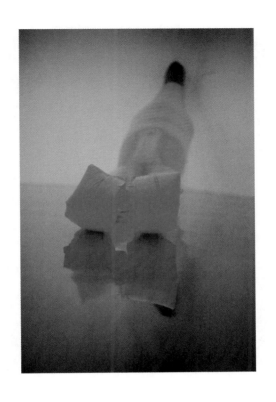

歧舌

鼓风机、塑料布

1200cm × 120cm × 300cm

1999

"歧舌"展览现场图，北九州当代艺术中心（日本・北九州）

作品版权：沈远。艺术家供图

语言不是身份的铭记？没有语言就没有身份，没有语言就没有存在，没有语言就是一片黑暗的匿名存在，就是弱势存在。语言的失去就意味着一切失去。或许是最初的语言的失去经验，使得沈远对一切的失去经验都非常敏感。失去会导致忧郁，人们因为失去而忧郁。这是一个忧郁的星球。她发现了世上的各种失去，她试图表达出形形色色的失去：语言的失去，身份的失去，家园的失去，大地的失去，记忆的失去，童年的失去，快乐的失去……世上有一群人在不断地获取，而有一群人在不断地失去。在沈远的作品中，我们会发现，村子失去了它的历史，一群人失去了自己的祖国，孩子们失去了童年，大地失去了肥沃，妇女失去了自己的秀发……各种失去是她的主题：有多少获取就有多少失去，有多少获取的跳跃和欢欣，就有多少失去的低沉和沮丧。有一群人因为获取而到处彰显，有一群人因为失去而沉入黑暗的深渊。世界越来越被区分成获益者和失去者两个不同的阶层。他们界线分明，他们之间堆砌了高墙。事实上，失去者很少说话，他们无力说话，他们困于一隅，没有机会和资历说话。越是失去越是沉默。

沈远经历过失去，知道失去意味着什么。她忍受不了这种种失去，她自觉站在失去者的一边，或者说，她不断地生成为失去者，生成为德勒兹意义上的弱势

者。为此，她接近他们，融入他们之中，体验他们，生成他们。她通过创作来生成他们，她不断地生成为挣扎的难民，封闭而艰辛的女工，贫困和失学儿童，以及无止境劳作的劳工。她在这些弱势者之间奔走不息。她的很多作品都是去现场的经验结果：贫困的现场，失败的现场，毁灭的现场，非洲现场，印度现场，中国乡村现场，自己的家乡现场——尤其是妇女和儿童的现场。妇女和儿童更容易失去，是更明确的弱势者。

因此，除了个人经验外（沈远关于语言的作品等这类经验至关重要，只有个人经验才能去体会他人），沈远的作品致力于暴露和展示不公平的现场。她介入现场的方式多种多样。有时候是直接转化现场的材料，对它们进行收集、整理和重组，使之以戏剧化的方式得以醒目地展示，沉默的现场因此被移植到另外的空间，获得了明确的可见性；有时候在现场进行长期的生活和调查，融入当地的历史和语境之中，并和当地人共同创作，一方面唤起他们的记忆，另一方面激发他们的想象，艺术家借此卷入到历史进程之中，历史在被重现、在被打扰、在被唤醒的同时，与艺术之间的界线也被拆毁；有时候完全是用隐喻的方式或者抽象概括的方式来对现场进行指涉，现场被处理成一个静态作品，一张画，一张图片，一个装置，从而以高

度浓缩的寓言的方式表述出来；沈远置身于现场，她肯定会为这些溃败的现场感到震惊（不然她不会进入这些现场，也不会围绕这些现场来创作），但是，她的作品并不充满怨恨。相反，这些作品有时候还充满诗意，难民在大海中充满巨大危险的漂移，妇女被剪掉的秀发，非洲儿童想象中的蓝色高速路上的汽车，甚至是被污染的河流和土地，凝聚无数汗水和血泪的小物件和三轮车，所有这些并不令人感到恐怖——沈远的作品，她的现场展览，并不伤痕累累，并不是血和泪的残忍交织。

因此，这与其说是一种对不公不义的控诉，不如说是在表达底层人民——以及她自己——的期待和梦想。难民置身于蓝色的美丽的大海，它看起来多么诗意，又多么具有讽刺性！垃圾绚烂至极，非洲儿童想象中快捷的汽车玩具，鞭炮厂悬挂着的红色桌子，飘柔的黑色秀发，轻巧的帽子所覆盖的词与物，树枝、蝉壳和凳子的浪漫装配——所有这些并不令人感到窒息。相反，在这些作品中，我们确实能感受到某种期冀。事实上，如果没有一种梦想来支撑，岂不是会被这些现场苦难所彻底吞没？

但是，满怀期冀也不意味着失去的逆转。这只是对失去的弥补。同样，抹除了残忍，并不意味着能抹去哀悼。事实上，沈远作品中呈现的恰好是对失去的哀

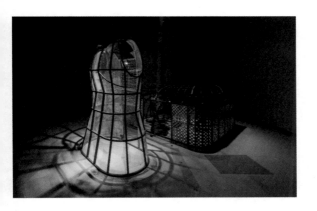

阴性花园

铅笔、水彩、纸
2018
"她：妮基·圣法勒和沈远"展览委托制作
作品版权：沈远 & 当代唐人艺术中心（北京/香港/泰国·曼谷）
艺术家供图

悼——这些作品布满了哀悼感。哀悼，对难民的哀悼，对封闭乡村中妇女的哀悼，对生态破坏的哀悼，对童工的哀悼，难以名状的哀悼。就像弗洛伊德所说的，哀悼是对忧郁的克服。如果说，失去，爱欲对象的失去，力比多客体（家园、童年、语言、秀发和大地）的失去，会导致人们各种各样的忧郁的话，那么，唯有哀悼，唯有哀悼的工作，唯有漫长而持久的哀悼，才能缓解这种忧郁。哀悼成功，意味着失去的忧郁将一扫而空。对作品中那些各种各样的失去者而言如此；对艺术家、对我们这些观众而言，同样如此。哀悼工作，是对忧郁的缓解。但真正的问题是，失去所导致的忧郁难道注定要靠哀悼来解脱吗？注定要唤起人们的哀悼吗？或许，真正的问题是，我们不应该让"失去"发生。我们应该有一种政治经济学的解决——或许，"失去"的哀悼解决留给了艺术，而"失去"的历史解决则会留给政治。

绘画反对图像

饥饿艺术家

亓文章一到三十岁就开始频繁地画自己了。画作为一个画家的自己。同一般的自画像不一样，亓文章并不是通过绘画来展现自己的内在性，来展现一个个体独一无二的内在世界。他的自画像不像一般肖像画那样试图透过一个外在身体来再现一个晦暗的存在深渊，也就是说，他并不试图竭尽全力地勾勒一个内在灵魂。相反，他画的是他的外在生活，是他作为一个当代画家的状态。他画的是可见的、稳定的，甚至是内在于艺术传统的一个持久的艺术现实。从这个意义上来说，这种自画像就偏离了自画像的体制，而变成了一个社会学的追究。也就是说，自画像的目标不是对自我肖像的竭尽全力的描摹。亓文章确实是为自我画像，但是，在某种意义上，也是为一群人画像，是为一群艺术家画像，对艺术史上常见的某类艺术家生涯

拿野鸡的自画像 2

布面油画

200cm × 120cm

2012

亓文章

进行画像。他画的不仅是他的状态，而且是一群人的状态，是一群饥饿艺术家的状态，他画的是艺术家的绘画生活。这样，不是某一个人的特定的内心现实，而是一个画家群体的绘画生涯，一个画家群体的生存状态成为他的画面对象和主题。

　　显然，这个生存状态有着悠久悲怆但又不乏浪漫的历史——面对它，人们脑海中马上就会涌现出梵高的面孔。艺术家的苦难生涯是艺术史的一部分。人们甚至会说，艺术史最丰富、最有意义的情节恰好是艺术家受难的情节。艺术史最成功的一章恰好是艺术家最失败的那一章。亓文章试图为这样的失败历史找到一个新的注解。他试图画出今天的艺术家失败的历史。今天，所有的媒体都在拼命地追逐明星，亓文章试图充当一个另类媒体：他要画出晦暗的身影，他要画出失败的历史、隐没的历史、沉默者的历史、小丑的历史。他要将从来没有在市场上崭露头角的画家通过绘画的方式暴露出来。他要给这段忧郁的历史画上一个最近的尾声。

　　在此，饥饿艺术家走向了陌路。这些自画像中的画家躺倒在地，他被绘画杀死了。绘画从一个艺术品的角色转换为一个凶手的角色——绘画的一切：画笔、颜料、画布、画框，它们全是凶手。艺术的道具，而不仅仅是艺术家，变成了绘画的题材，而且是毁灭性的

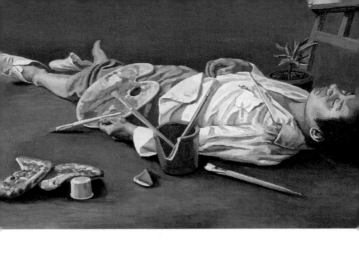

死掉的画家 1

布面油画

100cm × 170cm

2012

亓文章

题材，这些道具并不在画布上充满激情地施展，相反，它们散落在地，成为绘画这一行为本身的异己性力量。连画布本身也自行倒地，它们好像在自己诅咒自己。绘画工具成为绘画本身的异己性力量。它们在完成自己工作的同时，也消灭了自己的工作。艺术家没有能力操纵它们，他试图拿起它们，但是，它们太重了，以至于将艺术家击倒了。绘画工具击倒了画家，杀死了艺术家。它们不再是艺术家驾驭的对象，而变成了驾驭艺术家的对象；它们不是艺术家的工具，而变成了吞噬艺术家的工具；艺术的道具变成了操纵艺术家的道具。对于艺术家而言，绘画像是药一样，可以上瘾，可以让自己变得健康，可以治愈自己，但是，它们强大的副作用也可以扭曲自己，杀死自己。

为什么画家被他的画笔，被绘画所击败？事实上，艺术家是出售自己的人物。亓文章有两张画非常明确地表明了这一点。艺术家挂牌出售，犹如市场上的农民工赤裸地出售自己一样——亓文章也把自己画成一个光着身子的人。一方面表明他一无所有的困窘，这样的形象犹如马克思笔下的无产阶级只有靠出卖自己的劳动力为生一样。艺术家就是这样的除了自己的绘画能力之外一无所有的人。因此，他要出售自己的绘画能力，他要在市场上寻求雇主——这是作为劳动者的画家，用本雅明的说法，这是作为生产者的作家。

他的赤裸还表明，市场也是赤裸裸的。这同样是马克思所表述过的，一切人际关系，在资本主义市场的巨大威力之下，全部变成了市场关系和金钱关系，市场撕去了一切往昔温情脉脉的神秘面纱。对于今天的绘画来说，市场甚至是唯一的目标。市场是一个残酷的赌注，它构成了艺术家的期待神学，也正因为这一点，它也构成了艺术家的绝望深渊。因此，与其说绘画是凶手，不如说，市场是真正的凶手——或者更恰当地说，如果绘画没有找到市场，它就会成为杀死艺术家的凶手。对于亓文章而言，艺术家一旦寻求买主，一旦赤裸裸地出售自己的计划失败后，绘画就展现出自己的狰狞面目，它开始反过来吞噬艺术家了。

人们在这里会看到，艺术本身的概念出现了一个重大的变化。它一旦没有被出售，就失去了艺术品的所有光晕。或者说，艺术品一旦没有经过市场的检验，它就什么也不是。艺术品再也不能从它过去五花八门的神话中得到阐释和定义了。艺术只能通过市场来定义。这就是今天的艺术体制，一个完全被资本主义逻辑所宰制的体制。亓文章试图将这些画出来。他试图将当前的绘画被市场所宰制的体制作为绘画的对象。事实上，他试图画出资本主义逻辑在艺术领域中的横行。作为一个年轻的艺术家，他深有感触。他画自己如何卷入了这个资本逻辑，如何被这个资本逻辑所吞

噬，但是，他一旦画出了这个逻辑，他就试图摆脱这个逻辑。也就是说，他一方面深深地卷入到这个绘画体制之中，另一方面又试图从这个绘画体制中脱离出来从而看清这个体制。他既努力地寻求市场，也在嘲笑着这种寻求行为的可笑。他既是这个体制的积极参与者，也是这个体制的格格不入者。他是一个辩证的旁观者。作为旁观者的他，在嘲笑作为艺术家的他；作为艺术家的他，在嘲笑作为旁观者的他。在此，亓文章在观看自己，将自己作为一个他者来看待。它通过绘画将自己变成了自己的他者，从而将自己变成了自己的观看对象。作为绘画对象的自我，表达了亓文章的社会身份——他是个艺术家，一个饥饿艺术家，一个穷困潦倒的艺术家。而画画的亓文章，作为观看者的亓文章，则摆脱了艺术家的身份，尽管他在画画，但他好像不是一个画家，而是一个置身绘画活动之外的人，在观看绘画的人，在注视着这个绘画时代的人。他脱离绘画，正是为了观看绘画。反过来，那个画中的人物，尽管只是一个绘画对象，尽管已经匍匐在地，尽管看上去已经死亡了，但他毫无疑问是一个活生生的画家，是我们这个时代的一个典范画家。就此，亓文章让自己分裂成双重角色：他既扮演了绘画体制的主角，也扮演了绘画体制的观众；既扮演了这个绘画时代的英雄，也扮演了这个绘画时代的小丑。

艺术家成为这个时代的小丑。如同艺术的定义发生了变化一样，艺术家的定义也发生了变化。亓文章的自画像中还包括小丑，他将小丑和艺术家并置起来。二者本身看上去毫无共同之处。但是，他们都在贱卖自己，他们都在寻求观众，都在乔装打扮，都在言不由衷，都在拼命推销，都在引人注目，都在哗众取宠，都在抖机灵。所有这一切，都是为了实现他们共同的目标：寻求市场和买主。小丑和艺术家置身于一个共同的背景之中，正如本雅明所说："妓女和书籍都可以带上床。"这两个毫不相干的对象可以置身于一个共同的空间，而今天，小丑和艺术家——这无论如何看上去也没有相近之处——正是在市场这个共同空间里面和谐相处，他们都可以被带进市场。

机器如何植入身体?

机器的历史,在某种意义上也是它和人的身体的特定关系的历史。如果从这个角度来讨论,我们可以非常粗略地说,工业革命时期诞生的现代机器,一开始是独立于人而存在的,它是人的异己物,而工人必须服从于机器的节奏。机器的统治,从根本上来说,是物对人的统治,即不是工人使用劳动条件,相反地,而是劳动条件使用工人,不过这种颠倒只是随着机器的采用才取得了在技术上很明显的现实性。机器对人的宰制从一开始就存在了。但是,现在,这种外在的操纵式的机器和身体的关系发生了变化。机器开始和人形成了一个内在关系,机器不是从外部宰制身体,而是从内部与人体构成了一种密切的装置。庞大的轰鸣作响的机器转化为微型的沉默机器,工厂厂房中的机器转化为私人空间中的机器,将大众聚集起来的机

器转化为将大众解散的机器，与人对抗的蛮横机器转化为作为人的伴侣的亲密机器。现在，机器不是控制人的身体，而是植入人的身体中——这也就是人们今天谈到的后人类的一种，一种新的cyborg（赛博格）。

今天，机器的发展已经远远超出了人们的想象，有智能的机器已经出现了——没有什么比机器的单独进化更快速了。不过，徐冰二十多年前的两件作品早已预示到这些。当电脑和手机刚刚开始规模性地应用的时候，他就在讨论机器和身体的新关系。二十年前，手机和电脑作为新的机器被应用，就表现出新的特征——它们不是人的对象性客体，而是人体的新器官。它们和身体形成了一个新的装置。

同以前的机器不一样的是，电脑和手机都是信息机器。正是因为信息，它们不仅是功能性的生产性机器，还可能是娱乐性的消费机器。它们在无限地生产信息，也在无限地消费信息，这使得对它们的使用从来不会因为重复和枯竭而感到厌倦。人们一旦使用电脑，就绝不会将它弃之一旁：它总是有新的东西涌现，它总是让人觉得还有未知的可能性，他这一天永远无法对电脑进行彻头彻尾的探索。电脑永远不会被他画上一个句号。许多人会对一种机器产生兴趣，但是最后会因穷尽这种机器的奥妙而将这种兴趣耗尽。然而，对电脑的兴趣绝不会耗尽。人们之所以关闭电脑，不

是因为他对电脑的兴趣已经穷竭了，而是因为他的身体和时间不允许他继续待在电脑上面，电脑消耗了人们大量的精力——没有比使用电脑更加轻松愉快的事情了，同样，也没有比使用电脑更加辛苦劳累的事情了。人们轻松地坐在电脑面前，最后却疲惫不堪。

电脑会故障频频，坐在电脑前的人也会故障频频。一种电脑病出现了，它长久地改变人的身体：颈部、腰椎、手指乃至整个身体本身，在对电脑的贪婪投入和迎合中，它们悄然地发生了变化，这变化对于电脑而言，仿佛是一个合适的位置性的框架，但是对于一个既定的身体而言，它一定会成为扭曲的疾病。电脑不仅生产了一个独有的世界，最终，它还会生产一个独有的身体。这样一个身体，对于今天我们这些只有二十多年历史的电脑使用者而言，可能意味着某种变态的疾病，但是，对于后世那些注定会终生被电脑之光所照耀的人来说，它就是一种常态。或许，人类的身体会有新一轮的进化：伴随着劳动工具的改进，人们曾经从爬行状态站立起来。如今，随着电脑的运用，人们的眼睛、手指、颈椎、腰椎，等等，可能会出现新的形态。或许，终有一日，人们的身体会再度弯曲。

这就是徐冰的前提：他试图对此进行干预，让人体、电脑和座椅产生新的动态关系，以便保持身体的自主性。他试图发明一种新的人与机器的使用关系。他

缓动电脑台

ABS 塑料、不锈钢、电子元件

装置作品尺寸可变

2003

图片来源：徐冰工作室

的设想是，人们在使用电脑的时候，不是一个活动的身体对一个死的机器的操作，他想象电脑和身体形成一个装置，一个永不停息的动态装置，这个不可分的装置的每一个部分都是运动的，每一部分的运动都引发另一个部分的运动。电脑在动，身体在动，桌椅也在动，这是一种综合性的运动，正是这种运动，将机器、人和物件（桌椅）组装在一起，它们是这个动态装置中的不同环节，它们构成一个有机的整体关系，不能分别独立出来。

　　一旦机器和身体装配在一起，工作本身就不再是身体对机器的控制，也不是机器对身体的控制。机器和身体是一体化的，这是机器化的身体，也可以说，这是身体化的机器，是运动将它们组装在一起，或者说，这个装置的核心是运动。而且，这种运动非常轻微，它并不干扰具体的电脑操作本身。也正是这种运动的轻微性，使得运动可以长久地保留下来，而不至于很快让人感到疲惫。最关键的是，这种运动的灵感来源是太极拳，运动是模仿太极拳的运动，因此，使用和敲打电脑的过程，仿佛是练习太极拳的过程，是身体的修炼过程——工作就此变成了身体的无意识修炼，或者说，工作本身就有双重身体特性，身体在此变成了二维身体：劳动的身体和锻炼的身体。但这个二维身体又相互补充，锻炼的身体是对劳动的身体的

修复。可以将这种设想同农民的劳动进行区分：对农民而言，身体劳动因为过于繁重，而不再是锻炼性质的，过度的劳动和运动造成了身体的损害，就像完全不动的静止劳动同样对身体造成损害一样。

通过重新奠定电脑和身体的太极拳式的互动关系，从而清除电脑使用过程中可能出现的身体伤害，这是徐冰的主要目标。实际上，长久以来，机器和人的身体的关系一直具有双面性：它一方面是对身体的解放（将人从繁重的劳作中解脱出来）；另一方面，是对身体的控制（人要被迫适应机器的节奏，并因此而受到束缚）。徐冰试图通过瓦解电脑和人的界线来解除这种身体控制关系。这是一个尝试。打破机器对身体的霸权有各种各样的方案，较之那些砸碎机器或者拒绝工作的人，徐冰采用的是一个温和的方案——一旦机器无法砸碎，工作无法拒绝，只能策略性地调节机器的使用方式。

这是对劳动身体的关注。在他的另一件性爱手机的作品中，徐冰关注的是娱乐身体，更准确地说，关注的是性爱身体。身体和机器的关系不仅仅植入劳动关系中，还植入性爱关系中。性的机器工具已经被广泛地商品化了。它们作为人体性器官的替代而深入身体内部。因为这种替代，真实的性器官不见了，而这类性行为就变成自我封闭和自主的，与他人无关。这

自足的性行为，在某种意义上是性的终结行为。鲍德里亚是个终结论者，他在很久以前就说起过一切都终结了，生产终结了，历史终结了，性也终结了——性已经没有什么新的可能性了。但是，技术的发明和性工具的发明重新制造了新的性形式。马修·巴尼有一件疯狂的作品《提升》，他找了一辆 50 吨重的搅拌车，一个男人赤身裸体地躺在搅拌车下面，搅拌车悬吊的巨大轮子和这个男人的性器官发生摩擦，直至他达到高潮。这是机器和人的性爱关系的一个令人震惊的展示。在马修·巴尼这里，性并未终结，性还可以以极端的方式再创造，再生产，性还有新的方式，还有与机器发生性爱的方式。

徐冰也把技术和机器引入性的领域中。手机性爱和工具性爱并不少见，但是，徐冰则将性器具和手机连接在一起，从而将这两种性爱方式结合在一起。然而，这并非简单的结合，这种结合产生了一种全新的性爱形式。当女性用性器具进行自慰的时候，这个性器具和另一个人的手机相联系，而这个人可以通过手机的指令来操作性器具，来控制它的运动方式和强度。这个性工具就此不再是完全的匿名替代，它还和一个具体的个人发生直接的关系，它被他操纵，是他的延伸，是他的身体、欲望和器官的遥远延伸。也就是说，性工具是同时属于性爱双方的，性爱双方同时

运用它，男性通过手机给这个工具施加指令，他借此在性行为中获得能动性和快感。性爱双方正是借助这种指令才有了实际的性经验。就此，一个物质性的媒介，将性爱双方的身体结合起来，将两个并不同时在场的人结合起来，仿佛这两个人有了真实的身体结合。因此，这种性爱行为既不同于纯粹语言（信息）上的性爱（通过电话信息），也不同于纯粹的工具性爱（单个人的封闭性行为），当然也不同于实际的在场性爱（没有中介的身体性爱），但它也处在这各种性爱的交汇点。它是工具性爱，是言语性爱，在某种意义上也是实际性爱（性爱双方通过物质媒介结合在一起，他们通过物质媒介实现身体和意志的连接和互动）。这是一种全新的性爱经验，是物质、语言、身体三角装置机器的性爱。

这样的身体经验就是借助于新的技术而实现的。技术既能将身体的劳动和修炼结合在一起，也能将两个分离身体的性经验结合在一起——徐冰的这两件作品就是试图将机器、身体和信息进行组装，通过将机器植入身体之中来改造身体，从而获得一种全新的身体经验。这是电脑和手机刚刚普及之际，也可以说，这是如今无所不在的"后人类"讨论之前，徐冰就已经开始试图捕捉的"后人类"问题：新的机器到底如何改造身体？现在，这样的问题已经是我们面临的核

绘画反对图像

触碰，非触碰

手机、无线电话、成人用品、调控器

整体尺寸可变

2003

图片来源：徐冰工作室

心伦理问题。技术（不仅仅是手机和电脑）的发展呈现出大加速的趋势，它和身体的关系已经高度复杂化了，没有人知道未来大发展的结局何在。我们只知道，人体前所未有地和机器紧密地结合起来。我们前所未有地为自己创造了一个新的身体：一个新的人、信息和机器的混合体，一个信息、机器和生物体的混合。今天，这个赛博格是我们自身的本体论，一个混合性的本体论。这个崭新的人机结合的本体论，会重绘我们的界线，它会推翻我们的古典的"人的条件"。

平　淡

　　将宣纸进行裁剪，将它们浸染，着色，在画布上进行反复地粘贴，使之充满画布并覆盖画布——这就是梁铨看上去平淡无奇的工作。在此，宣纸不是图像的载体，而是直接被展示；作为表现工具的宣纸，变成了表现的素材本身；在宣纸上画画变成了对宣纸的浸染和拼贴。梁铨在这种日复一日的重复性工作中，得到了什么？

　　梁铨喜欢这种制作过程。制作能给他带来快乐。有裁剪的快乐，就有缝合的快乐；有破坏的快乐，就有修复的快乐；有浸染的快乐，就有抹平的快乐。在此，裁剪是一种破坏，一种断裂，一种分离，而拼贴则是一种修补，一种弥合，一种重逢——裁剪就是为了重逢的分离，为了弥合的撕裂，为了修补的破坏。但是，这所有的裁剪和重逢——它们需要耐心，需要

身躯、目光和双手在光阴的笼罩下缓缓地移动——这绝非一种无谓的重复。梁铨一直在重复这项工作，这是双重意义上的重复：将碎纸进行修复式的重复；将这种制作过程一再地重复。在这种修补和双重的重复过程中到底发生了什么？

在此，修补和粘贴的过程是一种创造的过程，重复是一种差异的重复。有一种创造性的重复，一种乏味的机器般的重复。如何区分一种创造性的重复和一种忧郁呆滞的重复？如何区分一种肯定性的重复和一种否定的重复？许多艺术家一直在改换主题，一直在创造，他们为重复所困扰，重复使他们陷入焦虑，因此，他们要摆脱重复。但还有许多艺术家一直在重复，重复丝毫没有使他们陷入困扰，重复让人们安心，让人们兴趣盎然。就积极的重复而言，每一次创作都会有新的感觉，每一次写作都是一次词语的历险。

同样，对于梁铨来说，每一次浸染、粘连和拼贴都是一种冒险，都是一次新的感受，都是一次新的创造。尽管每次的工作程序是一致的，但是，每次的感受是不一致的。这是重复带来的差异，重复总是生产出差异。就像钢琴家在弹奏同一曲调的时候，每次都会有新的感受，他每次坐到钢琴前，总是有一种面对未知的喜悦。就像一个作家每次拿起同样的笔，每次召唤出同样字词的时候，总是会有他意料之外的句子、

清溪渔隐图之一

色、墨、宣纸拼贴

140cm×200cm

2014—2015

梁铨

段落和语言出现。他可以将同一类字词写出迥然不同的差异性来。或许，这也是梁铨的创作状态，他总是面对那些纸，总是借用那几把刀，甚至总是借用那些墨、颜料、茶渍或其他的色素，他面对的总是那几种材料，他甚至总是遵循同样的工序，但是，他每次都创造出不一样的结果，或者说，每次都创造出他自己难以预料的结果。一旦开始工作，这些被裁剪的纸片好像在自我繁殖，自我链接，自我生成，自我粘贴，它们好像摆脱了艺术家的操纵，它们遵循自己的体系，沿着自己的路径在运转。艺术家好像脱离了创造，他追随着纸片的运转，他被他的工作所引导，被下一个潜能所激发，他一边浸染粘贴，一边感受玩味。每次粘贴都是一次创造和发现；每次粘贴可能带来一种喜悦，也可能带来一丝沮丧。因此，每次粘贴都是一次尝试，一次对未知的探索。每次粘贴都是对画布的覆盖，也是对画布的打开——最终是对世界的覆盖和打开。

就此，这种重复性的粘贴不也是一种情感在工作？不也是一种冲淡的喜悦在流转？不也是一种耐心的平静在消耗时光从而也在对抗时光？裁剪和重逢，这平淡无奇但却生机勃勃的游戏，不也是孩童的冥顽天性？不也是取消各种杂念的纯粹消耗之乐从而也是最初始的艺术之乐？在此，艺术和游戏在一种平静的喜悦中融为一体。它们都是精力的消耗，都是一种破坏和修

复的轮回，都是摆脱了实用目标的纯粹之乐。

也正是这种无尽的重复，使得这种快乐能够延伸下去，同时也使得这个拼贴出来的世界难以终结。我们甚至可以说，梁铨一直在创造和打开一个世界，即便这件作品完成了，也是如此。我们也可以说，梁铨在创造一个大作品，一个无限的作品。他的每件完成的作品都是这个大作品中的一个，或者是他的无限作品中的一个单元。这些完成了的单件作品，在他的大作品中发生共振。重复带来了共振。对于一件具体的作品而言，是每个纸片之间的共鸣。每个纸片，每个画布上粘贴在一起的纸片，相互应答，相互附和，没有中心，没有焦点（它们在画框里面多么平坦），梁铨让它们保持着呼应，让它们和谐地共鸣。它们的色彩就是它们的音响，是它们的情绪、爱欲和意志。色彩的差异，恰好是共鸣之根基。它们因差异而区分，也因差异而应答和回响。而纸片之间的粘贴之线则是它们的间隙，是它们的变奏、差异、界桩；是它们的暂停、开口、间隙、桥梁。这些线有不可思议的表现性，它们既是绘画的显赫之所在，也是绘画的密语之所在。它们背负了多种多样的二重性：是破碎，也是补丁；是空洞，也是填充；是微风，也是劲草；是休憩，也是醒觉；是阴影，也是曙光。这些布满了画面的线，这些或长或短、或正或邪的线，是碎片的标示，也是

整体的缝合。它们暗示了差异，也意味着某种凌乱和变异的总体。

这些线大多数时候是一种肤浅的沟壑，但有时候是一种陡峭的转折。它在区隔的同时，令人有一种穿过它、截断它、抵制它的欲望。它们彼此之间断裂，延伸，平行，交错，呼应，就如同纸片和纸片一样。它们也在对话，在诋毁；在嬉戏，在抗争；在呼应，在分歧。正是这些线，这些缝合之线，这些意图让不同的纸片进行缝合之线，构成画面最基本的语言，它们构成画面无数的细小之嘴，在平静地呼吸。这些线要缝合的，恰好是它们要吐露的；它们要吐露的，恰好是要被缝合的。画面就此出现了一种吞吐，一种缓慢的呼吸，一种柔声细语，一种说话和沉默的轻微张力。它们好像从画面上跳跃出来，进而反衬了纸片的平静。纸片仿佛在宽容同时也是无可奈何地让它们跳跃。这些缝合之线，仿佛挡住了一切，没有漏洞，没有纵深。但是，它又仿佛穿透了一切，泄露了一切，泄露的是宁静的密语，而非狂躁的叫喊。

最终，这形成了一种毫不矫饰和夸张的平衡。在这里，所有这些浸染，粘贴和制作，最终抵达了一种平衡状态，一种有着轻微涟漪的平衡，一种并非剧烈动荡而导致的平衡。梁铨致力于这种平衡，即便画面上偶然有些突兀的色彩和曲折的拐弯。这些平衡是线

条、纸片和色彩的互动效果。在梁铨的画面上，规则和凌乱，饱满和空隙，快进和舒缓，稀薄和绵密同时呈现，相互制约。它们不是单方面的下降或者上升，不是单向度的积累或者削弱，相反，它们有纷繁的变向，有细微的转折，有难以辨认的缠绕，有缓慢的过渡，它们因地制宜，变通，迂回，拐弯，覆盖，从而驯服一切极端而获得一种总体的平衡。这是这些作品从未走向激进的原因。

在此，歪曲在刺破规则，而规则降服了歪曲；空隙从饱和中露面，但饱和压制空隙的扩张；松散在拆解绵密，而绵密总在捆绑松散。就此，人们在饱和中看到了空隙，在绵密中看到了松散，在规范中看到了歪曲。它们在两个端点之间不断地变化（色彩的变化，线条的变化，纸片大小的变化）。这些变化意味着绝不停滞的运动，以及由此带来的舒缓节奏。而这种运动所产生的平衡，又使得变化毫不喧哗。运动化为平静的呼吸，而不是急切的喘息。在此，画面在呼吸，仿佛艺术家在呼吸，观众在呼吸，画布的周遭在呼吸——人们在这些画面面前不得不安静下来，他们只能平静地呼吸——这是一个辩证而调和的世界，它充满宁静，但也尽情地跳跃；它沉默无语，但也抒情歌唱。这是平淡之颂歌，一扫暴躁和忧郁、激情和苦痛、尖锐和肤浅的剧烈对照。是的，这些作品，是平

天下

色、墨、宣纸拼贴

159.5cm×121.4cm

2015—2016

梁铨

淡之颂歌。或者说将颂歌，对生活的颂歌，化为平淡。这些细小的纸片被细致粘贴在一起而构成的平面画面，能够挡住大风的迅疾，也能容忍微风的悄悄渗透。

绘画的结巴

王音的绘画总是有意地偏离时代的方向。这种偏离是两个方面的：首先，他从来没有把今天的要素置放到画面中，也就是说，在他的画面上，时代的暗示一扫而空。他对历史清除得如此彻底，以至于看不到意识形态在他画面中的闪耀。相对于高度意识形态化的当代中国艺术而言，这是一个显而易见的偏离。他从轰轰烈烈的历史中退隐了，也因此从轰轰烈烈的艺术运动中退隐了。另外一种偏离是，他跟今天主导性的艺术方式，或者说，主导性的绘画方式也保持着距离。事实上，所有的主导性的绘画方式，一定意味着绘画的时尚、绘画的压倒性的潮流。但是，在王音这里，他奇特地返回到一种过时的、被人们弃之如敝屣的绘画方式中来。他在过去中寻找灵感。

这种过时的绘画对王音来说意味着什么？它看上

去是一种不成熟的绘画，散发着陈旧的气质。这是绘画的返祖，相对于今天而言，这看上去甚至是一种进化得不成熟的绘画，一种看上去充满了乡土气息的绘画。王音没有抛弃这种有些"土"的绘画风格，他甚至故意地强化了这种土油画的味道。为此，他使用了很多泥巴色彩的颜料，他让他的作品充满了乡土气，他甚至还专门画了土：让孩童在一片草地上挖土，让被草覆盖着的地下土展示出来，让土以花的形式绽放。王音以各种方式让他的作品变"土"：他画了许多场景，但从来没有都市；他画了室内（甚至是火车内），但从来没有现代家具；他画了许多人物，但往往是保留着民族特征的少数民族人物；他画了不少自画像，但要么是蒙面的，要么就有农民的气质；他画了许多裸体，但从来不是今天的裸体趣味；他画了许多花，但都是民间画的样式，他甚至还请过民间画家直接在他的画布上画画。不仅如此，他还频繁地采用20世纪50年代到70年代所流行的苏联式的绘画技术。就此，王音的作品展现了一种奇特的语法：一种被大家争先恐后抛弃的苏式绘画语法和另一种在人们眼中土气而陈旧的绘画语法的奇妙结合。这种结合前所未有。还有什么样的结合能造就如此独特的绘画？如此不合时宜的绘画？还能有什么比这样的结合更加远离绘画的主流？

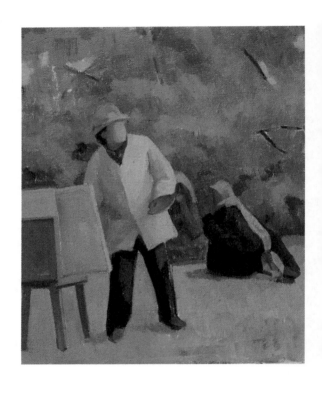

父亲

布面油画

60cm × 48cm

2010

图片由艺术家工作室提供

王音

藏族舞1

布面油画

80cm×120cm

2012

图片由艺术家工作室提供

王音

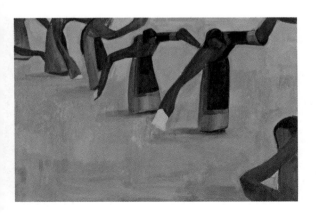

人们应该怎样地看待这样的不合时宜呢？人们可以说，这样的不合时宜，就是有意地和时代拉开距离。很长一段时间，王音确实如他所愿地和流行的艺术圈子保持着距离。他成为艺术界的旁观者。然而，在一切热闹的场景中，真正的清醒者不就是旁观者吗？好的艺术家就是要和时代拉开距离，或者说，就是要有意地被时代所抛弃，就是要以过时的方式存在于这个时代，就是要对这个时代冷眼旁观。一个好的作家不会用流行语言写作，不会将大街上的流行语汇塞进他的作品中。相反，他总是捡起过时的词语，要么对那些词语进行翻新从而获得新的语义，要么让那些词语成为今天的令人难受的马刺。还有一些作家，总是说着奇怪的令人们无所适从的句子。对于绘画而言，同样如此，好的画家总是溢出他所置身的时代来寻找绘画的要素。他借此摆脱时代的势利，摆脱时代的凶猛吞噬。他要在他置身的时代开拓一个新的空间。为此他向外部逃逸，借助外部来刺激这个时代——这个外部既是空间的外部，也是时间的外部。对于王音而言，他的时间外部是"过去"，是被这个时代甩在后面的"过去"；它的空间外部是民间，是少数民族的趣味，是苏联技术。这是他求助于民间，求助于苏联的风格，求助于少数民族，求助于那些乡土感的原因。所有这些构成了时代的不合时宜的"外部"。他要让这些时代

的"外部"来刺激这个时代，让这个时代的艺术感到不自在，或者说，他以和时代的艺术保持距离的方式来介入今天的艺术。好的艺术家总是要以一种自我隔绝的方式来同时代以及时代的主潮保持抗争。

因此，他不会顺应时代来画画。"好好说话从来不是伟大作家的特性，也不是他们关心的事。"（德勒兹）作家有时候要刻意语病连篇，从而让人们注意到这种语言本身，同时也让人们注意到主导性的语言本身的习惯性压制。同样，一个好的画家就不会将流行的绘画要素和款式塞进自己的画面，他要按照绘画的语病来画画。他要拧巴着画画，有时候，他要装出自己不会画画，让自己犯下各种各样的绘画错误。就像所有的人在说标准国语的时候，他偏偏要说方言。他要有自己的口音，要保持自己的来自儿时的发音习惯，或者说用词风格。就像一个好的作家总是打破常规的语法模式一样，一个好的画家也要创造出一种古怪的语法，一种具有口音的说法方式，一种绘画的结巴。

这种绘画的结巴，王音自己经常的表述是绘画的"口音"，他不是说着绘画的标准国语，不是按照绘画的语法流畅地说话。他的绘画是一种画笔的口吃。这种口吃表现在诸多方面，因此他的画面看上去断断续续。线条和色彩总像是中断的，他甚至不怎么画线条，

尤其是不画流畅的线条，他更多的是以块状作为基本的要素。王音的绘画是一块一块地连接的，一块一块地相互追赶，相互吞噬，相互挤压，相互羁绊，因此，它总是显得不流畅，它犹犹豫豫，磕磕巴巴，画面在哽咽，在磕碰，有时候这些色块还在盘旋，好像静态地有些挣扎地盘旋。总之，它们不流畅，不迅疾，不平滑，甚至也不平缓，没有一泻千里酣畅淋漓的语法，它们总像是被揉裹在一起。他画的人物通常都弯着腰，这些人体也不流畅。即便是那些腿被故意画得很长的人，那些腿也是结结巴巴的，那些腿虽然修长，但并不光滑。

这种磕磕巴巴的绘画，令人觉得绘画好像是一件特别困难的事情。画笔总是让自己处在一个犹豫的状态，好像总是有各种可能性，总是有各种迟疑不决。画面总是有些别扭，总是处在一种梗阻的状态：无论是画笔的梗阻，还是意义的梗阻。在王音的作品中看不到一目了然的东西，就像一个说话紧张的人，一个口吃的人，一个吞吞吐吐的人，总是让人难以明白他的意思一样。因此，人们会说，这样的作品太令人费解了；人们也会说，这样的作品太不利索了。但是对王音来说，费解和结巴正是他追求的风格。正是这费解和结巴，使得他偏离了时代的趣味。也因为这费解和结巴，他的画面让人们停留更长时间，人们更多地

关注他画面的表意实践，人们更多地看到他画面的画
笔活动。因此，画什么题材，并不是很重要。事实上，
王音的画涉及各种题材，如果从题材的角度出发的话，
人们总是搞不清楚王音画的是哪种类型的画。事实上，
他不是一个题材型的画家。他画了那么多的人物，但
是，这些人物的内在性并不为人们所知晓，他从来不
想画出人物的精神状态。他画了那么多风景、静物
（尤其是花），但从来不想让人们发现风景或静物之美
（或丑），也不试图在这些风景和静物身上寄予某种特
定的思绪。

　　这些题材，或者说，这些绘画对象要升华的主题
都被王音放弃了。王音是个什么类型的画家？他不是
风景画家，也不是人物画家，亦不是静物画家，甚至
不是一个讲故事的画家，不是一个有明确的意识形态
色彩的画家：他既不是否定性的画家，也不是肯定性
的画家，他的画中甚至没有多少讽刺和幽默，他也不
怎么讲故事，不是一个叙事性的画家——他不是任何
类型的画家。他甚至不是一般意义上的形式主义画家，
因为他并不将某种形式作为一种目标来追求，他并不
为某种形式理想的探索殚精竭虑。当然，他也重视形
式，但是，他对形式的重视，是以对形式的破坏为目
标的。与其说他是在探讨形式，不如说他在试图探讨
形式的梗阻，探讨形式的不可能性。

从根本上来说，王音试图表现的是绘画的口音，他试图让自己在画所有对象时都倍感艰难，他只能以结结巴巴的方式画画。他因此也只能和流畅的绘画、同时代保持紧密关系的绘画、在时代的轨道上快速行驶的绘画保持距离。但是，和时代保持距离意味着什么？这或许就是一种当代性。越是脱离时代的，也许就越是当代的。什么是当代性？让我们用阿甘本的话来结束吧："当代性就是指一种与自己时代的奇特关系，这种关系既依附于时代，同时又与它保持距离。更确切而言，这种与时代的关系是通过脱节或时代错误而依附于时代的那种关系。过于契合时代的人，在所有方面与时代完全联系在一起的人，并非当代人，之所以如此，确切的原因在于，他们无法审视它；他们不能死死地凝视它。"或许，正是因为脱离了当代的绘画主流，王音的绘画才更具有某种当代性。

重复的疯狂

丁乙一直将十字作为一个重复性的符号，使之出现在他的画面上。他一直在画十字。每一张画都是众多十字的组合，每一张画似乎都完成了众多的十字。但是，每一张完成的画似乎还意味着，还有更多的十字没有完成，还有更多的十字将要出现在下一张画上。这是一个漫长的关于十字的绘画过程。人们常常并不恰当地将丁乙的某张画作为终点，并将目光永远地停留在这里——似乎这是一张独立的作品。事实上，丁乙的绘画，永远是一个未完成的方案，每一张画都是一个漫长的有关十字的绘画的系列中的一个环节——脱离了这个判断，丁乙的作品就没有意义。如果丁乙仅仅只是画过一张有关十字的绘画，这张画的意义何在？丁乙的意义，就在于他反复地画十字，他将他的十字画以各种方式反复地延搁下去。必须将丁乙的每

一张画关联起来，它们的关系，就是一种重复和延搁的关系，一张画是另一张画的延搁，一张永远是前后两张画之间的衔接，一张关于十字的绘画永远是关于十字的漫长绘画过程中的瞬间，这就是他作品的重要意义。这种延搁，采用的是重复的方式，将十字一遍遍地在画面中重复。丁乙在无限地延搁他的绘画。

这样，绘画并不能停顿下来。人们也无法在这个作品中寻找作品之外的意义——丁乙非常明确地拒绝意义。从一开始就是这样。在他开始画这些画的时候，他就试图将绘画同一种纯粹的技术活结合起来，从而抹去任何的表现性痕迹。对于他来说，绘画是一种制图，一种利用各种工具和各种技术的制图学。绘画是一种受制于外部图标的客体行为，一个机器般的反射行为。这是一种将各种人工痕迹消除掉的零度写作。因此，作品不是象征，没有意义从这个十字的符号中缓缓地升起。而且，十字是最简单的线的构图。这是两根线的最单纯的装置。一切绘画和构图都是以线为基础的，这两根线垂直相交，构成简单明了的图案。垂直的线条将一切迂回和隐喻抛弃了，每一条直线都是单调的，它也不能无限地延伸，它还要配合另外一条线，它要遵守一种冷漠的垂直相交的科学方案。这条直线一定和另外一条直线组成一个不可分离的装置，以至于在这个十字装置中，线似乎被遗忘了，人们总是

十示 1991 – 3

布面丙烯

140cm × 180cm

1991

丁乙

看到十字，仿佛十字才是绘画的起点，才是绘画的最基础性的源头。人们总是在丁乙的绘画中强调十字以及十字所组成的空间。十字既是一个符号，也是一个空间。每个十字一定要从画面中独立出来，因此，这不是一个德勒兹意义上的平滑空间，而是一个条纹空间。每个十字都获得了自身的独立性，当然它们也有交叉和重叠的方式，丁乙用各种方式来处理十字的关系。这是人们注意到十字的原因。这当然没有错，不过，这十字，这十字符号组成的空间，却是由线构成的。丁乙首先是制作线，或者说，是画直线，他将自己委身于这些直线。但是，这些直线也将自己委身于十字，这是一再受缚的绘画。这些受缚的直线，受缚的十字，摒弃了绘画的抒情性。线条固执的垂直方案使之完全打破了对自然的模仿欲望，也阻碍了它的表现欲望。它们沉浸在单纯的十字构造的精确性中。直线除了再现直线自身之外，什么也不再现；同样，十字除了再现十字之外，什么也不再现。线在画面中，不是表意，而是对任何表意的极力克制。

丁乙就是一直在重复这个十字符号。事实上，我们也可以说，丁乙一直在生成这个符号。也就是在这个意义上，我们说，丁乙的绘画是延搁的，是十字符号的延搁，是一种重复式的延搁。这种关于十字的重复表明了什么？十字的重复，并不意味着每张画的完

全重复。正是因为共同享有这个十字，这些画在性质上才发生了共鸣，它们不是支配性的关系。在这些有关十字的绘画的延搁过程中，前面的一张画并非对后面一张画的支配，后一张画并不是前一张画的自然结果，它们不是递进的关系，人们最好也不要将丁乙的这些画区分为几个时间阶段，似乎一个阶段是另一个阶段的必然前提或者后果，应该在丁乙的绘画中破除这种因果幻觉，丁乙的绘画自始至终都是一种绘画的共振：一种没有等级关联的共振，围绕一个符号的共振。它们相互起舞，相互嬉戏，相互应答。一张画是另一张画的共振，同样，在一张画的内部，是一个十字同另一个十字的共振，是无数的十字的共振。延搁的关系，就是一种共振的关系。共振的意义，就在于它此起彼伏，相互应答，犹如足球场上的观众在高亢地起伏回应一样，这些十字也在跳跃式地回应。它们仿佛在相互的回应中有了血肉联系，它们像无数的兄弟一般在回应。就此，它们也置身于一个共同的空间——这所有的画，所有画上的十字，仿佛委身于一个大的空间之内。人们或许应该将空间作为重要的框架去理解丁乙的绘画，而不应该按照时间的先后顺序来理解，应该解除时间这一解释线索。相反，人们应当在丁乙的作品中感受到一个无尽的绘画空间，这个绘画空间中，只有十字符号的共振。

而共振是以十字的重复为条件的。那么，这种十字符号的重复到底意味着什么？对于艺术家而言，重复往往意味着创造性的衰竭。艺术家的生涯，就是创造性和忧郁的反复变奏。人们看到了无数的艺术家在这两种状态中徘徊。创造是这样一种力量，它猛然地爆发，一种完全的新的能量的投注和放射，一件作品就诞生在这种能量的爆发之中。但随之而来的，是一个巨大的释放后的虚空，一种能量的匮乏。许多艺术家一辈子就创造和爆发了一次或者一个阶段，人们有时候指责艺术家一辈子就创造一两件作品。之后，就被忧郁所笼罩：他再也没有创造力了，无可奈何地陷入了重复的怪圈，也陷入了忧郁的怪圈。因此，人们总是强调创造力，人们衡量一个艺术家的强大，就是去看他的意志和能力，去考察他的创造性、他十足的游牧思维。因此，艺术家总是试图改变，试图通过创造以及创造性的改变来摆脱忧郁。艺术家如何改变？一些艺术家画完全不同的绘画，将先前的作品抛弃——他们期待一种全新的陌生的绘画突然来到他们身边；还有一些艺术家不那么激进，他们试图缓慢地改变，逐步地偏离自己以往的作品。经过一段时间后，他们发现，自己已经认不出自己了，他们庆幸自己终于摆脱了自己。这样缓慢地改变自己的艺术家通常被称为风格化的艺术家。

十示 2020 – 20

椴木板上综合媒介

120cm × 120cm

2020

丁乙

丁乙似乎摆脱了这两种模式。他抛弃了创造和忧郁的亲缘关系，他没有被创造性这一神话所迷惑。他用重复取代创造。在这里，重复并不是创造的反面，也不直接通向忧郁。丁乙赋予了重复一种新的意义。重复并不是和创造对立的东西。如果说人们总是将创造视作主动性的，而将重复视作被动性的，那么，在丁乙这里，重复变成了一种主动，它具有和创造一样的主动性。通常而言，重复是一种创造性匮乏的标志，是无力创造才采用的被动行为。但是，在丁乙这里，重复是主动性的。他需要重复，或者说，他要的就是重复。他要将重复看作一种积极的力量，他力图恢复重复的声望，他表达的是重复的强烈意志。在丁乙这里，重复具有一种强化的力量，重复并不意味着倦怠和无所作为。相反，重复是一种积极的力量，是强化，是意志的伸张，是能量的积累。人们或许可以区分出两种不同的重复，不同的"回归"——就像尼采所说的存在着两种不同的永恒回归。一种重复和"回归"，就是尼采笔下的侏儒的重复和回归：万物都要再来一次，那还有什么意义呢？一切周而复始，还有什么意义呢？在此，重复是一件多么乏味的事情。但是，丁乙这里的重复，就是查拉图斯特拉式的重复，积极的重复：所有的十字都要再画一遍，都注定要一遍遍地画下去——既然如此，这样的十字就不能敷衍，不能

应付。相反，正是因为所有的十字还要再画一遍，因此，每一次都要慎重，每一次都要认真，每一次都要竭尽全力，每一次都要对十字进行肯定——这是肯定的绘画，每次在十字上面都要反复地琢磨。为什么要一遍遍地画十字？就是要肯定自身，肯定十字本身，肯定画出十字本身，也就是肯定绘画行为本身，最终，这是肯定作为生命的自身。丁乙的艺术生涯——在很大程度上，是他的人生生涯——就是要通过画出十字来肯定自身。每个十字都要灌注全力。每个十字的瞬间都要灌注全力——生命就是由这样的无数瞬间所组成。

但是，丁乙的每张画并不一样，就是说，他重复的是十字，是这个简单的符号。因此，重复在这里并不是一种完全的回归。他通过重复生产出了差异。在这个意义上，重复同样具有创造性。重复创造出差异。如同德勒兹所说的，"将重复本身变成了新的东西，将其与一种检验、一种选择或选择性检验联系起来；使其成为意志和自由的最高客体……把重复变成一种新生事物的问题，即自由和自由的任务的问题"。丁乙的重复同时带有偏离，重复成为一种实验，在重复的实验中获得自由。这样，重复本身也获得了巨大的自主性，我们当然看到了画面中无处不在的十字，但是，它是重复的客体。与其说十字是重复的目的，不如说

十字是重复的借口，"重复"需要这个十字来完成自身，需要这个十字来让它反复地重复下去，当然，这个十字是一个绝佳的借口，它最有助于重复实现自己的重复欲望。十字在这个意义上同样是非表意性的，它是重复的机缘和动力。因此，在这里，最重要的并不是十字，而是重复。或者，更准确地说，最重要的是对十字的重复行为，是重复和十字的匹配，这二者是一对完美的伴侣。人们很难想象，如果不是对十字的重复，画面会是一种什么样的效果。

一旦回到了重复，我们就应该说，绘画并非试图画出对象，它就是一种绘画行为。它不是一种联络外部世界的中介，而就是自身的绘画对象。它指涉的是下一张画或者前面一张画，它是一个绘画链条中的一个环节。它要做的就是同其他绘画产生共鸣——我们看到，这是一种新的绘画伦理，一种超越绘画伦理的伦理。在这里，绘画是中性的——它既不涉及悲剧性的批判，也不涉及喜悦和欣快，它不涉及任何的价值观，不涉及任何的心理学，它是超越情感的——而且，它甚至不涉及其他的绘画者，不涉及所谓的流派。重复在很大程度上是孤独的，不仅是绘画风格上的孤独，也是个人内心深处的孤独。在这个意义上，重复性的绘画是完全的个体行为。重复，看上去在一遍遍地强调，从而堆砌出大的回声，但是，它也是自身的反复

的无人倾听的喃喃低语。

　　重复甚至不遵守规律，如果将丁乙的绘画作为一个总体来看的话，除了我们看到的十字本身一再在画面中重复出现，这些画并没有共同的规律。相反，丁乙试图让这些绘画保持差异。他是通过重复来制造差异的。怎样保持差异？通过忘却。就是将前面的一张画忘却，将前面一张画的某些要素遗忘。遗忘就意味着新生。"正是在重复中和通过重复，忘却才成为一股积极的力量，无意识才成为积极和高级的无意识。"在这里，丁乙要借助重复实现的，不是唤醒记忆，而是申请遗忘。他总是要忘却某些东西，将过去的记忆忘掉——重复以前的作品的同时，总是要将以前的作品忘掉——丁乙在重复他的十字的同时，总是要主动地忘却他前一幅画的十字——他清楚地意识到这点，因此，在他不断地重复的同时，一种差异的力量借助忘却而展现出来，他不断地发明出新的十字的构图法，不断发明围绕着十字而展现出来的迥然不同的画面。因此在这里，重复催生出来的不是记忆，而是忘却；重复也是对习惯的谴责，是对记忆和习惯的双重谴责——丁乙说他总是害怕习惯，他要改变和忘却他的绘画习惯，他尝试着不同的绘画方式，不同的制作十字的方式。但是，改变和谴责习惯，恰好是通过重复的方式来完成的。

就此，我们要说，重复激活了遗忘，同时也不无悖论地要求僭越——一种长年累月的重复对僭越有一种多么迫切的需求！对既有画面的僭越，通过各种形式的僭越，光的僭越，排列形式的僭越，技术的僭越，工具的僭越，用笔的僭越，这所有的僭越，都拜重复的力量所赐。就此，重复在作为一种肯定性的回归的同时，它也是一种外溢，一种增殖，一种符号的扩散，一种差异，重复最终导致的不是原封不动的归化，而是一种繁衍性的差异。十字在这个过程中得以增殖。最终，看上去冷静和沉默的十字符号，却充满着历险，充满着竞技，充满着疯狂。

多重空间

徐累的新作画出了空间的三重形式，或者说，他画出了三种空间关系：包裹的空间，分裂的空间，嫁接的空间。

《世界的床》探讨的是包裹的空间。床本身是一个特殊的空间，一个以平（面）板作为基础的空间，一个不无悖论性的平面/空间。在这个平面/空间的基础上，被子、枕头、蚊帐、帷幕、屏风以及各种各样的饰物多层次地编织了一个柔软的场所：因为丝织品而柔软，因为空间轻微的折痕而柔软，因为一尘不染的细腻而柔软。徐累精心地描绘这个空间，它们整洁、精致、凄美、冷艳，甚至有一点奢豪。床有各种各样的伴生物，它们被精心编织和排列，与床构成默契的呼应，精心地编织成一个床的世界，一个卧室世界。伴生物越是多样，床/空间就越是柔软、丰富和曲折；

它越是柔软、丰富和曲折，它就越是饱含秘密、小心翼翼、闪烁暧昧；这是一个可以不停地遮蔽、折叠、打开、再遮蔽、再折叠和再打开的空间，一个迂回、盘旋和僻静的空间。

徐累有时候侧面描绘它们，有时候将它们截断，使之露出局部，有时候对它们进行稳定而投入的定格。床/空间被迂回地包裹，这个私密暧昧的空间又被包裹在一个大的空间内，包裹在一个房间内，而这个房间又被一个更大的建筑空间所包裹，被一个无限幽深的空间所包裹。在此，空间中包含着空间，空间隐藏在空间中，软的空间包裹在硬的空间中，开放透明的空间包裹在严密封闭的空间中，暧昧的空间包裹在严肃的空间中，这是层层套叠的空间，软的空间和硬的空间、封闭空间和开放空间、遮蔽空间和撩拨空间、局部空间和总体空间、暧昧空间和直爽空间彼此渗透、侵蚀、盘旋、嬉戏、交织，它们打破了空间的简洁独断，它们摧毁了直白的垄断空间，而空间陷在这种曲折的套叠中不能自主。

床，处在这犹豫而繁复的空间的核心。似乎只有在这繁复而僻静的空间中，床才具备它应有的存在形式。没有床比徐累的床更加隐秘，也没有床比徐累的床更加暧昧。隐秘之床就是暧昧之床，哪怕这床上无人，哪怕这空间无人，但是，床赋予这寂静空间以低

世界的床 – 2

绢本

52cm × 123cm

2017

徐累

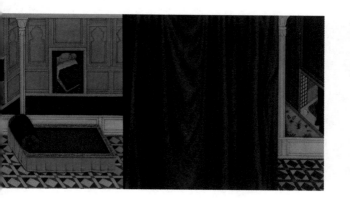

语，以叹息，以轻微的颤抖。这是想象之床和想象之空间。它被各种敏感的光泽所笼罩（看看画中的各种单纯而整体的颜色汇聚而成的明亮之光），它弥漫着各种爱欲气息，它催生蓝色幻觉和梦境，它是精神癫狂和休憩的双重变奏。这不是潦草睡觉之床，这是心事重重之床，或者说这是探究、犹疑、悸动、心跳和发狂之床。床在此讲话，在空无的空间中讲话，在遮蔽和敞开的争执中讲话，在帷幕的包裹、屏风的阻隔和空间的紧闭中喃喃耳语。正是因为床，空间被重组，时间被凝固，色彩被粉饰，一种颓丧式的欢娱气息被建立——这是一个繁复的套叠空间，也是一个醒目的床的世界——存在在床上展开：最快乐的、最悲哀的、最激烈的和最沮丧的时刻都是在床上得以表达——我们看到了世界的床：不是一个身体或两个身体存在于床上，而是世界以床的方式存在。世界—床的存在停滞和凝固了。它和床外的世界构成了两极。人们在世上有两种存在方式：床上的方式和床下的方式；横卧的方式和直立的方式；休息的方式和劳作的方式；不可见的方式和可见的方式；夜晚的方式和白昼的方式——人就以床上和床下的两种方式存活于世。人们在这两种方式中轮回转动。徐累的世界—床不仅是欢爱之床，还是休憩之床，倾诉之床，对话之床，幻梦之床，放肆和随心所欲之床。一个空的床打开了整个

非理性世界。

对徐累来说，一张床就是一个乌托邦。这是对床的世界的不倦迷恋和缠绵。在床上，人们才可以颠倒重心，才可以肉体横陈，才可以悬置时空，才可以遗弃世界——这是另一个世界，这是躲避世界的内壳世界。只有这个世界能同时容纳人们的软弱、无助、暴烈和激情。它也是两个残酷的白日世界的短暂过渡，是现实世界为自己打造的一个幻境。这是不可还原、不可简约的空间，是人最后的无法退却的空间，是类似于子宫的空间。徐累在这个空间中将人彻底排斥，但是，却邀请了无数的人来此秘密地居住，这个空间也居住在无数人的秘密之中。人缺席于这个幽深的空间，但又在这个空间中无处不在。

如果说，床是这个内核空间的内核的话，马则制造了一个分裂的空间和运动的空间。马是徐累作品中的核心形象。但是，他的马总是如此驯服，它并不爽朗，它像忧郁的囚徒，被置于一个逼仄的空间中，仿佛有一种巨大的哀愁困住了它，压抑着它的舒展和运动——这是无辜、哀怨和思考之马。然而，在《互行》中，徐累让他的马狂奔起来。但是，这是一种奇怪的狂奔，马头向着一个方向，下面的马腿则朝着与马头相逆的方向奔跑。马的上下部分被一分为二，它们沿着对立的方向运动。也就是说，这是奔跑和运动，但

是是关于奔跑和运动的游戏，是分裂的奔跑，是运动的逆反，是自我撕扯的奔跑和运动。马的上下半身分裂了，马头和马腿分裂了，这既是垂直的纵向分裂，色彩分裂，也是横向的运动分裂，力的分裂。这是一幅分裂的绘画，在运动中的分裂的绘画。徐累先前总是让他的马保持安静，让他的马沉思，但这次，他让他的马狂奔，分裂式的狂奔，不仅是横向的分裂，而且是纵向的分裂，是前后左右的分裂，是多个维度的分裂。然而，这种分裂又并非碎片，一个多维度的分裂不是通向一个无序而纷乱的碎片，而是通向一个静态的有秩序的平衡空间。

这种运动的分裂在创造自己的独有空间。运动通常开拓一个横向空间，它沿着运动的方向，沿着力的方向在创造自己的空间。但是在《互行》中，运动并没有沿着单一方向无限地延伸，运动总是被自身的阻力所消磨，前行的运动被相反方向的力所牵扯，更准确地说，画面下端的腿的大幅度运动，它的加速度运动，腿自身近乎分裂的运动，总是来自上面的马头的牵扯，来自绘画上端的牵扯。横向的运动不是在同一个维度上遭到了完全相反的力的平衡牵扯，而是遭到了另一个维度，遭到了上面的马头的牵扯。这和各种各样的力的平衡模式不同，这是纵向之力来平衡横向之力；上面的阻力来拉扯下面的动力。

互行 – 3

绢本设色

106cm × 147cm

2017

徐累

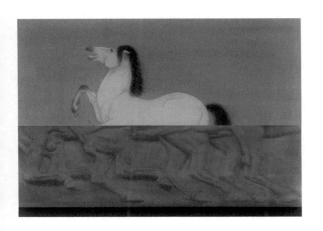

也正是因为不同维度的力的对峙，正是因为力不是在同一个横切面上较量，画面建立了自己的特殊的弥散空间，这个空间不是被单一的横向对抗力所充斥，也不是被单一的纵向对抗力所充斥。它同时交织着两种不同类型的对抗张力。因此，《互行》是多个维度的弥散运动，上下的弥散运动，左右的弥散运动，但同时，因为力的彼此牵扯和平衡，这种弥散的运动被保护在一个秩序之中。这是运动和静止的辩证法，它在动，但是也一动不动。这个静态的平衡中充满张力，这也是充满强度的平衡，是剧烈运动中的静止。平衡和静止不仅没有消除力和强度，恰恰相反，力和强度在这里被肯定了。但因为这种静止的平衡，力和强度并不显得暴躁和纷乱。

在此，跟作为运动—影像的电影不一样，绘画并不像电影那样仅仅是在横切面上平移，绘画是一种特殊的运动—影像，它既可以是横向运动，同时，它还可以进行纵向折叠。在《互行》中，绘画的主要动力来自上下两个部分的折叠，来自上半身对下半身的折叠，来自黄和蓝的色彩折叠，这折叠如此的显眼，以至于一张画分解成两个世界，两个空间，两张画。正是这折叠扰乱了下面横向的绵延运动，折叠让运动变得厚重，让运动发出了喘息，折叠打开了一个新的拓扑空间，折叠让一往无前奔驰的马腿总是面临着缓慢

的沉思，从而最终让奔驰之马再次变成思想之马——哪怕这些飞奔的马腿犹如浮雕一般地刻印在画面上。这是一张让运动变得平静但又让平静变得不平静，让弥散变得富有秩序但又让秩序进一步弥散的画，这是充满悖论的运动和空间的游戏。

最后，徐累的《飞地》创造了一个嫁接和融汇的空间。如果说，床作为一个空间被其他的空间所无限地包裹的话，如果说，一个单一的马在这里自行地分裂和折叠成多个空间的话，那么，不同的山在这里则嫁接和融汇成同一座山。徐累将两种文化，两种绘画传统中的山嫁接到同一个空间中来，他试图让它们获得一个空间整体。他从先前的某张完整的绘画中强行地拽出一个局部，一个片段，将它们作为一个引文摘抄下来，然后同从另一幅绘画中劫持过来的引文进行重构。他让这不同的引文并置在同一个空间中，这种并置既是一种重构，也是一种嫁接。如果说，《互行》是将整体分解从而形成一个弥散空间，那么，《飞地》则是将不同的要素进行重组从而试图获得一个整体空间：一个关于山的整体空间，一个关于山的绘画空间。

这"摘抄"下来的"引文"因为进入了新的时空，脱离了原文，但也保留了原文——它来自于原文，它带有原文的习性和风格。因此，这两种不同类型的山的特征非常清晰，人们甚至一眼就能看出它们的差

异所在。它们彼此成为对方的异质性，彼此成为对方的他者，但是，徐累试图将它们并置在一起，这种并置一方面是强调它们的差异性——它们确实不同，另一方面，他也强调它们的对话，它们彼此作为对方的语境，它们相互增补，色彩的增补，形状的增补，结构的增补，趣味的增补，最终是美学和传统的增补——在这里，徐累一直念兹在兹的问题仍旧是一个经典问题：中西两种绘画传统是否相融，它们能否结合和嫁接，古典绘画和当代艺术能否结合——这实际上仍旧是古今中西的文化和美学的沟通问题。

徐累的《飞地》是对这个问题的最新探索。对他来说，重提这个问题，不仅仅是为了寻找一个答案，构造一个特定的嫁接和融合的空间，完成某个图像的重组；更重要的也许还是为了探讨绘画传统的再生问题——绘画的当代性问题：当代也许并非紧紧地扣住这个时代，对这个时代的各种器具和观念的表面挪用；当代也许恰恰是对过去的返归，对异质性传统的返归，或许，只有过去和异质性，才是针对现时代的马刺。当然，过去和异质性只有被恰当而尖锐地重置，被灵活有力地嫁接——这正是徐累致力之所在——才能进入当代最深邃的肌理和骨骼之中。

绘画作为身体

绘画是画框、画布和颜料的结合。这是从物质性的角度来界定绘画。正是这三者的结合，构成了绘画的身体。我们这样来看的话，卞青的绘画目标就是针对绘画身体——他抛弃了制造图像这样一个目标。我们看卞青的绘画方式：他在画布上涂抹颜料，我们并不清楚这种涂抹是否有特定的图像目标——因为我们事后根本就无法见到这样的图像，但他是按照他的习性来绘制和涂抹的。他非常认真地涂抹，严格地按照他的工作方式和趣味来涂抹。当卞青觉得一张画画完了的时候——一张画是否已经完成，这完全取决于艺术家的绘画习惯——他开始撕扯这些涂上去的颜料，他随意地撕扯，他撕扯那些能够撕扯下来的尚未完全干燥的颜料。他用手撕扯，只要能够撕扯，他就尽可能地将它们都撕扯下来，直到它们无法再被撕扯，直到画面难

以被手继续施暴。一旦被撕扯，画面就会出现撕扯过的痕迹，画面就会出现谁也无法料到的斑驳形象——这构成了卞青绘画的最后形态：潦草，粗糙，凌乱，破旧，看上去像一面被时间风蚀过的墙的截面。画面似乎保存着岁月的遗骸。在此，绘画同时包括了两个过程：绘制的过程和撕裂的过程。正是这两个前后相续的过程——而不是画面的图像——构成了绘画的重心。绘画在这里同时意味着制作和破坏，添加和删除，生产和浪费，小心翼翼地创造和粗暴野蛮地毁灭。绘画就是一个从无到有再到无的过程，也就是说，绘画在这里变成了一种行动，一种生产意义和抹灭意义的行动，最终是一种无意义的行动。也可以说，绘画在这里是反对和质疑绘画，绘画似乎在嘲弄绘画。画画的目标就是破坏它！

但是，这并没有结束！卞青将这些被撕扯下来的颜料碎片收集起来，他并没有抛弃它们，他重新将它们粘贴到另外的画框画布上。也就是说，先前一张画的材料被转换到另外一张画上来了。这些颜料经过了两次画布人生。第一次，它们兴致勃勃地被涂绘，但是，它们并没有获得通常画布上的不朽地位；它们被当作废物剥离画布，它们从画布上黯然退场。这是它们暗淡的前半生。但是，接下来，它们又开始了另外的命运，它们并没有被弃置于垃圾堆中死亡。它们在画

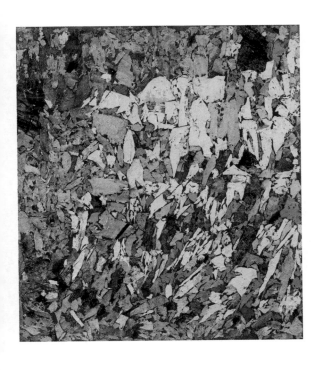

显山集 – 03780020

布面综合绘画

243cm × 210cm

2016

卞青

布上第一次的退场，就是为了在画布上第二次出场。它们以另外的方式重新回到了另外的画面上。这次不是被画笔涂绘上去的，而是被手粘贴上去的，如同这些颜料碎片被手随意地撕扯下来一样，卞青现在是用手对它们进行随意地粘贴，他没有目标地粘贴。这些被撕扯下来的颜料先是胡乱地堆积在一起（可以想象，卞青将它们撕扯下来的快感，将它们随意扔在地上的快感），但是，它们却出乎意料地被运用了。我们也可以想象他拾捡这些碎片的随意，他将这些碎片随意地粘贴在一张白布上，他任由它们形成某种不确定的图像轨迹，直至这些碎片被全部地粘贴上去。最终，这些堆积起来的颜料碎片在另外的画框上面重新构成了一张画，一种偶然性的绘画，一种拼贴之画，一种谁也无法预见的画面。人们可以想象（哪怕你没有看见画面），这张画毫无章法但却琳琅满目，它们有一道道的粘贴和衔接痕迹。现在，那些被前一张画遗弃的颜料碎片，在这里重新获得了新生。因此，这张画是奠基在另外一张画上的，它的材料来自于对另一张画的材料的剥离，来自另一张画的剩余之物和裁剪之物，也可以说，一张画的剩余之物，成为另一张画的必需之物；一张画的废物构成了另一张画的有用之物。

这就是卞青的工作方式。我们仍旧将目光放在第

一张画上面。我们在第一张画内部看到了一个过程，它实际上是两个行动（绘制和撕毁）的接续，或者说，它是两张画（绘制完成的画和撕毁后的画）的转折，是这种转折的后果。画面内部充满了隐秘的争执：绘制和毁灭的争执。除了画家之外，人们无法了解这种内部的争执、这种隐秘的争斗、这种绘制和毁灭的持续碰撞。人们也无法了解画家在撕毁他的作品时的精神状态：是遗憾、痛惜，还是痛快和兴奋？抑或是这两种情感的矛盾混合？无论如何，绘画不再是一种情感的缓慢建筑——同写作一样，艺术家总是趋向去完成一件作品，总是奔着一个既定目标而去，他们的情感状态总是随着这个目标的临近而发生微妙的变化。但是，在这里，绘画的情感不是缓慢递进的，而是随着绘画的转折而发生起伏和断裂。绘画的完成并不意味着放松，而是意味着一次大的波澜：破坏和撕扯这张完成的画，这是一次情感的快速逆转，是对刚才绘制这张画的耐心的嘲讽或者诅咒。这是情感的自我诅咒。

但是，卞青接着又开始创作第二张画，即将弃物收集起来的拼贴之画。这两张画是什么关系呢？毫无疑问，它们毫无图像学的关系，它们看不到任何图像学的类似或指涉。它们只有一种身体的关系。这是因为第二张画攫取了第一张画的身体要素。卞青将绘画看

作身体。在这里，绘画是两个身体之间的关联，是两个物质性身体的关联——事实上，支撑着卞青的，是绘画首先是物质这样一种观念。也就是说，艺术家在此关注的是绘画的物质性，而不是绘画的图像学。一张画是画框、画布、颜料构成的物质整体。每一张画都是如此，无论它们在图像上如何花样翻新，无论艺术家在这三者之间玩弄多少花招。绘画的历史，就是这三个要素无尽的游戏的历史。人们在这个游戏中探索出各种各样的图像，人们竭尽所能地在画布上进行图像实验。正是这些图像经验，压抑了人们对绘画物质性的关注——似乎绘画就是为了生产图像，而画框、画布和颜料不过是生产图像无足轻重的媒介。但是，从 20 世纪中期开始，人们持续地将绘画的过程引入到绘画的讨论中来。从波洛克的滴画到伊夫·克莱恩的身体绘画，以及马修·巴尼的动力绘画，都将绘画过程和绘画行为作为绘画的核心要素——这些绘画行为较之最后所形成的图像而言更为重要。

　　一旦人们放弃了对图像的执着生产，或者说，一旦人们将图像冲动根除之后，绘画的另一面，不仅是绘画行为，还包括绘画的物质性，也开始显现——绘画就变成了一种去图像化的物质性身体，它以材质而非图像的形式而存在。现在，绘画的身体呈现在人们的目光之下。人们如何去观察、接近、深入这些绘画

的物质性身体？人们已然摧毁了各种各样的既定图像，但为什么不能摧毁和折磨这种绘画的物质身体呢？这或许就是卞青的出发点。他同时表达了对绘画行为（绘制—撕扯—粘贴这样的一个过程）和绘画物质性的兴趣。我们已经看到了，他的绘画行为已经放弃了图像学要求（尽管它们最后总是要呈现一种图像），但是，他也通过物质性将两张绘画关联起来。绘画一旦从物质身体的角度去对待，颜料就不再是表述图像的媒介，而是绘画物质身体的肌理。它是绘画身体的内在要素。现在，颜料在两张画之间跳跃，这样，这两张画就有一种身体上的血肉关联。这是一种全新的绘画关系。无数的艺术家和艺术史家总是在不同的绘画之间寻找关系，寻找它们之间的影响、对话、致敬、模仿乃至嘲讽关系。但是，所有这些都是基于图像的关系而言的，有些也基于行为之间的相似而发生关系。但是，卞青确立了一种非常独特的关系，绘画之间充斥的是一种身体的关系：一张绘画的身体来自另一张绘画，一张绘画的身体嵌入另一张绘画之中。一张绘画的完成来自对另一张绘画的摧毁，或者也可以反过来说，一张绘画的赘物成为另一张画的肌肉。这种绘画的游戏，犹如对绘画身体施行手术一样。这就像将一个人的皮肤割掉缝补到另一个身体上一样。

显山集 – 03780003

布面综合绘画

243cm×213cm

2016

卞青

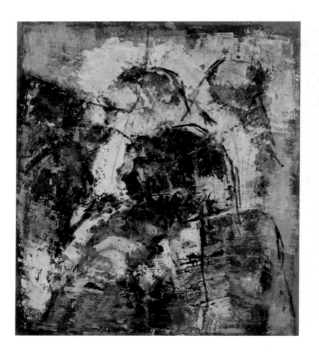

于是，一种前所未有的绘画的新关系出现了：两张画既可以说是互补性的，它们是身体的互补；也可以说是分裂性的，它们本来是一张画，现在分裂成两张画。或者可以说，一个绘画身体被分裂成了两个绘画身体，但是，它们又有着奇妙的血缘关联。

亵　　渎

　　许成画了大量的人体。他将这些人体画在做纸箱子的瓦楞纸板上。这些简易的粗糙的瓦楞纸板构成了人体的背景——人体显然不是被刻意赞颂和永恒化的对象。他们大大咧咧地肆意躺在这些纸板上。许成将这些伸展开来的瓦楞纸板涂上丰富的色彩。他大多数时候用大面积的显赫的颜色——绿色或者红色或者蓝色——来遮盖瓦楞纸板的原色和褶痕。瓦楞纸板的原色看起来被覆盖了（不过，有时候许成故意地留下一部分未被涂绘的瓦楞纸板），但是，这些瓦楞纸板的褶痕，它们原有的折叠线条还是顽强地暴露出来。无论颜色如何厚重，这些折痕还是构成画面的一个无法抹去的存在，也就是说，它们是画面的一个有机部分——它们有时候像是镶嵌在画面中的线条，笔直地在画面中贯穿；有时候像是对一张大画的粗暴分割，将画面切分成几

个不同的区域；有时候让人感到这张画是不同的小画的拼贴。无论如何，这些瓦楞纸板的折痕冲破了浓厚颜色的包裹，固执地卷入到绘画的内在性中。

许成有时候也在纸板上有意地画一些直线，这些直线容易冒充纸板本身的折痕，它们容易相互混淆，就此，绘画试图获得一种错觉感。这是一场绘画的游戏：物质本身的痕迹和绘画的笔迹的相互指涉游戏。正是这纸板的折痕和直线，对画面的整体区域进行切分，而画在纸板上的身体就此分布在各个不同的区域中，或者说，身体以切分的形式出现。你也可以说，身体被自然地打上了格子，尤其是在纸板折痕明确的背景下。在这个意义上，许成的身体并非一个连贯的有机体。它或者被分解，或者被切割，或者被压缩，或者被隐没——而这一切，采用的既非立体主义的方式，也非超现实主义的方式。在他的许多画中，大脑直接不成比例地堆砌在庞大的身躯上，他放大了身体的某些部位（尤其是臀部），缩小了身体的另外一些部位（头部），甚至可以说省略了身体的某些部位（在有些画中，人头直接搁在身体上，脖子没有了），或者篡改了身体的某些部位（人头换成了鸟头）。因此，这与其说是一个连贯的身体，是一个自然的有着恰当生长规律的有机身体，不如说是身体之间的器官的任性拼贴——一个器官和另一个器官在绘画上的拼贴，肢解

的身体在绘画上的拼贴：头拼贴在肩膀上，脚拼贴在腿部，手拼贴在身体上，生殖器官拼贴在大腿上，甚至有更激进的动物和人体的拼贴——这些拼贴如此地随意，以至于我们也可以说这些器官和器官是相互摆置和奋拉在一起的。就此，身体的各个部位都是独立的，它们的有机感被打散了。人体变得松散、无力、丑陋、毫无生机，它们通常以赤裸裸的感官呈现——这些丑陋的身体完全不通向任何的心理深度，也不通向任何的人格主义，它们只是以动物般的感性肉欲而暴露出来。在许多作品中，许成将动物和人并置或者嫁接在一起，它们看上去就是一体的，或者说，人就是动物，人的姿态、性欲和情感，就是动物的——人和动物毫无等级区隔。同动物一样，这些人基本上没有表情，没有戏剧性，没有笑声，到后来，许成干脆只画出人的背部，脸也消失了。

为什么要画这样的人体？这不是对人体的一种全新看法吗？在此，身体被去中心化了，也可以说，这样的身体被解散了，器官各自独立。脸和身体不通过脖子就可以在一起；腿摆脱了身体径直的孤立的倒立；手仅仅只有三个手指，突兀地出现在大腿上。所有这些器官并非身体的有机部分。许成画的这些身体，徒具身体的框架。它们一方面是各种器官的局部拼贴，另一方面也让身体之肉隐没——许成用流畅的线条来

勾勒出这种框架，各个器官沿着这个线条来自我显示，肉就此没有自己的密度和质地——无论是白衣飘飘并且缠绕在一起的面目不清的剑客，还是那些长腿的裸体的女人背影。这些近期的绘画，充满着有力的不屈不挠的曲线。这些曲线一方面和瓦楞纸的纵横直线产生瓜葛，它们在干扰着、诋毁着那些固有的直线；另一方面又强劲地显示了身体的轮廓。这些曲线尤其能够展示长腿和臀部的概要。在许成的新作中，由这些曲线勾勒而成的臀部成为绘画的中心——我们甚至要说，这是一些关于臀部的绘画。他将臀部画得饱满、浑圆而壮大。它们如此之壮大，以至于身体的其他部位都被压制得毫不起眼。不仅如此，许成有时候甚至将两个臀部叠加在一起，一个动物的臀部驮着一个人的臀部，这是上下叠加；或者两个粗壮的不合比例的臀部在画面中平行对照，仿佛它们在对着观众的目光闪耀——这些臀部夺人眼目，它们特别无礼地处在画面的绝对中心。许成将臀部画成一种纯粹的圆心，仿佛目光的靶子一样，仿佛目光只能盯着这个圆心，仿佛目光只能面对臀部——这是绝对的亵渎绘画——既是对人体的亵渎，也是对绘画的亵渎，甚至是对看画的亵渎——看画总是被认为是一种教养，一种体面活动，一种美学熏陶，而在此，看画居然就是看那些显得淫荡的大腿、肉体和臀部——将臀部刻意地暴露给目

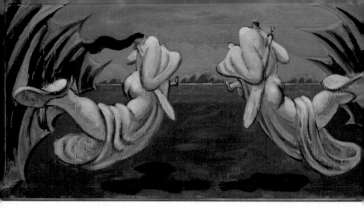

剑客 – 4

纸本丙烯

108cm×215.5cm

2015 （装框）

许成

无题

纸本丙烯

108cm×215cm

2016 （装框）

许成

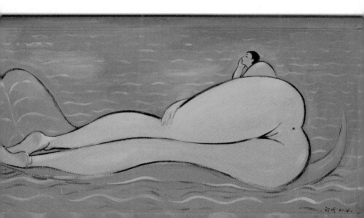

光，让目光毫不躲藏，这是对观众的最大羞辱。

不过，这种亵渎式的绘画也并没有被引向色情化，色情绘画总是挑逗情欲，而许成的绘画哪怕充斥着诸多裸体，充斥着性爱场景，甚至充斥着性器官，却不令人想入非非，它们并不挑逗，它们毫无引诱性——这或许是因为它们丑陋，或许是因为它们残忍，或许是因为它们无力。绘画中布满着性，但是，没有性的欣快，只有性的无能；没有性的激情，只有性的亵渎。当然，它更不是从另一面来强调身体之美，就像无数的裸体画家所宣称的那样，裸体画就是表达身体的美和自由，这种美和自由压制了性的邪恶想象——许成和这二者都不一样，既不让身体通向色情的挑逗，也不让身体通向自由之美——他只是借助身体来亵渎：对性的亵渎，对美的亵渎。面对裸体，人们总是就色情和美之间的张力而展开无穷无尽的辩论，但是，这些张力和辩论在这里都消失了。它同时是对二者的废弃。这里只有亵渎——包括对色情的亵渎，色情没有驱动力。如果是这样，裸体的意义何在，绘画的意义何在？我们只能说，这是对绘画体制的亵渎，绘画的一切都遭到了亵渎。这正是许成迷恋的亵渎绘画——亵渎的绘画不是坏画。如果说坏画总是以一种美学来诋毁另一种美学，以一种价值观来诋毁另一种价值观的话，或者说，是以"坏"来取代"好"的话，那

么，亵渎的绘画则完全相反，亵渎的绘画就是取消绘画的各种价值观，就是同时取消好绘画和坏绘画，就像同时取消人体的色情感和美感一样；在此，绘画就是让既有的各种绘画体制失效。

而亵渎通常是用游戏的方式来完成的。这些绘画充满着游戏感。在他的绘画中，游戏无所不在，如果不是一种游戏，这些绘画将如何定论？那些人体奇怪的姿态，人和动物的暧昧搭配，各种生殖器的无力疲软，在空中莫名腾跃的所谓剑客，倒立的双腿以及套在脚上的高跟鞋，被白云缠住的双腿，一个奇怪的插入杯中的瓜果，穿着满是褶子的吹着绿色长笛的男人，被点燃的正在燃烧的书本，甚至四个东倒西歪的疲惫不堪的大蒜，如果所有这些不是绘画的游戏的话，还能是什么？这种绘画游戏不是将绘画的切实主题、神圣惯例都颠覆瓦解了吗？这游戏难道不是对绘画的亵渎吗？

那么，何谓亵渎？"亵渎指的是某种一度神圣，而今却回归人的使用和所有的东西"，"亵渎并非简单地意味着废除或取消分隔，而是学会将它们置于一种全新的使用中，游戏它们……以便将它们转化为纯粹的工具"（阿甘本）。在此，亵渎绘画就是要将绘画从神圣领域解脱出来。许成的绘画就是这样一种解脱手段——你也可以说是一种游戏手段。许成的亵渎并不

想提出什么新的绘画法则或者绘画美学，而是瓦解既定的绘画美学。它让绘画的各种体制崩溃，让绘画能够自由地无拘无束地运转。既然人毫无神圣可言（即便是甘地这样的圣人在此也以一种粗俗的形象出现，更不用说其他人了），既然最粗俗之物都能占据画面的中心，既然廉价而易碎的瓦楞纸板都能作为绘画的布景，那么，绘画的神圣教条何在？

内在的收敛，外在的生机

阿海画中的人物要么裸体，要么穿一件充满褶皱感的白色长袍；要么是光头，要么戴上一顶圆顶帽子。他们面孔模糊，目光呆滞，没有欲望，呆立在画面的某个局部。人们难以确定这个人物的身份：既像是古人，也像是当代人；既像是现实中人，也像是幻觉中人。因为画面本身的超现实场景，这也像是一个不真实的人，一个梦中人。绘画的场景看上去像是一个梦幻场景。它们并不遵循现实的逻辑：一个人和一匹马（一只鹅）在一起，和一朵花在一起，甚至和另外一个人在一起。但是，它们并没有在一起的逻辑根源。无论是事件的逻辑根源，还是时空的逻辑根源。它们有一种画面结构上的关系，但是，没有现实的实践关系，没有故事情节的关系。它们各自为政，各自有自己的地盘。画面的各要素之间存在着距离：既是画面上的

空间距离，也是二者之间的心理距离。它们身处同一画面，却彼此有一种强烈的疏远感。它们都看不到对方。它们的目光并不相遇。如果说画面上出现了人、动物（马或者鹅）和植物（花）这三种类型的生命形式的话，那么，这三种生命形式各不相关。人和人的目光不交织，马和人的目光不交织，花既不是为人也不是为马而开放的，这是一朵孤独之花，正如人是孤独之人，马是孤独之马一样。马不是用来骑的（阿海甚至诙谐地说，他画的是中性的马），人也不是骑手，它们各自沉浸在自己的世界中，沉浸在自身的内在性中而不跨出自己的地盘。

就此，一匹孤独的马，一朵孤独的花，一个孤独的人，都被一张深色背景的画的底色所衬托，它们因而愈加孤独。显然，这是关于疏离的绘画，人和人的疏离（尽管有时候他们在画面中的距离很近），人和动物的疏离，人和花草的疏离。它们彼此不成为对方的背景、依托和伴侣。这和水墨画的传统判然有别。对于水墨画，人们的习惯是，山林中的人，无论他多么渺小，他总是以山林为支柱。反过来，无论山林如何丰富，如何层峦叠嶂，它也总是被想象成人栖身于其中的山林。同样，花鸟也总是人的趣味对象。而阿海的绘画，就是要在此执着地让它们保有各自的自主性，让它们截然分开。他强调它们的孤立。人们因此会说，

原乡

设色纸本

66cm×132cm

2021

阿海

秘境之七

设色纸本

81.5cm×176.5cm

2020

阿海

阿海的作品忧郁而伤感，阿海的作品寂寞和孤独。人们还会联想到阿海的生活方式，说他的作品和他的人格是冲突和分裂的，他在生活中是如此地狂放不羁，而他的作品则恰恰相反，是如此地郁郁寡欢。人们能在阿海这里看到孤独和伤感——阿海遵循的是传统水墨画的体制，但是，他表达的则是一个经典的现代主义主题。也就是说，他用过去的方式，来回应当代的问题。就此，水墨承受了当代性的考验。人们总是说，水墨是古旧生活方式的产物，它不适用于今天。但是，今天，人们看到了水墨的当代性，人们既可以通过水墨来表述当代生活，也可以通过水墨来表达当代的情绪。

尽管它们保持距离，但是，人、动物和植物，这三种生命形式附着于画面的共同的底色背景。画面的底色背景处理得非常平静、内敛和厚重，完全抛弃了水墨的流动性和灵巧性。它们好像被凝固了，时间也因此而停滞。阿海的作品就此剔除了时间意识，既不是对逝去时间的感伤追忆，也不是对当下时间的永恒留恋。显然，更不是事件的框架时间。阿海的作品破除了时间神话。这种超时间的画面底色，更加执着地构成一个完整的总体性。尽管底色并不具有明确的表意性，但它像是一个平面的舞台，让这几种生命形式在这里出演。正是因为这统一的舞台，这统一的底色

背景，这仿佛有历史质感的背景，却让画面中不同的保持距离的要素又贯穿起来。也就是说，画面共同的背景底色，让这没有关系、彼此分离的三个要素发生了关系：它们都镶嵌在这统一的背景之上，它们在这统一的背景之上出没，正是这统一的背景像绳索一样将它们拉扯到一起。绘画，就此在没有关系的诸要素之间找到了关系。它为分离的要素重新找到了形式上的连接。当然，我们也可以反过来说，也正是这绘画的平面底色，瓦解了绘画诸要素之间本应存在的有机联系。如果不是这平面的底纹，马和人或许就有一种有机联系，人和花或许有一种有机联系，人、花、马或许存在着一种有机联系。绘画的平面底纹，将这一切瓦解了，它将这一切植入一个平面之上，使之发生了机械般的区分，使之变成了一种拼贴。也就是说，这平面底纹，把一种纵深的、透视性的联系瓦解了，它基本抛弃了所谓的传统水墨画通常采用的平远、高远和深远法则。它如此地统一和饱满，也抛弃了所谓的留白法则和对比法则。传统水墨画的空间感和层次感在阿海这里被抚平了。正是因为这一平面原则，画面上各要素的位置是自由的，它们不会被传统的绘画法则所制约。它们也不会形成一种有机联系从而表现出某种空间上的整体氛围。它们的意义来自于它们的独处，来自于它们在一个平面中的孤独的位置。但是，

它们又并非完全没有联系，它们的联系来自于它们对共同的底色背景的分享。

这正是阿海拼贴的特殊之处。它不是随机的拼贴，不是将各种要素在一个偶发的情景之中拼贴起来，从而刻意强调它的任意性；也不是将明显相关的要素拼贴起来，从而强调它们的意义对照和关联。阿海的拼贴同这两种经典式的拼贴有所不同：它并非任意的拼贴，而是强调相关性；他强调相关性，但并非意义的相关性，而是形式背景的相关性：是绘画的底色赋予了这种拼贴以合法性。也正是在这个意义上，人们在阿海的作品中既能看到一种模糊的疏离感，也能看到一种模糊的整体感。也就是说，整体的绘画底色，既让画面上的要素出现意义的隔膜，也让它们产生一种形式的关联。

但是，如果我们面对绘画中的每个具体要素呢？我们如何看待绘画中的那些马、鹅、花草和人物呢？我们已经重复地强调过，画面的底色是凝固的，平静的，在此，线被色块所吞噬，人们看不到明晰的线。而绘画要素之间的关系是疏远的和间离的。但是，画面上的不同的对象要素本身则是圆润的，它们被曲折的线条所勾勒，线条正是在这里被强调，被突出出来。面部由线条勾勒成一个圆形，硕大的头颅是圆润的。为了强调线条，阿海画了很多裸体，这些裸体都体现

了线的流畅、对称、曲折和圆滑。身体被线条所掌控，他偏爱这种圆滑之线。而他画的衣服，那些裸体人物一旦穿上衣服，衣服就被各种线所贯穿，这些衣服的线条层出不穷，它们往各个方向流动，像水浪，一波一波，充满生气，同人物的面无表情形成对比。这些衣服多层次的线条，同传统山水画中勾勒山脉的线条十分相近。在此，衣服被故意地画得如同山水一般起起伏伏。阿海喜欢画马和鹅，或许，正是因为这两种动物特别适合让线肆意地驰骋。鹅的长脖子、尖嘴，鹅的多层次的羽毛，马的脊背，它的分开的有力的四腿，身上的杂毛和尾巴，还有那些圆顶帽子，像螺旋般一圈一圈地无尽地环绕。所有这些，正是线条的用武之地。它们的存在，突出地强调线的曲折和流动。而这些流动之线体现的生机和流畅，同画面底色的收敛和沉静，同工笔理性的约束和平面，恰好构成了一种对照。也正是这种对照，阿海绘画的特征更加凸显出来：内在的收敛，外在的生机；内在的理性，外在的亵渎；内在的沉默，外在的奔突。也正是这内外双重特征，使得阿海的作品具有一种矛盾和犹豫的气质。而矛盾和犹豫，正是艺术恰如其分的诗意。

没有肖像的肖像画

从 15 世纪开始，就有一个漫长的肖像画写实传统，它最重要的努力就在于让人们忘却这是对一幅肖像的绘制。即，绘画要努力摆脱各种各样的绘画要素，摆脱各种各样的再现技术，从而让画面中的人物成为一个自主之人，一个"真实的"人，仿佛这人物不是被画出来的，而就是他本人在那里自我展示。因此，画框、画布甚至绘画者要尽可能被画中人压制住，画中人的光芒覆盖了所有这些绘画的技术和要素。这样，人们不是看到了画中人，而就是看到了一个实体的人。绘画，就是要让人遗忘它是绘画这样一个事实。因此，一切可能显露出来的绘画要素和技术都要被隐瞒。这样一个漫长的写实肖像画传统在 19 世纪的印象主义那里慢慢地瓦解：人的面孔开始恍惚和模糊，平面而完整的身体有了褶皱感，人同他的环境开始出现突兀和

错落，脸孔上的光线有夸张和费解之嫌，这些肖像面孔有一些轻微的失真，仿佛是被一个充满裂痕的镜子反照出来的一样。显然，这并不是真实的人物本身，而是借用道具来绘制的人物，是被故意歪曲的人物。所有这些，不仅将绘画行为暴露出来，而且将绘画颜料的物质性也暴露出来，将画布、将想象和虚构暴露出来——绘画，开始从对客体的无条件信奉，转向绘画主体的有意创造：它来自于画家的主观印象，而不是来自于客体的顽固真理。显然，这种轻度变异，使得绘画中的肖像出现了绘制的痕迹：他并不是一个"真实"人的无障碍呈现，相反，这是绘画技术和绘画想象的结果，它来自于画家的目光，以及由这目光所支配的画笔的运用。就此，画中的人物犹如被唤醒了一样，他们推开了禁锢自身的绘画法门，以各种面孔粗暴地现身——直至这些面孔扭曲，凌乱，破碎，直至面孔失去了面孔。肖像，前所未有地获得了再现的自由——人们甚至会说，肖像画在 20 世纪恰恰是以反肖像的形式出现的。

不过，在中国，对写实肖像画传统的真正破除采用的并非印象主义的方式。它们出现得如此之晚，以至于整个 20 世纪的肖像画类型都矗立在艺术家面前。事实上，一直到 80 年代，还是写实的肖像画传统占据着主导地位。肖像画的代表是 80 年代初期的罗中立的

《父亲》，它之所以构成中国肖像写实画的一个巅峰，就在于它不同于之前的"文革肖像画"——后者倾尽全力地将肖像聚集在某一个非凡之人身上，这个非凡之人是一个高度符号化的统一体：他们要么是崇高和美的配置，要么是邪恶和丑的配置——确定无疑的道德要素（同时也是政治要素）直白地写在肖像的面孔上。这是"文革肖像画"一体两面的神话学：它是表面性和符号化的，臣属于政治对抗的编码。肖像的政治编码阻止了它对人物内在性的渗透。而《父亲》则破除了这一神话，它将肖像从政治对抗中解脱出来，肖像不再是某个对立阶级的人物典范，而是一个平常的非政治化的人性个体。内在性被引入肖像中——人摒弃了其表层符号神话而获得了深度。细腻的人性活动，取代了教条般的类型划分。人们在肖像中看到的不再是他的阶级属性，而是一个复杂但却沉默的内在世界。《父亲》的特殊之处就在于它第一次将人的内在性表述出来，父亲的肖像，是一个个体的内在性的外化。

这实际上就是古典主义的肖像画原则。它是镜子般写实的，它也旨在让人们忘却这是对肖像的绘制。中国 20 世纪 80 年代末期之后出现的肖像画，恰恰是针对着这个《父亲》的。父亲在此有双重意义：既是作为个体的父亲，也是写实肖像画这一艺术门类的

"父亲"。八九十年代的肖像画，就是要"杀掉"这个作为写实原则的"父亲"。起初，这种"杀戮"也是通过变形的方式来进行的，但这是轻微的变形：刘小东使身体发生褶皱，从而将颜料凸显出来；方力钧将嘴和脸等器官进行夸张，从而让画布和人物的比例关系失调；张晓刚对人物进行几何线条般的冷漠处理，从而让人物变成一个机器般的濒死之人——他们都放弃了逼真的原则，并且将绘画行为表达在画布上。这些毫不掩饰自己绘画性的轻度变形的肖像，这些兼具夸张和收敛、爆发和压抑、热情和冷漠的肖像画，就同罗中立那个试图照相般地绘制出的客观父亲区分开来。但是，无论是方力钧的空虚光头，还是刘小东无聊的年轻人，抑或是张晓刚沉默的中年男女——他们之间存在着明显的图像差异——但他们都不约而同地将画面引向人的深度，引向人的内在性。肖像面孔的底面总是有一个不可测量的人性深渊。在这一点上，他们同罗中立的《父亲》并无差异。他们之间的不同，不过是人的内在性的不同，是人性内容的不同：它们要么坚韧，要么颓废；要么无聊，要么恐惧——这些画都是对人的存在状态的表述和再现。就此，人们仍旧将这类绘画称作现实主义绘画——无论这个现实主义前面加上怎样的定语。

方力钧、刘小东和张晓刚主宰了 20 世纪 90 年代

的肖像画。或许，这是肖像画充满表现力量的短暂爆发，但也可能是最后一次爆发。时间飞快地将肖像画推进到另外一个状态：在新的世纪，肖像画几乎看不到肖像了。我的意思是说，肖像画尽管还存在，尽管还有许多画布将人作为对象，但是，画布上的肖像没有深度了，没有内在性了。肖像背后并没有存在的渊薮，它重新回到了自身的表层符号学，肖像变成了有关肖像的符号，但这是一个高度变形的符号。人们殚精竭虑地绘制各种各样的肖像画——正是因为这种内在性被掏空了，肖像的内在性律令被取缔了，对它的种种束缚也随之松绑，画布因此出现了前所未有的自发的肖像大爆炸。一种新的肖像画类型到来了——也可以说，这是对古典的肖像画死亡的宣告。就此，人们可以勾勒出当代中国的肖像画的一个最简单的谱系：一幅逼真的肖像画，但是没有内在性（50年代到70年代）；逼真的肖像画，同时具有内在性（80年代）；不逼真的肖像画，同时也充满着内在性（90年代）；不逼真的肖像画，也没有内在性——这是今天的局面。抛弃了逼真性，就意味着，画布上所有的人物肖像都针对着一个真实肖像而发生扭曲和变形：各种器官的扭曲，面孔的扭曲，身体的扭曲。这种扭曲和变形的方式多种多样，有时候是通过色彩来变形，有时候是通过线条来变形，有时候是通过瓦解人的整体性来变

形，有时候是通过人在空间中的反常位置来变形，有时候是通过不恰当的身体比例来变形，有时候是将人物肖像和环境的关系推向极端的不协调来变形，有时候是运用各种抽象的技术来变形，有时候是通过对特殊材料的使用来变形，有时候是运用所有这一切将整个画布进行变形。以至于一个逼真的人物，一个在视觉中正常的人物在画面上充满了奇异的构想。人存在于画布上，犹如存在于梦幻中一样。

一旦肖像出现变形，它的效果就总是充满了讽刺性，似乎这些人物总是以夸张、荒诞和可笑的方式出现的——好像人们总是能看到画布上的人的笑话，看到了类似于漫画的笑话——是的，较之于风景或者静物而言，人是最能引发笑声的对象。人们很少对着一张风景画或者静物画而大笑，但看到变形的肖像画经常大笑或者暗暗发笑。当然，有时候也会出现笑的反面：惊骇。无论是笑还是惊骇，都来自于肖像画的外在性，来自于肖像画的变形、扭曲和夸张。这种外在性吸引了人们的注意，抑制了人们对内在性的探索。发笑、惊骇或者冷漠，总是由这些面目不清的肖像的外在性所引发的。人们无力也没有办法去探索这些画中人的秘密世界。也就是说，这些扭曲和变形不仅不是通向内在性的曲折通道，而且斩断了通向内在性的曲折通道。

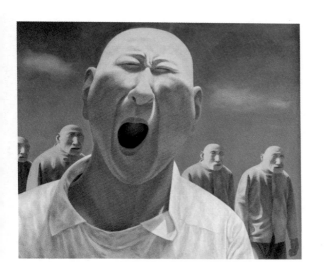

系列二（之二）

布面油画

200cm×230cm

1991—1992

路德维希博物馆收藏（德国·科隆）

方力钧

为什么要对人物肖像进行变形？人们可以自然地从绘画的内在脉络中想象这一进程。形象的崩溃，甚至来自于 19 世纪，到 20 世纪是一个总爆发，成为主导性的绘画潮流，直至抽象画的出现，直至人们所说的"架上绘画的危机"。所有的形象在画面上都先后坍塌了。但是，这个过程在中国的发生是从 20 世纪的 80 年代开始的，这是对长达一个世纪的西方绘画历史的短时间的压缩式模拟——无论是有意还是无意的模拟。在中国如同在西方一样，绘画一定有一个形象的崩溃过程，正如它之前一定有一个漫长的形象确定的过程一样。艺术的变革，总是以厌倦开始。人们对漫长写实绘画的厌倦，对真实性的厌倦，对图像的厌倦，对绘画再现功能的厌倦，导致了今天图像的崩溃。肖像画在今天的命运，就是肖像崩溃和瓦解的命运。或许，这种崩溃，并不意味着肖像的不存在，而是意味着，写实的肖像不存在了，肖像的内在性不存在了。今天仍旧存在着肖像画，但是是没有肖像的肖像画。

　　不仅仅是因为一种艺术门类达到巅峰之后令人厌倦，从而注定要走向它的反面，图像的崩溃，还缘自机器技术的发明。19 世纪出现的机器的复制技术也使肖像画不得不退隐。摄影机的出现同绘画图像的溃败开端几乎是同时的。人的形象被照相机更准确更快速地复制下来，并且能够更大范围地传播。如果肖像画

的起初目标是对人的形象，对这一形象的状态的记录的话，那么，照相机确实更好更便利地完成了这一目标。它比绘画更加"真实"。在记录功能方面，绘画无论如何无法同机器竞争。但是，绘画有自身的特殊性——本雅明早就发现了这一事实——绘画有独一无二的光晕。它赋予对象以光晕的同时，自身也获得了光晕——这是它同机器复制对象的一个重要区别。不仅如此，绘画不仅仅是记录和再现，绘画还有其他的目标，或者说，绘画不断地创造出自己的新目标，从而使自己不断地偏离记录的功能——正是在这里，它摆脱了记录和复制机器的威胁。也正是因为这点，绘画不会真的消亡。一旦不再致力于再现和记录，绘画的记录图像就会主动地自我崩溃。

这也是今日肖像画的背景。既然不再是记录一个活生生的人物，既不展示他的外在性（写实），也不展示他的内在性（通过外在性面孔来探索内心存在），那么，今日肖像画的意义何在？画布上的肖像的意义何在？

或许，我们应该将这样的肖像同人的概念相分离。也就是说，在画布上，肖像本身不是被当作一个人来对待，而是被当作一个绘画客体来对待。人成为一个绘画之物，一个类似于静物或者风景的对象。我们甚至可以说，人完全是作为一个非人出现的。绘画现在面

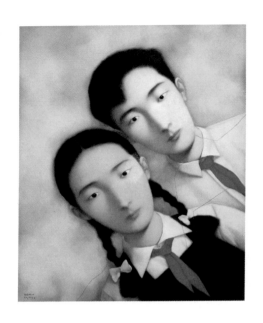

血缘－大家庭 3 号

布面油画

130cm × 100cm

1996

张晓刚

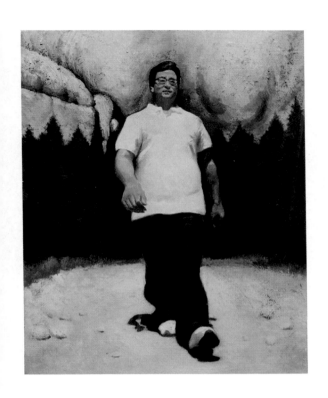

白岩松

布面油画

92cm×73.5cm

2011

艺术家及麦勒画廊（北京—瑞士·卢森）

王兴伟

临的问题不再是如何去恰当地画一幅肖像从而去表达这个肖像（这个人）的内在性，而是去探讨一个肖像如何可能成为一个绘画对象，一个单纯的画布上的对象。这样，人们实际上就破除了肖像画同静物画或者风景画的差异。它们都是物，都是画笔的客体。这样，画肖像就不是去画一个人，而是去探讨如何画一个人；不是去表现这个人的所有存在性，而是去探讨这个人被表象的所有可能性；如何去画一个人，较之画出怎样一个人更为重要。这是当代肖像画的一个重要转折。在此，肖像不过是探讨绘画可能性的借口，是绘画的尝试手段；正如一个静物，一处景观也是用来探讨绘画的借口一样。肖像画的目标是绘画本身，而不是肖像本身。因此，我们能看到，尽管画面上出现了很多有名有姓的真实人物（这正是古典肖像画最经典的特征之一），尽管这些真实人物非常地确定，但是，艺术家通过对这些肖像人物进行改写和重写，聚焦于局部片段，使之发生微不足道的变异，并将其置于一个特殊的情景中，从而去探讨这些图像和原型的差异性，探讨绘画的可能性，甚至更准确地说，去探讨绘画表象的不可能性——就此，这些人物既不是用来被纪念的，也不是用来被探索的，更不是用来被表象的——他们是中性的客体，是没有激情和欲望的布面木偶；他们被抹去了深度而成为图像的符号祭品——人们在毛焰

绘画反对图像

360

等人的作品中会发现这一点。亦有一些人不断地让画中人物指涉另一幅画中的人物，不断地让画中人物在画一个人物，从而将画中人物永远禁锢在画面内部，使他变成画布的囚徒，而不是内心的囚徒——人们在王音等人的作品中能够看到这一点。还有些人不断地将画中人物置于一个超现实的境况，让画中人处在一种同他人或他物的奇怪的连接状态，将他置于一个图像学的诡异关系中。一旦被限定在画面诸要素的平面关联之中，肖像人物便再也不可能垂直地坦露自己的内在秘密——人们在王兴伟等人的作品中能够看到这一点。

还有大量虚构出来的非现实化的人物肖像，它们只是看上去是肖像，或者说，艺术家并不是在画肖像，而是模糊地意指着某个肖像，人们会在画布上看到大量的影影绰绰的肖像，这些不具体的肖像，与其说是在对肖像进行编码，不如说是在对肖像进行解码。对，今日的肖像画就是在不停地解码肖像——这是对人的解码，因此，也是对"人"的心理深度和自我认知的解码。这是肖像的记录神话自我破解的后果，一旦肖像画的各种禁忌被打破，它就终于成为一个绘画的试验场，人们可以在画布上随心所欲地画出各种各样的肖像——无论它是如何地不真实，也无论采用什么样的绘画技术和材料。就肖像画而言，如果人们对艺术家们还有什么要求的话，那么这唯一的要求就是让人

在画布上死去。

这难道是偶然的吗？让人在画布上死去，难道不是哲学对人的死亡的宣称的回应？如果说尼采通过宣布上帝之死来杀死人，马拉美通过语言的自主性杀死人，福柯通过权力/知识杀死了人，那么，杜尚不是通过一段楼梯不仅杀死了人还杀死了裸体吗？人们可以将今日中国的肖像画，看作杜尚在异质空间的转译：一百年前在西方开始死亡的肖像，在今天中国人的画布上仍旧活着。

后　　记

　　这是我最近几年写的艺术评论文章的合集。因为这些被评论的绘画作品大都是私人化的，不太为人所知，而我的评论文章同样也是私人化的，我只是针对非常具体的作品做出个人评论——这基本上就是两个人的对话，所以，我不知道这些文章是否有读者。不过，这对我来说并不重要，相对于我那些长篇大论的著作而言，这些短小的评论文章让我获得了更大的写作自由和写作乐趣。

　　在写这些短篇文章的时候，我从没有进行事先的构思，我甚至有意不和艺术家进行过多的沟通，我不想将自己的写作置入艺术家意图的统辖之下，我也并不担心我的写作和艺术家的意图相互抵牾——对我来说，我的文章是我的作品，就像绘画是艺术家的作品一样。当然，这并不是说我的文章和被评述的作品是

脱节的：就像艺术家总是有一个契机或者条件来激发他的创作一样，我的写作契机来自于艺术家的作品本身。正是这些作品打开了我的视野，让我有了一次陌生而意外的思考旅行，让我画出了一张我自己也未曾预料到的线路图。如果说我的这些短小的文章有一点点发现，有一点点想象，有一点点激情的话，那毫无疑问都是由这些作品激发的。

当然，这个过程有点像个写作游戏。我总是一边凝视这些作品的图片一边写作（虽然我已经到艺术家的工作室看过大多数原作），不过我每一次的写作经验都不一样。有时候作品仿佛有一种神奇的魔力，它瞬间就可以将我的笔带到一个很远的地方，这个时候，我能非常流畅地写完一篇文章。但有时候，作品对我来说是一种阻力，它似乎在阻止我的笔，阻止我思考，我要花费很大力气才能找到某个角度穿过它，这个时候我就希望我的笔有一种魔力能尽快地征服它。但无论如何，我都不希望将既有的理论当作一件外衣套在一幅画的身体上面。相反，我愿意面对一幅画，也发明这幅画，在发明这幅画的同时，也发明自己，发明自己随心所欲的随笔。

也正是因此，我把这些文章看作我的写作实验，我的理论写作之外的随笔，甚至是我的私人笔记。我喜欢写这些短小的文章，因为它们有一种写作上的自

由，不用注释，不用引文，不用遵循任何格式规范，既不用迁就编辑，也不用迁就任何读者。我可以在这里自言自语，既可以振振有词，也可以语无伦次；既可以非常抽象，也可以非常具体。我在这里既可以掩饰，也可以暴露自己写作能力的欠缺。对我而言，这样的随笔文章没有什么标准——它短小，适宜修改，适宜让我装模作样地遣词造句，适宜让我进行一场写作的游戏，但又不耗费过多的体力。

所以，我总是用碎片的时间来写这些既碎片化又完整的文章。它们是完整的碎片——这些文章虽然短小，但我也努力把它们写得完整。我通常是在周六、周日或者其他的一些节假日悄悄来到办公室或者某间咖啡厅，喝上一杯又浓又烫的红茶来提神。第一天我通常会写出一篇草稿，第二天会进行仔细的修改。如果不是那么满意的话，我还要再花上半天时间来做最后的完善。定稿后我会立即将稿子发出去，从而将这项工作和这篇文章迅速地遗忘，再重新回到通常的工作和教学状态中来；也可以反过来说，我通过这些艺术评论的写作将自己从通常的工作和教学状态中解脱出来。这样，我有两类工作方式和两种写作状态，它们轮番进行，结果就是，我的很多节假日就消失在这种轮番的工作交替之中。

最后，我要感谢艺术家给我提供了图片——没有

图片，这些文字很大程度上就失去了意义。也感谢栾志超帮我整理了图片。我要特别感谢的是中国社会科学出版社的年轻编辑王小溪，是她邀请我编辑出版这本评论集。我在她这个年龄的时候就在这家出版社和她干同样的工作，跟她一比较，我才知道我当年的工作能力、美学趣味和责任心是如何地糟糕。我当年在社科出版社的很多同事已经退休或者离开了，社科出版社对我来说也越来越陌生。不过，有一位老朋友陈彪先生还在，他也看了我的书稿，这让我既感到意外，也感到高兴。正是这部书稿的出版，让鼓楼西大街上出版社的那栋灰色、扎实和宽阔的三层苏式大楼不断地在我脑中矗立。

<div align="right">

汪民安

2022 年 10 月 29 日

</div>

绘画反对图像

出版社官方微信
www.csspw.com.cn

ISBN 978-7-5227-0576-7

9 787522 705767 >

定价：98.00元